예술가는 왜 책을 사랑하는가?

제이미 캠플린, 마리아 라나우로 지음 | 이연식 옮김

SIGONGART

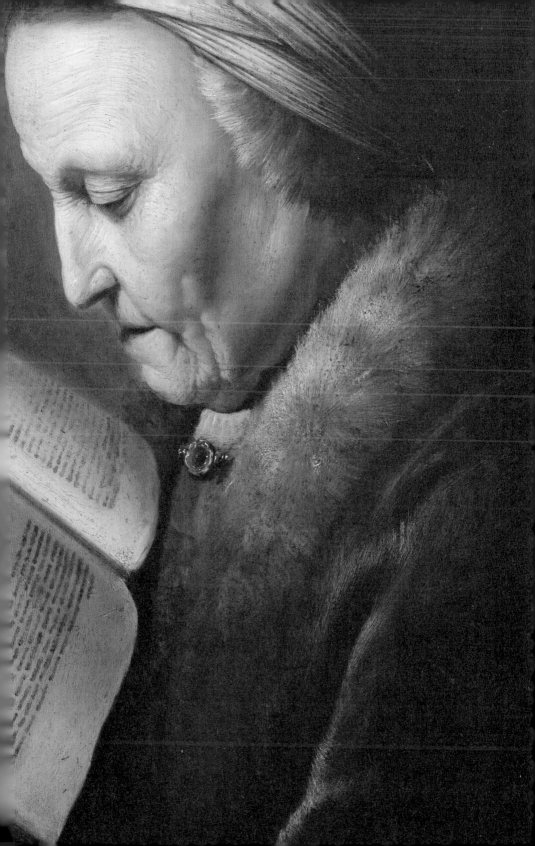

THE ART OF READING by Jamie Camplin and Maria Ranauro

일러두기

1. 옮긴이주는 *로 표시했다.
2. 외국 인명, 지명 등은 외래어표기법에 의해 표기하는 것을 원칙으로 했으나, 일부는 통용되는 방식
 에 따랐다.
3. 작품명은 〈 〉, 도서명은 『 』로 표시했다.
4. 도판 사이즈는 세로×가로, 센티미터를 기준으로 했다.

1쪽: 알브레히트 뒤러(추정), 〈책 바보〉(제바스티안 브란트, 『바보들의 배』, 1494)
역설적으로, 젊은 시절 알브레히트 뒤러가 제작한 이 목판화는 15세기 말과 16세기 초의 유럽에서 아마
도 가장 많이 팔린 책에 실려 출판되었다. 독일의 인문주의자 제바스티안 브란트의 풍자 서적 『바보들
의 배』가 그 책이다.
2쪽: 펠릭스 발로통, 〈도서관〉, 1921, 캔버스에 유채, 81×60.5, 오르세 미술관(파리)
발로통은 책이 장식 용도로 쓰인 몇몇 그림을 차분하고 강렬한 색채를 대조시켜 그려 냈다.
4-5쪽: 헤라르트 도우, 〈성경을 읽는 노파〉(125쪽 참조)

차례

예술과 책은 어떤 관계일까? 또한 인생과 책은? 『예술가는 왜 책을 사랑하는가?』가 논하는 주제가 바로 이것이다. 저자는 예술과 책, 모두가 인생에 도움이 되는 '좋은' 것이고, 역시 문화의 중요한 밑거름이 되니까 어찌되었든 서로 긍정적인 관계에 있다고 좋게 포장하여 말하지 않는다. 책을 사랑하는 이들은 그만큼 인생의 다른 부분을 놓칠 수도 있다.

책은 정말이지 미묘하고 까다로운 존재다. 예술가에게도 마찬가지다. 누구나 '책을 많이 읽어야 훌륭한 사람이 된다'는 말을 들어 봤을 것이다. 오늘날에도 여러 교육자들은 젊은 예술학도들에게 신앙처럼 독서의 중요성에 대해 강조한다.

그들의 말처럼 정말로 책을 더 많이 읽을수록 더 좋은 작품을 더 많이 만들 수 있는 것일까? …그렇지 않다. 애석하게도 책을 많이 읽고, 주변과 세상에 대해 많이 생각하고, 예술에 대해 많이 고민하고, 끊임없이 노력하면…. 노력하면 예술이 잘될 거라는 말은 노력하면 세상이 당신을 알아줄 것이라는 말만큼이나 공허하다. 교육자들의 입장도 이해가 간다. 난잡한 경험과 방탕한 생활이 뛰어난 예술의 밑거름이 될 거라고는 차마 말할 수 없을 테니.

　우리는 아주 어려서부터 독서를 시작했다. 아이들이 책을 읽으면 어른들, 특히 부모님이 흐뭇해하기 때문이다. 모든 부모가 아이들에게 책 읽는 습관을 만들어 주어야 한다고 말하면서도 정작 자신들은 책을 좋아하지 않는다. 또한 그 습관이라는 것이 논리적이지도 않고 의식적이지도 않다.

　한 가지 분명한 것은 독서는 의식적인 행위라는 점이다. 또한 의식적인 행위를 습관을 통해 발전시켜야 한다. 여기서 독서의 역설적인 성격이 드러난다.

　현대인이 점점 책을 읽지 않는다고 개탄하는 말들이 많지만 손을 뻗기만 하면 책이 자리하는 환경이 갖추어진 건 그리 오래되지 않았다. 인쇄술이 등장하기 전에는 사람이 일일이 베껴 쓰는 방법밖에 없었다. 고정된 자세로 오랫동안 일하는 필경사들(대부분 수도사)은 고질적인 직업병에 시달렸고, 그렇게 만들어진 책들은 당연하게도 눈이 튀어나올 만큼 비쌌다. 구텐베르크의 인쇄술 발명 이후로도 책은 (오늘날에 비하면) 고가품으로 자리했다.

　오늘날 만능 지식인으로 여겨지는 레오나르도 다 빈치가 소장했던 책의 수는 1백 권 남짓이었다. 독서광이던 아키텐의 영주 몽테뉴의 장서도 5백 권 정도였다. 물론 당시로는 어마어마한 양이었다. 르네상스와 바로크 시대의 예술가들과 지식인들은 한 권의 책을 구하기 위해 번거로운 수고와 많은 대가를 치러야 했다. 그렇게 어렵사리 구한 책 한 권 한 권을 소중히 읽고 곱씹었다.

　책이 너무 많고 구하기도 쉬운 오늘날에 책에 대한 열망이 약해진 것은 어쩌면 당연한 일이다. 디지털의 시대에도 변치 않고 책을 사랑하는 이들, 책을 삶의 중심에 놓는 이들은 레오나르도나 몽테뉴보다 책을 사랑한

다고 할 수도 있다.

사실 독서는 위험하다. 특히 예술가에게 위험하다.

앙리 마티스의 주변인들은 마티스가 책 읽는 모습을 본 적 없다고 했다. 반대로 마티스의 라이벌이었던 파블로 피카소는 엄청난 다독가였다. 그렇다면 우리 관람자들은 피카소의 그림에서는 복잡하고 의식적인 사고의 흔적을, 반대로 마티스의 작품에서는 지식의 한계를 뛰어넘는 분방하고 자유로운 성향을 읽을 수 있을까?

바로 위의 내용은 내가 지어낸 거짓말이다. 이 책에 반대 이야기가 실려 있다.

주변 사람들은 피카소가 책 읽는 모습을 본 적이 없다고 했다. 반면 피카소의 라이벌이었던 마티스는 다독가였다. 그렇다면 여기서 다시, 우리들은 마티스의 그림에서는 세련되고 복합적인 사고의 패턴을 읽을 수 있고 반대로 피카소의 작품에서는 지성의 훈련을 거치지 않은 원초적이고 충동적인 힘을 읽을 수 있을까?

그에 대한 답은 이 책 속에 담겨 있다. 먼저 말할 수 있는 것은 독서는 실천을 미루게 만들고, 세상과 맞서기보다는 세상으로부터 도피하도록 만들기에 위험하다는 점이다. 하지만 독서를 통해 실천을 위한 지식을 얻고 세상과 맞설 힘을 키울 수 있다. 책을 읽는 독자는 책을 통해 전혀 다른 방향으로 내달려서는 전혀 다른 인간이 될 수 있다. 책이 축복이자 저주이고, 쾌락의 원천이자 고통의 씨앗인 이유다.

저자는 책이 발전해 온 과정과 함께 여러 미술 작품 속에 책이 등장하는

양상, 예술가들이 책에 반응해 온 방식 등을 다루었다. 여러 색의 실을 멋지게 꼬아 화려한 끈을 만들었다고 생각한다. 책이 인생과 예술을 성공으로 이끄는지는 분명치 않지만 풍요롭게 만드는 것만은 확실하다.

2019년 5월
이연식

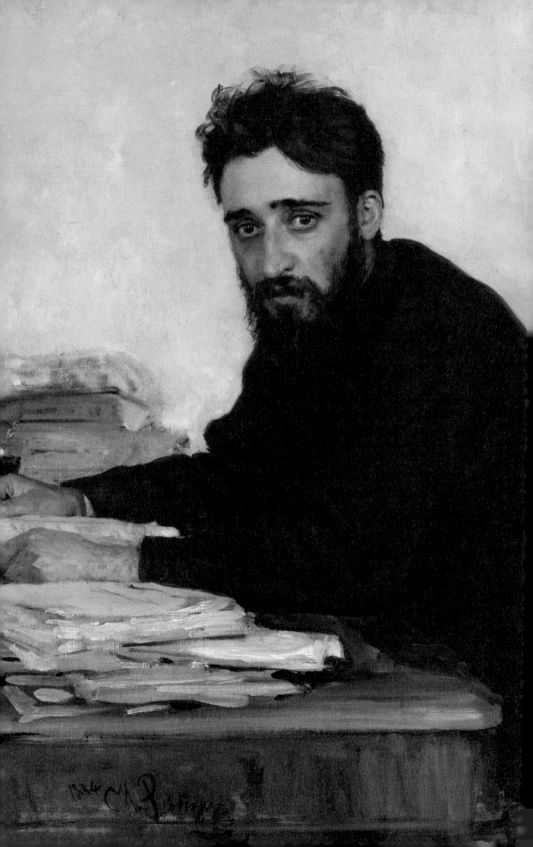

서문

크림 전쟁에서 전사했거나 부상당한 러시아 군인들의 쓸쓸하고 우울한 모습을 상상해 보라. 그런데 당시의 도둑, 혹은 구경꾼들은 이들 가련한 병사들의 배낭마다 하나같이 책이 들어 있는 것을 볼 수 있었다. 책은 생명의 위험에 놓인 그들에게 위안과 위로를 주는 물건이었다.1

『예술가는 왜 책을 사랑하는가?』는 혁신에 집착하는 21세기에 책이 우리에게 주는 위안만이 아니라 본질적으로 더 놀라운 무언가를 다룬다. 언뜻 고루해 보이는 '책'이라는 특수한 의사소통 방식이 어떻게 창의성을 촉발시켜 왔는지를 보여 준다. 독일의 극작가 베르톨트 브레히트는 한때 단호하게 '현실은 변화한다. 그것을 표현하자면, 표현 양식도 반드시 바뀌어야 한다'라고 주장했다. 과거에 인기가 있었던 것들이 이제는 인기가 없어졌다. 오늘날의 대중은 정말이지 더 이상 어제의 대중이 아니다.2 취향과 유행이 변한다는 것은 물론 뻔한 말이다. 그러나 '책'은 장장 2천 년 동안이나 철 지난 의사소통 도구라는 느낌은 전혀 주지 않으면서 브레히트의 주장에 맞서 왔다. 책은 (미술사의) 바로크나 바르비종, 바우하우스 심지어는 브레히트의 견해마저도 쉽게 포용한다. 예술, 과학, 기술, 종교, 정치, 사회생활, 철학, 오락 등의 모든 것을 망라한다.

글쓰기는 일찍부터 존중받아 왔다. 글쓰기의 발명이 없었다면 책도 존재하지 않았을 것이다. 우리가 상형 문자라고 부르는 문자의 주인인 고대 이집트인들은 그것이 신에 의해서 주어졌다고 믿었다. 또 중국인들은 등에 한자가 새겨진 용이 하늘에서 내려왔다고 믿었다. 최초의 책은 상당한 명예를 얻었다. 이집트 알렉산드리아 도서관에 보관되어 있는, 기원전 3000년에 발견된 문서에는 다음과 같은 문구가 적혀 있다. '영혼을 풍요롭게 하는 것: 혹은 디오도로스에 따르면 정신의 치료제.'3 그리고 빅토르 위고의 『두려운 해L'Année terrible』(1872)에 실린 시들 중 하나의 끝부분에서, 책에 대해 열광적인 경의를 담은 시구에 대한 대답은 파리 도서관을 파괴한 파리 코뮌 지지자의 말이었다. '나는 읽을 줄 몰라Je ne sais pas lire.'4

책은 '최고의 친구였고, 지금도 그렇고, 앞으로도 그럴 것이다'. 1838년에 마틴 파쿠아 터퍼가 『속담의 철학』에서 언급했던 것처럼 말이다. 미국의 작가 호프 챔벌레인은 10대 시절 노스캐롤라이나의 자택 현관에서 『이상한 나라의 앨리스』를 읽으며 책 속에 등장하는 흰색 토끼에 푹 빠졌다. 그리고 60년 가까이 지나서 출간한 회고록 『이것은 집이었다』에서 당시의 기억을 선명하게 떠올렸다. 호프의 예만이 아니더라도 책은 수많은 세대의 아이들에게 성장이라는 혼란을 헤쳐 나갈 수 있는 버팀목이 되어 주었다. 자신의 충실한 동반자인 반려견과 함께 시골길을 걷던 화가 새뮤얼 팔머는 말썽꾸러기 불테리어보다 책이 낫다고 했는데 그 이유는 다음과

12쪽: 일리야 레핀, 〈프세볼로트 미하일로비치 가르신〉, 1884, 캔버스에 유채, 88.9×69.2, 메트로폴리탄 박물관(뉴욕)

일리야 레핀Il'ya Repin이 그린 〈프세볼로트 미하일로비치 가르신Vsevolod Mikhailovich Garshin〉이다. 러시아 문학을 대표하는 이가 톨스토이라면, 러시아 미술을 대표하는 이는 레핀이라고 할 수 있다. 1884년에 제작된 이 그림은 미술과 문학과 삶의 밀접한 관계를 보여 주는 좋은 예다. 가르신의 아버지와 형제들은 자살했고, 가르신 또한 이 그림 완성 4년 뒤에 스스로 목숨을 끊었다.

같았다. '존 밀턴이 쓴 책은 정신 사납게 굴지도 않고, 말을 위협하거나 양을 쫓아가지도 않으며, 배달용 트럭에 치일 일도 없으니까.'5

미국의 작가 겸 설교가 헨리 워드 비처가 1862년에 강조했던 것처럼 체제, 믿음, 취향과 기술이 무수한 변화를 거듭하는 동안에도 책이 '삶의 필수품'으로 남았다는 것이야말로 진실이다. 2016년에 『뉴요커』는 '소설을 만든 사람'이라는 타이틀로 새뮤얼 리처드슨*(영국 근대 소설의 개척자로 일컬어지는 소설가)을 다루었다. 1748년에 그가 쓴 『클라리사 할로』의 주인공 클라리사는 찰스 랜드시어Charles Landseer가 1833년에 그린 그림에서처럼 빚 때문에 투옥된 비참한 처지에 놓인다. 하지만 이때조차 그녀는 책과 함께였다. 이처럼 책은 작은 물건임에도 동시에 이유를 특정할 수 없는 상당한 영향력을 지닌다.6

1823년에 리 헌트 역시 『리터러리 이그제미너Literary Examiner』에서 책이 '매우 작지'만 또한 '매우 포괄적'이며, '매우 가볍지만 매우 영속적이고 매우 하찮지만 매우 공경할 만한 것'이라는 데 동의했다.7 예술가들은 때때로 책을 단순히 그림의 배경과 인물을 꾸미기 위한 소품으로만 사용했지만 그 또한 책의 목적에 들어맞았다.

『예술가는 왜 책을 사랑하는가?』에서 우리는 예술가들이 책을 묘사한 방식, 그리고 예술가들이 책을 묘사하게 된 이유를 바탕으로 다채롭고 놀랍도록 긴 책에 대한 이야기를 탐구할 것이다. 어떤 점에서는 서양의 역사, 혹은 서양 미술사 전체를 특정 관점에서 설명하는 것과도 비슷하다. 행복과 만족에 대해 많이 다루겠지만 마땅히 삶의 다른 국면도 함께 다룰 것이다. 영국 화가 오거스터스 레오폴드 에그Augustus Leopold Egg의 〈과거와 현재, 1번Past and Present, No. 1〉(1858)에는 자신의 간통 사실이 남편에게 전해졌다는 소식에 절망하여 바닥에 쓰러져 버린 한 부인이 등장한다.

부부의 딸들이 어머니 곁에서 의자 위에 책을 한 권 놓고 카드로 집을

짓고 놀고 있는데, 부인이 몸을 던지는 순간에 카드 집 또한 무너져 내린다. 카드 집의 받침 노릇을 하던 책에는 당시 학자들이 죄의 근원으로 여기던 이름이 보인다. 바로 '발자크'다.8

그리고 여성에 대한 남성의 태도와 관련하여, 그림에 나오는 발자크의 책이 무엇을 드러내는지에 대해서는 할 말이 많다. 존 러스킨John Ruskin은 편지에 간통하는 여인을 암시한 화가의 수법이 그녀가 '콧수염을 기른 허풍선이 백작'의 희생양임을 드러낸다고 했는데, 이와 같은 일반적인 독해(윌리엄 에인즈워스의 역사적 로맨스를 읽을 때나 적용되는)가 발자크의 미묘함에 대한 이해를 방해할 것이라고 썼다.9

대부분의 시기에 책과 예술은 양쪽 모두 문명의 위대한 주축이었지만, 그렇다고 예술과 문학이 항상 조화와 균형을 이룬 건 아니다. 수세기에 걸쳐 여러 극단적인 의견들이 제기되었다. 언제나 다양한 의견이 존재했다. 러스킨은 위대한 작가들은 자기 소멸적인 힘을 지닌다고 했다. 그렇기 때문에 우리는 리어왕의 절규를 들을 때 셰익스피어를 의식하지 않는다는 것이다. 하지만 러스킨은 예술가들이 작가들을 단지 예술가 자신의 힘을 드러내는 주제로만 이용했다며 비판했다.10

회화와 소설에는 모두 국가적 혹은 지역적 차이가 존재했다. 프랑스 화가 테오도르 제리코Théodore Géricault는 1820년대에 영국 런던에 몇 년간 머물렀다. 반면에 영국 화가 존 컨스터블John Constable의 〈건초 마차Hay Wain〉는 1824년에 프랑스 파리의 한 살롱에 전시되었지만 그전까지 프랑스와 영국의 예술가들은 장장 4세기 동안 별다른 교류가 없었다.11

이와 달리 책은 거의 모든 나라의, 거의 모든 장르의 그림에 등장한다. 앞서 이야기했던 것처럼 크림 전쟁에 참전했던 병사들의 배낭에는 책이 들어 있었다. 17세기에 벌어졌던 영국 내전에서 몇몇 병사들은 주머니에 넣어 두었던 성경이 날아오는 총알을 막아 줌으로써 목숨을 건질 수 있었

다고 한다.**12** 하지만 우리를 문명인(증오의 문학은 제외)으로 만드는 것과
책의 긴밀한 연관성, 그리고 인간성과 문명의 긴밀한 연관성은 일반적으
로는 그림에 인간이 등장하는 것을 의미한다. 초상화가 언제나 정직한 것
은 아니지만 적어도 초상화에 등장하는 책은 거짓말을 하지 않는다. 물론
초상화에만 책이 등장하는 건 아니다. 풍경, 역사, 종교, 일상 등을 다룬
모든 그림에서 책을 발견하게 된다. 정물화는 물론이고 책은 흔히 우리
삶의 다른 중요한 사물들과 함께 등장한다. 정리하자면 책의 발자취는 역
사의 어느 구석에나 있고, 책에 대한 시각적 묘사는 조용하지만 단호하게
예술의 모든 국면에 자리 잡고 있다. 이제부터 어떻게, 그리고 왜, 이렇게
되었는지 살펴보려고 한다.

예술가는 왜
책을
사랑하는가

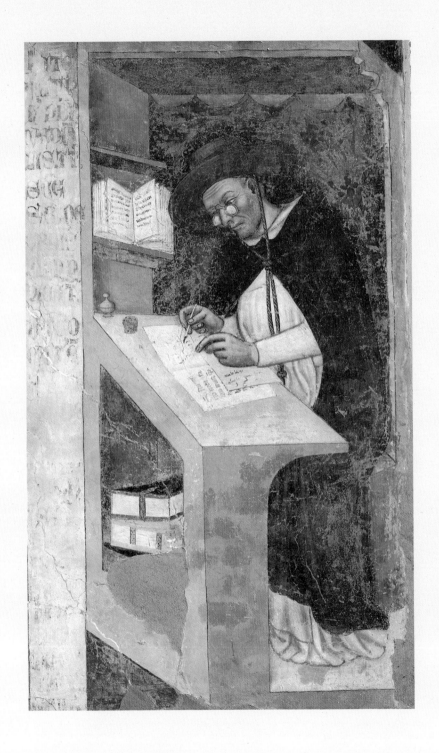

1장

이 모든 것은
어떻게
시작되었는가

중세

1438년 여름에 요하네스 구텐베르크Johannes Gutenberg는 걱정이 태산 같았다. 처음에는 좋은 생각 같았다. 7년에 한 번씩 수천 명의 순례자가 교회의 성유물이 일으키는 기적을 보기 위해 샤를마뉴 대제가 프랑크 왕국의 수도로 삼았던 아헨으로 모여들었다. 이때 십자가에 달려 있던 그리스도의 샅바, 혹은 세례 요한의 잘린 목을 감쌌던 천이 아헨 성당의 황금으로 된 성모 마리아 유물함Marienschrein에서 꺼내져 세상에 공개되었다.

이 무렵의 목판화와 삽화에는 열정적인 순례자들이 성스러운 거울을 들고 있는 모습이 자주 담겼다. 이 거울은 유리가 아니라 표면에 광택을 낸 금속이다. 순례자들은 성유물의 빛을 거울에 담음으로써 거룩한 힘을 집으로 가져가려 했다. 영리한 아헨의 장인들은 거울을 만들어 팔아 많은

20쪽: 모데나의 토마소, 〈추기경 생 세르의 위그의 초상〉, 1352, 프레스코, 대주교 신학교(트레비소)

1216년경에 설립된 도미니쿠스 수도회는 중세의 과학 발전에 크게 기여했다. 안경은 1280년대에 피렌체에서 발명된 것으로 여겨지는데, 이 그림에서처럼 곧바로 배움을 의미하는 도구가 되었다. 도미니쿠스회 수도사들을 묘사한 40점의 프레스코화 가운데 모데나의 토마소가 그린 이 그림은 사실 오류가 있다. 그림의 주인공은 1263년에 사망한 프로방스 추기경 생 세르의 위그다. 그런데 시대에 어긋나게 안경을 쓴 채로 수도원 필사실에 앉아 문서를 읽고 있다.

돈을 벌어들였지만, 수많은 순례자들의 수요를 감당하기에는 부족했다. 오늘날 서구 인쇄술의 창시자로 여겨지는 구텐베르크는 애초에 금세공을 수련했고, 다른 투자자들과 협력하여 수백 개가 아니라 수만 개의 거울을 만들 수 있었다. 수량으로 짐작건대 그는 반 정도는 기계적인 방법을 사용했을 것이다.

그러나 그의 모험은 처참히 실패하고 말았다. 전염병이 이탈리아부터 아헨까지 퍼졌고, 순례는 무기한 연기되었다. 아헨의 창고들은 팔리지 않은 책이 아니라, 팔리지 않은 성물로 가득 찼다.[1]

예술과 예술가, 예술과 책의 관계는 매혹적일 만큼 밀접하고 다채롭다. 구텐베르크가 장인으로 활동하고, 뒤이어 인쇄술을 발명한 일화를 통해 우리는 예술가와 (인쇄된) 책의 접점을 살펴볼 수 있다. 또한 이후로 장장 5세기 동안 인쇄술의 발명이 낳을 아이러니한 결과를 내다보게 된다.

인쇄술은 첫 번째로 예술가가 직접 책을 만드는 기존의 오래된 방식을 산산이 부수었다(이 관계는 나중에, 특히 근대에 복원된다). 동시에 책은 예술가들이 자신들의 개인적인 정체성을 세우는 데 중요한 역할을 했다. 결국 책은 지식, 권위, 교육과 오락의 보고와 연관되어 많은 예술가에게 인기 있는 주제가 되었다.

먼저 두 가지 질문에 답해야만 한다. 책의 뿌리 깊은 문화적 중요성은 왜, 그리고 어떻게 발전해 왔는가? 그리고 훨씬 더 근본적인 질문인데, '책'에 대해 말한다는 건 무엇을 의미하는가? 고대 그리스의 폭군 히스티아에우스는 책을 설치 미술품으로 바꾸어 버린 오늘날의 예술가들에게 좋은 본보기가 되어 준다. '인간을 경시하지 마라.' 그는 비밀 강령을 전달하는 전령의 두피에 이와 같은 문신을 새겼는데, 전령의 머리카락이 자라서 이마의 문신을 가릴 수 있게 된 다음에야 보냈다.[2]

이 또한 의사소통의 한 방식이지만 오늘날의 관점에서 보면 턱없이 오

래 걸리는, 매우 비효율적인 방식이다. 그것과는 별개로 전령의 이마에 새겨진 문신(과 전령)을 책이라고 할 수는 없다. 그렇다면 먼 옛날 아시아에서 야자수 잎을 말려 끈으로 묶은 다음 잉크로 글을 쓴 것은 책일까? 또 메소포타미아에서 만든 점토판은? 어떤 이들은 동의할 수도 있다.

그러나 서구적 전통에서는 글을 쓰는 재료와 문서라는 결과물의 형태가 (디지털 시대가 오기 전까지는) 결정적인 영향을 미친다. 나일 강 지역에서 가장 먼저 사용된 파피루스는 두루마리에 담긴 자료를 보여 주기 위한 방식으로 널리 이용되었다. 폼페이의 제빵사였던 테렌티우스 네오 부부의 초상화는 책이 그림에 등장한 이른 예다. 이 그림에서 남편은 손에 두루마리를 들고 있고, 아내는 밀랍 필기용 판에 바늘로 막 뭔가를 쓰려는 중이다.**3** 베수비오 화산의 폭발에서 살아남은 폼페이의 다른 몇몇 그림에도 두루마리가 등장한다. 고대 로마인들은 그리스의 서적을 가져와 자신들의 문학을 발전시키는 과정에서 두루마리를 적극적으로 활용했다. 그럼에도 우리가 '책'이라고 부르는 문화적 유물과의 수천 년에 걸친 연애를 시작한 것은, 초기 기독교 시대의 코덱스^{codex}*(책 형태의 고문서)를 통해서다. 양쪽 면에 글자가 적혀 있고 접히는 낱장들을 같이 묶어 책을 만들었기에 휴대하기 좋고 사용하기 편했다. 또한 여러 가지 재료로 다양하게 만들 수 있었다.**4**

어떤 의미에서 보면 향후 2천 년 동안의 가장 큰 변화는 유통의 폭을 넓히는 데 기여한 발명품들, 특히 인쇄술과 원재료라고 할 수 있다. 페르가몬 왕조의 에우메네스 2세(기원전 220-기원전 159) 덕에 서양 세계에 알려진 양피지는 파피루스보다 매끄러우면서도 수명은 훨씬 길었다. 결국 '피지^{vellum}'(고대 프랑스어로 '송아지')는 보다 질 좋은 표면을 사용할 수 있게 해 주었다. 아시아는 이처럼 중요한 발명이 서양보다 일찍 일어났지만 결정적인 재료인 종이는 좀 더 나중에 등장했다. 아시아에서는 일찍이 뼈와

거북의 등껍데기에(나중에는 비단에) 문자를 적었다. 현존하는 옛 중국 서적 가운데 연대가 기록된 가장 오래된 책인『금강반야바라밀경金剛般若波羅蜜經』*(금강경)은 기원전 868년에 제작되었다. 종이는 기원전 100년경에 역시 중국에서 발명되었다. 당시 중국인들은 종이 제작 방법이 나라 밖으로 나가지 못하도록 막았으나 종이는 이슬람을 통해 유럽으로 전파되었다. 종이를 처음 본 12세기의 프랑스 수도원장 가경자 피에르는 머나먼 이국에서 온 생경한 물건을 배척했다. 그는 '오래되어 넝마처럼 너덜거리는 속옷 혹은 동양의 늪지에서 뛰쳐나온 것, 그리고 짐작조차 할 수 없는 끔찍스러운 재료'로 만들어진 이 물질에 분노했다.5 중국은 3세기에 이미 나무 조각을 천에 찍는 방식의 초기 인쇄술을 발명했다. 심지어 한국에서는 10세기 초에 가동 활자를 사용하여 책을 인쇄했다는 증거도 있다.

　사실상 책은 모든 문명에서 정말로 여러 가지 성격을 띠었다. 물리적인 실체이고 연속된 텍스트이면서 때때로 이미지를 동반한다. 책은 자체로 예술품이다. 또한 순수한 행위보다 의미 있는, 어떤 것과의 만남으로 결론을 내릴 수도 있다. 우리가 다루고자 하는 주제는 주로 이것과 관련 있다. 앞으로 차근히 살펴보겠지만, 구텐베르크의 가동 활자 인쇄술 발명이 왜 예술가들에게 이토록 중요한지를 답하는 데 도움을 주기 때문이다. 또한 우리가 예술가와 장인의 관계를 이해하는 데에도 도움을 준다.

　예술가들이 여러 시대에 걸쳐 보여 준 창의성에도 현대의 우리들은 '무엇이 예술가를 만드는가?'라는 질문에 단호한 대답을 되풀이한다. 예술은 우리가 예술이라고 지칭하는 모든 것이다. 하지만 항상 그렇지는 않았다. 구텐베르크 이전의 중세에, 특히 중세 후기에 양피지건 종이건 상관없이 예술가와 책은 첫 번째 위대한 시기를 맞았다. 익명의 예술가들이 책에 그림을 그렸는데, 몇몇 그림은 경이롭다.『켈스의 서Book of Kells』291v쪽folio에서 그리스도는 능직으로 장식된 붉은 표지의 책을 들고 있는데 이

책은 표지 자체를 축소한 모습이다.**6** 6세기에 동고트족 군주 테오도릭 대왕을 섬겼던 로마 정치가 카시오도로스는 수도원 학교를 세웠는데, 이 학교가 이러한 발전의 기틀을 마련했다. 카시오도로스는 수도원 학교에서 종교와 서사시 텍스트의 복사와 연구를 통해 지식의 보존과 전승을 장려했다.**7** 이 방법은 영향력이 있었던 것 같다. 독일 베네딕투스회 수도사 할버슈타트의 하이모의 설교 책은 한 앙주 백작부인에게 양 2백 마리, 곡물 3부셸bushel과 담비 털 약간과 맞먹을 정도의 커다란 가치가 있었다. 이제 책은 필경사와 채식사라는 예술가의 손에 맡겨졌다. 그리고 '예술가'에게 맡겨진 것 못지않게 장인들에게도 맡겨졌다. 낱장들은 먼저 나무로, 그다음 가죽으로 싸였다. 마지막으로 보석, 조각된 상아, 에나멜과 같은 값비싼 재료들로 장식되었다.

　나는 인쇄술이 발명되기 전까지인 10세기 이후의 몇 세기를 중요하지 않다고 여기는 것은 잘못되었다고 생각한다. 당시에 책은 광의의 의미에서 세계의 상징이 되었고, 세계를 볼 수 있는 '세상의 거울speculum mundi' 이었다.**8** 이제까지는 다양한 분야의 예술가들에 의해서 만들어지던 책이 결국 인쇄술이 부여한 운명을 향해 나아갔다고 하는 게 맞을 것 같다. 실질적인 발명도 보탬이 되었다. 1352년에 모데나의 토마소가 그린 〈추기경 생 세르의 위그의 초상Portrait of Cardinal Hugo of Provence〉(20쪽)에서 볼 수 있는 것처럼 안경은 (책의) 장의 표제, 단락, 색인 등을 읽기 쉽게 만들어 줌으로써 책 자체를 읽을 수 있게 해 주었다.**9** 플랑드르의 세밀화가 시몬 베닝이 스페인과 포르투갈 왕들의 계보를 그린 그림(1530-1534)에서처럼 이따금 '패션 액세서리'로도 유용했던 것은 물론이다.**10**

　귀족층은 표지가 특별한 가죽과 보석으로 장식되어 있고, 삽화를 값비싼 금색으로 채색한 책을 통해 그들의 품위와 고상한 취향, 신앙심과 부를 한꺼번에 드러낼 수 있었다.

폰트브로 수도원에 있는 아키텐의 엘레오노르의 묘에 조각되어 있는 책을 펼쳐 든 엘레오노르의 모습은 수세기 동안 어울려 내려온 신앙심과 책의 관계를 보여 준다.11 책은 인간 묘사를 금한 규정에 대해서도 기발한 해결책을 내놓았다. 14세기에 독일에서 나온 하가다Haggadah*(교훈적인 이야기 장르)는 성가대 선창자의 얼굴을 유대인 회당의 책상 위에서 책을 읽고 있는 새로 바꾸어 놓았다.12 기독교 교회는 수많은 예술 작품을 통해 상징적인 의미를 전달했다. 예언자와 주교는 그들이 예수 이전 시대를 살았다는 이유 때문에 두루마리를 든 모습으로 등장한다. 이때 책과 비교하여 두루마리는 지식을 전달하는 매체로서의 능력 면에서 확연하게 열등하게 여겨지는데, 그것에 담긴 내용이 기독교 이전의 지위를 반영하기 때문이다. 신약의 상징인 복음서는 신성한 제단 위에 놓였다. 파리에서 이탈리아 로마 교황청으로 온 주교 기욤 뒤랑(1230년경-1296)은 상징의 체계와 기원을 저술『성무일도 해설』에서 피력했다. 1308년에 시에나 시의 의뢰를 받아 부오닌세냐의 두초가 그린 제단화〈마에스타Maestà〉에 열여섯 권의 책이 등장한다는 점은 그리 놀랍지 않다.13

중세의 기나긴 암흑기에도 수도원에서는 학술 활동이 계속되었다. 필경사들은 문서 작업을 위해 꾸며진 조용한 필사실 안에서 끈기 있게 코덱스의 피지 문서를 베껴 썼다. 그들의 텍스트는 말 그대로 신성한 것(신의 말씀)이었기에, 금과 은과 생생한 색깔과 세밀화로 꾸며지는 것은 당연했다. 시간이 지나면서 필경사, 붉은 글씨 인쇄 전문가(첫 문자와 제목을 썼던 사람), 삽화가들이 저마다 전문 기술을 발전시켰다. 심지어 특정 디자인을 본뜨기 위한 카르타 루스트라carta lustra라는 투사지도 있었다.14

책은 하느님의 말씀이 널리 퍼질 수 있는 수단을 제공했고, 인간이 만든 권력 구조 내에서 교회가 지위를 유지할 수 있도록 했다. 하지만 인쇄술이 등장하기 한참 전부터 상인들, 법관들, 여타 신흥 부르주아들이 책

의 발전을 북돋았다. 따라서 책은 귀족과 교회를 위해 이용되었듯이 그들을 위해서도 이용되었다. 약초 의학, 사학, 그리고 다른 많은 주제가 책의 범위를 넓혔으며, 13세기로 오면서부터는 사적 수집이 본격적으로 시작되었다. 이후로 수세기에 걸쳐 교육은 학생들의 의도와는 상관없이 더욱 책에 맞추어졌다. 현재 파리 국립도서관이 소장 중인 15세기 후반의 세밀화는 아리스토텔레스의 『정치학』이 라틴어가 아닌 프랑스어로 쓰인 책을 들고 있는 제자를 혼내는 교사를 그렸다(33쪽). 이즈음에는 지방어가 확산되어 많은 이들이 지방어를 사용했지만 교육 분야에서는 계속 라틴어가 사용되고 심지어 확장되었다.**15**

규모도 컸고 영향력도 막강했던 파리는 원고를 주문받고 제작하는 새로운 직업이 생길 만큼 부유하고 문해율이 높은 도시였다. 1290년대의 세금 기록에 대한 꼼꼼한 연구를 통해서 지금은 노트르담 성당의 회랑에 흡수된 노트르담 마당에 책 판매상이 몰려 있었다는 사실을 알 수 있다.**16**

예술가들도 독서를 했을까? 그들이 독서를 즐겼다는 증거는 거의 없다. 하지만 피렌체 세례당의 청동 문 제작자인 로렌초 기베르티^{Lorenzo Ghiberti}(1378-1455)만은 예외다.**17** 예술가들의 역할은 길드를 통해 전문화되었지만, 아직 대부분이 익명의 기술자 취급을 받았다. 지적인 측면에 있어 예술가들의 일은 5세기에 문법학자 마르티아누스 카펠라가 분류한 논리학, 수사학, 기하학 등의 일곱 가지 '인문 과학'에서 배제되었다. 12세기에 회화는 단지 수단과 도구^{armatura}일 뿐이었고, 생 빅토르의 위그를 비롯한 이들은 회화를 '기계적 예술'로 분류했다. 오늘날 우리가 짐작하는 것처럼 예술은 미사여구로 점철된 시보다 한참 아래에 있었다. 단테(1265년경-1321)는 『신곡』「연옥」 편에서 본도네의 조토를 칭찬하기는 했지만, 이 시대에 예술가를 가리키는 아르티스타^{artista}라는 단어는 요리사를 칭하는 말로도 쓰였다.**18**

하지만 예술가들은 사회의 문화적 지위와 관련 없이 예술가였고, 그들의 개인적인 탁월함이 이따금씩 드러났다. 우리가 살펴보는 이 시기는 '신과 같은 경지'에 다다른 미켈란젤로가 활동했던 16세기와는 상당한 거리가 있다. 하지만 1325-1328년에 장 퓌셀Jean Pucelle이 프랑스 샤를 4세의 세 번째 왕비였던 잔 데브뢰의 개인용 기도서에 그린 삽화는 왕비의 유언으로 왕에게 넘겨질 정도로 가치가 있었다.[19] 그리고 1469년에 무용舞踊의 '마스터' 굴리엘모는 만토바의 영주 루도비코 3세가 자신의 조카딸을 위해 의뢰한 주문의 대가로 8플로린*(피렌체의 금화)을 받았다.[20]

종교 서적은 13세기 중반 이후 3백 년 동안 융성했다. 대부분 익명이기는 했지만 중세 후기에 베스트셀러가 되었던 책을 만들어 내는 데 예술가들이 중심적인 역할을 했다. 이 때문에 수태고지를 주제로 한 작품들에서 성모 마리아가 기도서를 읽거나 귀족 가문의 숙녀가 기도서를 읽거나 상관없이 예술가와 책은 긴밀하게 연관되었다. 채식은 일찍이 7세기부터 등장했지만 아직 '온갖 기교가 빠짐없이 동원된 화려한 채식 필사본'이라고 부를 만한 단계는 아니었다.[21] 하지만 15세기가 되면 가장 뛰어난 세밀화가들이 필사본에 그림을 그려 넣었다.

책의 진화에는 물론 다른 실용적인 이유도 있었다. 14세기 중반부터 새로 생겨난 대학들은 책 없이는 살아남을 수 없었다. 1424년에 케임브리지 대학의 도서관에는 1백22권의 책이 있었다. 당시 책은 매우 비싼 존재였다. 터무니없이 비쌌다! 그럼에도 불구하고 13-14세기에 필사된 아리스토텔레스의 저작들은 오늘날 2천 부 넘게 존재한다.[22] 오스만 제국이 팽창하고 1453년에 콘스탄티노플이 함락되면서, 그리스인들이 이탈리아로 옮겨 왔다. 이를 통해 이교도 고전의 재발견에 속도가 붙은 한편으로 교회에 대한 반발이 종교개혁으로 나아가게 되면서 책에 대한 수요가 더욱 거세졌다.

'1백 가지 재료로 된 세계사'라는 책이 있다면 틀림없이 종이가 포함되어야 할 것이다. 가경자 피에르의 거부는 별도로 하더라도, 종이는 유럽에 늦게 당도했다. 이슬람 정복을 통해 12세기 중반부터 일부 지역에서 종이 생산이 시작되었고 프랑스와 이탈리아로 확산되었다. 13세기 말에 이탈리아 파브리아노의 제지소가 명성을 얻었다.[23] 종이는 양피지보다, 그리고 당연히 피지보다 저렴했을 뿐만 아니라 여러 면에서 더욱 활용성이 높아졌다. 종이는 인쇄술 발명 직전에 대량 생산을 내다보는 사람이나 그것을 가능하게 해 주는 어떤 기계들을 위한 적절한 재료로 널리 이용되었다.

인쇄술의 발전 과정에서의 기술적인 세부 사항은 우리의 주제가 아니다. 역사적 기록이 매우 모호하기 때문이다. 등장을 기다리고 있던 발명이었다고 말하기는 미심쩍을 수 있겠지만, 구텐베르크 이전의 몇 십 년간 목판화는 예술가들만이 아니라 텍스트 기반 책의 목판 인쇄본으로도 사용되었다. 뛰어난 장인으로서의 성향과 탐욕스럽다기보다는 야심만만한 사업가로서의 기질이 기묘하게 혼합된 인물인 구텐베르크는 극비로 작업했다. 또한 자신의 동업자들, 자본가들과의 사이가 몇 번이나 틀어질 뻔한 위기를 간신히 극복했다. 순례자에게 거울을 판매하려던 사업이 실패로 돌아갔을 때, 그는 슈투트가르트에 살고 있었다. 자신의 출생지인 마인츠로 되돌아가기 전까지 그의 실험이 얼마나 진전되었는지는 알 수가 없다. 1455년경에 제작된 이른바 구텐베르크 성경으로 알려진 문서는 가동 활자로 인쇄된 사실상 첫 번째 책이라고 여겨진다. 3백 만 개의 단어로 된 1천2백82페이지 분량의 책이었다. 어떤 기준으로 봐도 대담한 모험이었다.

복잡하게 얽힌 상황 속에서 합리적인 판단을 내리기는 어려웠다. 어쨌거나 구텐베르크는 근대의 시작과 함께 비로소 이야기에 등장했다. 인쇄

술로 돈을 벌 수 있겠다는 그의 생각은 곧바로 현실이 되었다. 물론 인쇄술의 초기 과정에는 다른 사람들도 있었지만, 확실히 구텐베르크는 인쇄된 텍스트나 이미지를 더 빨리, 더 지속적으로, 그리고 훨씬 더 긴 금속의 수명으로 인쇄하는 방법에 있어 중요한 역할을 했다. 구텐베르크는 중국인들이 썼던 수성 재료가 아니라 금속 활자에 더욱 적합한 잉크를 사용했다. 마치 네덜란드 화가들이 유화의 점도를 적절하게 구사하여 결국 유럽 회화를 지배했던 것처럼 말이다.**24**

구텐베르크는 1468년에 사망했다. 15세기가 저물기 전에 서유럽에는 거의 2백40곳의 인쇄소가 생겨났다. 위대한 발견의 시대에 가장 활기찬 모든 아이디어들은 정보를 확산시키고 실용적인 설명을 제공하는 완벽한 매체인 책의 매력에 쏟아져 들어갔다. 이는 1470년대 초에 신학자 겸 인문학자 기욤 피셰가 동료 로베르 가갱에게 보낸 편지에서 압축적으로 드러난다. 피셰는 '구텐베르크의 발명이 말하거나 생각한 것을 기록하고 번역하고 후대를 기억으로 보존할 수 있는 모든 것의 도움을 받아 글자를 제공했다'라고 논평했다.**25**

그리고 예술가들은 커다란 혜택을 누리게 되었다. 종이에 인쇄된 목판화는 일찍부터 잘 팔렸다. 인쇄술은 개별 예술가의 작품 인지도와 가치를 크게 높여 주었다. 반면에 회화는 예술가 개인의 작품 인지도와 가치를 크게 높였다. 알브레히트 뒤러Albrecht Dürer와 티치아노Tiziano를 비롯한 예술가들이 목판화를 창조적으로 활용하기는 했지만, 여러 장을 찍다 보면 목판이 마모되고 말았다. 또한 목판화에는 위대한 예술가가 자신의 역량을 한껏 발휘할 수 있는 미묘함이 없었다. 이와 달리 동판화는 표현 가능성이 훨씬 넓었다. 동판화 자체는 조르조 바사리Giorgio Vasari가 처음 발명했는데, 어떤 이들은 피렌체의 금세공인 마소 피니궤라(1426년생)가 발명했다고 여겼다.**26** 이탈리아 예술가 라이몬디(1480년경-1534년경)는 그림을

복사하는 인쇄의 전문가였고, 마침내 라파엘로와 긴밀하게 협력하여 작업했다.

　역사의 어느 구석에서나 예술가들은 인간의 필요에 맞추어 고안된 기술을 통해 새로운 선택권을 얻었다. 하지만 이후로 벌어진 일들이 예술가의 지위를 결정적으로 바꾸어 놓았다.

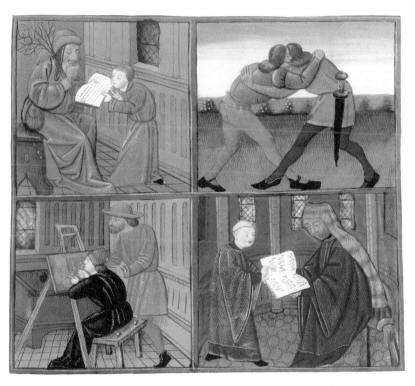

〈15세기 후반의 교육: 전투, 노래, 그림, 그리고 독서Les quatre points de l'enseignement des jeunes: la lecture, le dessin, le combat et le chant〉(아리스토텔레스, 『정치학』), 15세기 후반, 프랑스 국립도서관

아랍 세계에는 알려지지 않았던 아리스토텔레스의 『정치학』(왼쪽 위)은, 그의 다른 저작들과 함께 13세기 초 파리 대학에서 교재로 정해졌다. 그리고 14세기에 라틴어에서 프랑스어로 번역되면서 르네상스에서 인문주의의 가르침이 만개할 때 널리 사용되었다.

2장

누가
'예술가'를
발명했는가

르네상스

르네상스는 가장 기본적인 의미에서 예술가와 책에 모두 기여했고, 이후 6백 년 동안 다방면에서 영향을 끼쳤다. 피렌체의 인문학자이자 서적상이었던 베스파시아노(1421-1498)는 도서관이 부와 지위와 어떻게 관련을 맺게 되었는지에 대한 과정을 기록했다. 요스 반 겐트Joos van Gent가 그렸다고 추정되는 우르비노 백작 페데리코 다 몬테펠트로(1422-1482)의 유명한 초상화에서 몬테펠트로는 자신의 아들과 함께 무릎을 꿇은 채 손에는 코덱스를 들고 있다.1 백작을 책과 같이 그린 그림은 여러 점이 있었다. 고대의 통치자와 위인의 이름이 전해 내려올 수 있었던 것은 책을 통해서라는 예리한 인식이 있었기 때문이다.

베네치아 화가 비토레 카르파초(1460년대?-1526년경)는 〈서재에 있는 성 아우구스티누스Vision of St Augustine〉에서 책의 표지와 기도서의 세밀화를

34쪽: 조르조 바사리, 〈책 읽는 사람〉, 1542-1548년경, 바사리의 집 '덕성의 방'(아레초)

조르조 바사리는 예술가를 중심에 두는 미술사를 구축하는 데 결정적인 역할을 했고, 이를 위해 『예술가 열전』을 썼다. 그는 스스로의 활약을 〈책 읽는 사람〉이라는 자화상에 상징적으로 드러냈다. 이 책의 두 번째 판에서 바사리는 15세기의 예술가 벨리니 가족에 대한 대목에서 누구나 자신의 선조의 이미지를 보면 '무한한 기쁨과 만족'을 느낄 거라고 했다.

사랑스럽고 정교한 디테일을 살려 그려 냈다. 아직 종교에서 벗어난 세속적인 주제는 등장 전이지만, 보통 사람의 가정을 연상케 하는 사물들은 분명하게 드러났다. 카를로 크리벨리의 〈성 에미디우스가 함께 있는 수태고지The Annunciation, with St Emidius〉(1486)에서 성모의 방에는 책, 식기, 카펫, 쿠션, 심지어 오이까지 있다. 1474-1550년에 스페인 발렌시아의 소유물 분석에 따르면 세 가구 중 한 가구는 책을 갖고 있었다고 한다. 또한 사망한 성직자가 남긴 유품을 보면 열 명 중 아홉 명이 책을 갖고 있었으며 귀족들, 상인들, 그리고 심지어 몇몇 노동자들도 몇 권의 책을 갖고 있었다.2 부인들은 오래도록 집 안에 갇혀 있었다. 시에나의 철학자이자 의사였던 남편을 두었던 카밀라 바르탈로의 소유물 기록에는 가부장적 멸시가 뚜렷하게 드러난다. 1천4백83개의 물품을 기록한 이 목록에 '여성을 위한 작은 책'이 있던 것이다.3

　예술가라고 모두가 책을 소중히 여기지는 않았다. 심지어는 위대한 예술가들 중에서도 책을 대단치 않게 여긴 경우도 있다. 15세기 초에 활동했던 마사초는 책과 담을 쌓고 살았다. 다른 많은 예술가들처럼 그 역시 자신의 예술에만 몰두했다.4 같은 세기의 끄트머리인 1498년에 피렌체의 조각가 형제 베네데토와 줄리아노 마이아노는 29권의 책을 갖고 있었는데, 여기에는 단테, 보카치오의 작품과 몇몇 고전도 포함되었다. 레오나르도 다 빈치는 훨씬 많은 책을 소장했다. 이탈리아 문학 서적과 함께 아마추어적인 관심에서 수학과 천문학 서적 등도 갖고 있었다.5

　한편 예술에 대한 레오나르도의 생각은 1651년에 『회화론』이라는 제목으로 출간된 그의 노트에 담겨 있다. 여기서 그는 음악이나 시, 역사가 미술과 견줄 수 없다고 밝혔다. 이와 함께 예술의 시각적 자극은 한시적이지만 이에 대한 사색(예술 작품을 응시하는 것)에는 한계가 없어야 한다고 보았다.6 몇 세기 뒤에 앙드레 말로Andre Malraux가 『예술의 심리La Psychologie

de l'art』(1949)에 조토의 프레스코화 〈라자로의 부활The Raising of Lazarus〉의 위 아래를 뒤집어 실었던 것은, 어떤 의미에서 보면 레오나르도의 생각을 인정하고 발전시킨 셈이다. 말로는 독자가 그 이미지를 한눈에 알아보면 자신이 주장하는 근거가 무너질 것이라고 생각했다.**7** 다시 르네상스로 돌아가서, 이 시기에 글로 쓰인 것보다 눈에 보이는 것이 진실하다는 편견이 사라졌다. 학자와 문인들이 더욱 보기 좋은 텍스트를 만들기 위해 애썼기 때문이다. 물론 한편으로는 페트라르카를 비롯하여 르네상스 시기의 인문주의자들이 고딕 문화를 상종 못 할 추한 것으로 여겼던 데 대한 반작용이기도 했다.

이 시기에 예술가의 지위가 바뀌었다고 하지만 정작 당사자들은 실감하지 못했다. 티치아노를 빼면 대부분은 출신이 대단치 않았다. 예술가들은 엄격한 도제 생활을 거친 뒤 직능에 따른 길드의 멤버가 되어야 했다. 하지만 변화의 기미는 있었다. 1340년대에 피렌체의 연대기 작가 조반니 빌라니가 화가들만 따로 모은 목록을 만들었다. 그다음 세기에 첸니노 첸니니는 『예술의 서Il libro dell'arte』를 집필했는데, 이 책은 주로 미술의 기법에 대해 논했지만 어느 정도 예술가의 새로운 모델을 정의했다. 또한 회화와 조각을 인문학의 범주에 넣었다. 레온 바티스타 알베르티의 『회화론』(1436)은 한걸음 더 나아갔다. 이 책의 이탈리아어와 라틴어 판본 모두 예술가와 회화 예술을 신과 같은 힘의 영역으로 끌어올렸고, 수사학에서 유래된 법칙과 연결시켰으며 지적으로 존경할 만한 것으로 만들었다.

대大 플리니우스가 고대 예술가들의 지위에 대해 언급한 내용이 이 시기의 인문주의자들에 의해 재발견되었고, 갈레노스와 필로스트라토스 같은 고대 사상가들의 회화에 대한 언급을 통해서 예술가들에 대한 새로운 인식이 조금씩 드러났다. 아마도 기원전 4세기 고대 그리스를 제외하고는, 고대의 예술가들은 기껏해야 장인 정도로만 여겨졌던 것 같다. 그

들은 군주들의 의뢰를 받아 위대한 회화와 조각 작품을 만들었지만 지식인으로 인정받지는 못했다. 로마의 시인 호라티우스는 『시론』에서 그림과 시가 혈연관계라고 했는데, 후대의 사람들에게 매력적인 말이었다. 리구리아의 인문학자이자 아라곤의 알폰소의 비서였다가 1457년에 사망한 바르톨로메오 파초가 이를 받아서 '그림은 말없는 시'라고 했다.[8] 사실 고대에는 그와 같은 연상이 다양하게 발견되었다. 예를 들어 플루타르코스의 기록에 따르면 시인 시모니데스는 '그림은 말 없는 시이고, 시는 말하는 그림이다'라고 했다.[9] 중세 예술가들도 마찬가지이지만, 고대 예술가들의 위대한 업적은 그들의 사회적 위상이나 대우가 아니라 그들의 작품 자체다. 이것이야말로 변치 않는 진실이다.

　인쇄술, 책, 예술가의 관계는 매우 복잡하게 전개되어 왔다. 그러나 역사적 과정을 통해 근본적으로 바뀐 예술가의 지위는 분명하게 드러난다. 이는 책의 인쇄가 시작된 것과 관련 있지만 보다 구체적으로는 특정한 한 권의 책과 연관된다. 1550년에 처음 출판된, 조르조 바사리가 뛰어난 화가, 조각가, 건축가들을 언급한 저술 『예술가 열전Lives of the Most Einent Painters, Sculptors & Architects』이다.

　역사는 결코 일관되지도 명료하지도 않다. 932년에 중국에서 공자의 저작이 1백50부 인쇄되었다. 하지만 이 때문에 구텐베르크의 발명이 갖는 의의가 축소되지는 않는다.[10] 인쇄술이 발명되기 전에 유럽에서는 필사한 책이 꽤 인기가 있었고 유통되는 시장도 있었다. 한편 인쇄술로 금방 더 큰 돈을 벌 수 있었던 건 아니다. 1480년대에 울름의 라인하르트 홀레가 부자 고객들을 겨냥하여 책을 만들었지만 얼마 못 가 파산했다. 이런 식으로 파산한 인쇄업자가 많았다.[11]

　인쇄업자는 어떤 사람들이었을까? 몇몇은 독일의 페터 쉐퍼나 프랑스의 앙투안 베라르처럼 필경사였다. 베라르는 키케로의 '모든 예술에 대한

선생'의 새로운 버전에 혼이 빠져 있었다. 아우크스부르크의 요한 벨머는 스스로 작성한 기록을 비롯하여 여러 기록에 등장하는데, 예술가, 삽화가, 필경사, 그리고 1477년에는 인쇄업자로 나온다.[12] 피렌체를 통치했던 명망 높은 이들은 처음에는 책을 대단치 않은 존재로 여겼던 것 같지만 1482년에 우르비노 백작 페데리코는 이제 막 등장한 인쇄업을 후원했다.[13] 예술가와 책과 기술에 대한 이야기는 인간의 것이기에, 보는 사람의 관점에 따라 지저분하기도 하고 아름답기도 하다.

인쇄술의 전반적인 영향에 대해서는 논쟁의 여지가 없다. 15-16세기에 학술서 인쇄업자들 가운데 뉘른베르크의 요한 바이센부르거의 경력이 전형적이다. 요한은 잉골슈타트에서 대학 교육을 받은 뒤에 성직자가 되었고, 이후 신학 서적을 인쇄하는 업자가 되었다. 그리고 포르투갈이 인도로 가는 새로운 항로를 개발함으로써 무역에서 베네치아의 우위를 빼앗자, 뉘른베르크 상인들이 리스본에 거점을 마련하는 데 인쇄술을 활용했다.[14] 당시 바이센부르크는 라틴어 텍스트를 썼지만 인쇄술은 지역어 텍스트를 확산시켰다. 이후로 여러 세기에 걸쳐 이 새로운 매체가 힘을 발휘했다. 이사이어 토머스는 『미국 인쇄술의 역사』(1810)에서 인쇄된 책을 철학자들의 비석에 견주었다.[15]

오랫동안 예술가들과 작가들과 화가들은 신학적 담론을 통해 표현된 궁극적 질문에 대한 답을 찾았다. 종교개혁은 세속주의만큼이나 강력하게 이를 북돋았다. 1524년에 마틴 루터가 독일 지역 국가 지도자들에게 쓴 서한에서 자신이 '좋은 도서관들과 서점들'을 위해 개종했다고 썼다.[16] 프로테스탄티즘Protestantism과 그림painting을 지칭하는 두 개의 p는 한스 홀바인Hans Holbein, 루카스 크라나흐Lucas Cranach, 알브레히트 뒤러와 같은 화가들의 성공을 도왔다.[17] 이것이 독일에서 종교개혁으로 가장 많은 혜택을 받은 책과 함께 인쇄술이 여러 도시로 확산되도록 기여했다. 반면에

인쇄소가 런던에 집중되어 있던 영국에서는 그 효과가 뚜렷하지 않았고, 프랑스에서는 가톨릭이 프로테스탄티즘에 격렬하게 대응했다.[18] 유럽은 언제나 그랬듯 통일체가 아니었다. 프로테스탄티즘과 인쇄술과 함께 삼발이처럼 정립되었을 세 번째 p는 바로 진보progress다.

1500년까지 이미지와 문자와 숫자를 모두 복제할 수 있고 그것들이 상호 작용할 수 있게 했더라면 문화계의 통찰력 있는 관찰자는 마침내 무언가 되돌릴 수 없는 것이 예술가들과 그들의 지위를 바꿔 놓을 거라고 추론했을 것이다. 이 돌이킬 수 없는 변화의 인적 장치는 바로 조르조 바사리다. 바사리의 친구였고 레오나르도 다 빈치에 대한 글을 쓰기도 했던 파올로 조비오는 『예술가 열전』이 바사리를 불멸의 작가로 만들 것이라 예언했다. 시간이 지나면 바사리가 새로 얻은 부인의 아름다움도 시들 테고, 그가 나폴리에서 완성한 그림도 퇴색하겠지만 『예술가 열전』을 쓴 작가로서의 명성은 불멸일 것이기 때문이었다.[19] 이 저술은 바사리에게, 그리고 그가 언급한 예술가들에게 그야말로 매혹적인 선물이었다.

바사리 자신은 화가이자 건축가였고, 특히 토스카나의 대공 코시모 1세를 위해 일했다. 『예술가 열전』의 첫 번째 판본은 1550년 3월에 두 권으로 출간되었는데 치마부에부터 미켈란젤로까지 예술가 1백42명의 전기를 실었다. 두 권을 합친 분량은 무려 1천 페이지가 넘었다. 바사리는 토스카나 대공에게 바치는 이 책의 에필로그에서 자신이 책의 집필을 위해 10년간 여행하여 조사했음을 강조했으나 오늘날의 미술사가들은 바사리의 책에서 인용의 출처가 분명치 않은 대목과 몇몇 다른 저자가 개입한 흔적을 잔뜩 찾아냈다. 하지만 이는 먼 과거의 작가에게 오늘날의 저작권과 의례에 대한 기준을 적용시킨 셈이다. 중요한 것은 『예술가 열전』이 끼친 영향이다. 이 책은 어느 곳에서나 예술가들에게 흥미롭고 매혹적이고 유익하고 훌륭한 프로파간다였다. 그리고 어디까지나 책이었다.

얼마간의 실용적인 정보를 담고 있기는 했지만, 바사리는 이 책이 사람들과 예술가들의 삶과 업적에 대한 것임을 강조하면서, 세부적인 설명을 추가하기를 원했던 플랑드르의 기자 도미니쿠스 람프소니우스의 의견을 대수롭지 않게 여겼다.**20** 스스로는 의식하지 못했지만 사실상 바사리는 이후 서양 미술사에 커다란 의미를 지닌 명성의 체계를 만들었다.

1568년의 『예술가 열전』 두 번째 확장판 또한 예술가들 각각의 초상화를 담고 있었는데, 이들 중 여덟 명은 전해 내려오는 초상화가 없어서 싣지 못했다. 이 시기에 성직자들은 자신들이 죄인을 알아볼 수 있다고 쉬이 믿었고, 인문주의 지식인들은 개인의 인간성이 이미지에 비추어진다고 흔히 생각했다. 자신이 다룬 예술가들에게 분명한 진실성을 부여하는 과정에서 바사리는 오늘날에 이르기까지 초상화가들에게 매우 효과적이고 상투적 형식이 되어 버린 기준을 제시했다. 앞으로 보겠지만 이 때문에 화가들은 초상화에 종종 책을 그려 넣었다.

또한 글쓰기, 문학계와 바사리의 연관성은 후대에 매우 중요하다. 바사리는 문인들, 귀족들, 사업가들, 여섯 명의 교황을 비롯한 성직자들과 주고받은 1천 통 이상의 편지를 남겼다.**21** 당대에 유명했던 문학계의 거성들인 페트라르카와 피에트로 아레티노에 필적하는 양이다. 두 사람 모두 바사리와 마찬가지로 토스카나 지역의 아레초에서 태어났다.**22** 아레초의 바사리 생가에는 〈책 읽는 사람The Reader〉(1542-1548년경, 34쪽)이라는 제목이 붙은 바사리의 그림이 있다. 그리고 그의 친구 루카 마르티니가 주문하고 또 다른 친구인 브론치노가 격려한 작품 〈토스카나의 여섯 시인Six Tuscan Poets〉(1544)도 있다. 이 그림에서 바사리는 한 손에는 책을 들고 다른 손으로 다른 책을 가리키는 단테와 페트라르카와 보카치오를 비롯한 토스카나의 유명인들을 묘사했다. 그들 앞에 있는 테이블 위에는 두 권의 책이 더 놓여 있다.**23** 이와 같은 이유로 16세기 이탈리아의 유명한 작가

안니발레 카로가『예술가 열전』초판본의 최종 원고 일부를 읽고 호평했음은 그리 놀랍지 않다. 카로는 바사리가 '다른 직업'으로 외도한 것, 그러니까 화가가 문인이 되었음에 찬사를 보냈다.**24**

르네상스의 예술사는 성공의 정점으로 여겨진다. 사실 바사리는 파르네세 궁에서 열렸던 어느 저녁 파티에서 갑자기 이 책을 쓸 아이디어가 떠올랐다고 했다.**25** 이것이 예술사는 물론이고 책의 역사에서 완전히 새로운 궤도의 빛나는 시작이었다. 진정한 혁명은 돌발적인 사건으로 끝나지 않는 법이다. 대부분의 문인들은 사회적으로 높은 계급 출신이었고, 대부분의 예술가들은 여전히 장인 집안이나 여타 낮은 계급 출신이었다. 1850년에 라보르드 백작이 쓴『프랑스 궁정의 르네상스 예술품』에 따르면, 16세기 프랑스 궁정에서 예술가들은 궁정의 시종varlets de chambre으로 분류되었다.**26**

더군다나 바사리가 예술가들에게 심오한 의미를 부여했음에도 인쇄술이 등장하자마자 예술가들은 물리적인 책의 창조자로서의 역할을 잃은 것처럼 보였다. 예술가들의 작품에 대한 권리를 지닌 매체로서 책은 심각한 한계를 지녔다. 인쇄술 이전의 책들은 엄청난 금전적 가치를 지녔고, 그 아름다운 서체로도 커다란 상찬의 대상이었다. 하지만 20세기 예술가 조르주 루오는 화상 앙브루아즈 볼라르의 의뢰를 받아 15년간『페르 위뷔의 환생』(1932)의 삽화를 작업하면서 옛 책들의 삭막한 검은색을 반복하면서도 기술적 진보를 반영했다. 대부분 목판화였지만 애쿼틴트, 에칭과 드라이포인트를 더했다.**27**

15세기 후반에 책의 역사에서 시각적인 영역은 텍스트에게 우위를 넘겨주었다. 각각의 색이 따로 인쇄되어야 한다면, 손으로 만든 책의 화려한 색채는 감당할 수 없을 만큼 값비싼 비용을 요구할 것이었다. 몇몇 인쇄업자들은 색으로 장식될 앞 글자에 나중에 색을 입힐 수 있도록 별도의

공간을 남겨 두었으나, 가장 일반적으로는 판화가들이 먹색 인쇄를 위해 앞 글자의 블록 판을 자르기 시작했다.**28** 이 무렵의 예술가들이 그림 속에 책을 그려 넣었던 것은 결코 책이라는 매체가 자신들의 기법에 부합했기 때문이 아니었다.

그럼에도 불구하고 알브레히트 뒤러(1471-1528)는 제한된 면적에서 실용적이고 창의적인 열정으로 무엇을 이룰 수 있는지 보여 주었다. 20대 초반에 그는 바젤의 인쇄업자 겸 출판업자였던 요하네스 베르크만의 의뢰를 받아 목판화를 제작했다. 뒤러의 목판화는 인문학자 제바스티안 브란트의 『바보들의 배Ship of Fools』에 실렸다. 그중 한 점은 (칭찬하는 투는 아니었지만) 책을 묘사했는데, 독서광Büchernarr 혹은 '책 바보'를 보여 주는 권두 삽화(1쪽)다. 뒤러는 책을 읽느라 삶을 전부 낭비한 어리석은 학자의 삶을 표현했다.**29**

뒤러는 뉘른베르크 금세공인의 아들이었을 뿐만 아니라, 안톤 코버거의 대자代子이기도 했다. 인쇄술에 따른 문화적 변화를 분석한 역사가 엘리자베스 아이젠스타인은 코버거를 '15세기 인쇄 책 거래의 가장 뛰어난 기업가'라고 칭했다.**30** 뒤러는 아버지의 작업 덕택에 구텐베르크와 연결되었고, 1470년 즈음에는 뉘른베르크에 24개의 인쇄기를 가지고 있던 코버거를 통해서 이 무렵 발전하던 책의 세계에도 개입할 수 있었다. 뒤러 자신은 루터의 소책자들과 유클리드의 『기하학원론』을 비롯한 책들을 소유하고 있었다. 여기에 더해 그가 1523년에 베른하르트 발터에게서 열 권의 책을 구입했다는 기록도 있다. 결국 뒤러는 앞으로 책에서 텍스트가 절대적인 우위를 차지할 것이라는 생각에 대한 유용한 해결책을 내놓았다. 그의 놀라운 목판화 시리즈인 〈묵시록Apocalypse〉, 〈그리스도의 수난The Great Passion〉, 〈성모의 일생The Life of the Virgin〉은 1498년부터 12년 동안 계속해서 인쇄물로 출판되었다. 이후 뒤러는 황제 막시밀리안 1세의 공인 인

쇄업자와 긴밀하게 협업했다.[31]

엘리자베스 아이젠스타인은 이런 사례들에 대해 풍자적으로 말했다. '필기 문화의 여건이 나르시시즘을 억눌렀다.'[32] 이제 개인 정체성의 중요한 요소였던 예술가들의 정밀한 초상마저도 적어도 당사자가 살아 있다면 목판화로 기록될 수 있게 되었다. 인쇄술과 인쇄된 책은 예술가들을 '재화의 공급자'에 머물게 했던 족쇄에서 벗어나게 해 주었다. 미술사가 앤서니 블런트의 말을 빌리자면, 예술가는 이제 '대중과 직접 대면하는 개인'이 되었다.[33] 이 씨앗들은 예술가와 인쇄된 책의 긍정적인 관계로 자라났고, 이후 수세기 동안 말 그대로 수천 점의 그림을 통해 표현될 것이었다.

모두가 바사리를 상찬하지는 않았다. 볼로냐의 예술가였던 카라치 삼형제가 소장했던 『예술가 열전』에는 바사리를 '얼빠진 놈'이라고 쓴 손 글씨가 남아 있다.[34] 오늘날의 전문적인 미술사는 바사리가 만들어 낸 영웅으로서의 예술가상에서 한참 비껴 있다. 르네상스 시대에는 창작의 능동적인 주체로서 스스로와 타인에 대한 찬사가 만연했기에 다음 세기에 베네치아의 카를로 리돌피가 저술한 『불가사의한 예술』처럼, 이탈리아에서 바사리를 모방한 책이 많이 나온 것은 놀라운 일이 아니었다. 한편으로 자서전도 많이 출간되었다. 미켈란젤로부터 벤베누토 첼리니, 피렌체의 조각가 바초 반디넬리 등이 자서전을 썼다.[35]

민족주의와 지역주의도 관점에 영향을 미쳤다. 바사리는 토스카나 예술가들을, 아르놀트 호우브라켄은 네덜란드의 거장들을 상찬했다. 1604년에 나온 카럴 판 만더르Karel van Mander의 『화가의 책』은 출간 직후부터 커다란 영향을 끼쳤다. 책이라고는 몇 권 갖고 있지 않았던 루벤스마저도 이 책은 갖고 있었다. 책에서 만더르는 뒤러가 '독일의 어둠을 걷어 냈다'라고 썼다. 알려진 대로 뒤러는 1512년 즈음에 회화에 대한 상당한 분

량의 책을 출간할 계획이었는데, 이 책에는 선대 예술가들에 대한 상찬이 담길 터였다.**36**

수세기 동안 바사리를 비롯한 저자들의 책은 영향력을 행사했다. 미국의 미술사가 존 반 다이크는 자신의 저술 『회화의 역사를 위한 교과서』(1894)에서 공부하는 학생들에게 '화가들의 생애'를 알고 싶으면 바사리의 책을 읽으라고 했다.**37** 인쇄 기술 발전이 이와 같은 접근을 용이하게 했다. 1865년 런던에서 헤르만 그림이 쓴 『미켈란젤로의 생애』가 스미스, 엘더, 앤드 컴퍼니를 통해 출간되었는데, 책 앞부분에 바티칸에 있는 초상화를 복제한 사진이 있었다. 약간 아이러니하게도, 미술사가들과 출판업자들은 책에 예술가들의 작품을 싣는 걸 꺼렸다. 1820년에 루이지 란치가 이탈리아 회화에 대해 쓴 여섯 권의 책이 이탈리아어에서 영어로 번역되었는데, 이 분야의 다른 저작들과 마찬가지로 이미지가 없었다.**38** 물론 그들의 결정은 비용과 인쇄 기술의 수준을 고려한 것이었다. 20세기에 예술 비평은 이론의 심연에 빠졌지만 예술에 대한 책은 향상된 기술을 적극적으로 활용하여 이미지를 풍성하게 실었다.

바사리의 저술과는 상관없이 르네상스 예술가들의 지위는 크게 두 가지 측면에서 달라졌다. 첫째, 예술가들은 사회적으로 존경받게 되었다. 둘째, 예술가가 되기 위해서는 체계적인 교육을 받아야 했다. 발다사레 카스틸리오네의 『궁정인Book of the Courtier』(1528)은 출간 이후로 계속 영향력을 행사했고, 이 책을 통해 예술이 귀족 사회의 자연스러운 주제라는 관념이 확고히 정립되었다. 19세기 화가 장 오귀스트 도미니크 앵그르Jean Auguste Dominique Ingres가 자신의 그림에 묘사했던 것처럼, 1519년에 레오나르도 다 빈치는 후원자이자 친구였던 프랑수아 1세의 품에서 죽었다*(실제로 프랑수아 1세가 레오나르도의 임종을 보았는지에 대해서는 의견이 엇갈린다). 예술가들이 소유한 책에 대한 기록은 빈약하지만, 책은 이와 같은 생각의

확산에 핵심 역할을 했을 것이다. 매너리즘 예술가 로소 피오렌티노(『예술가 열전』에는 '일 로소'라는 이름으로 나중에 포함되었다)39는 마키아벨리가 자신의 저작인 『군주론』을 들고 있는 그림을 그린 것으로 알려졌는데, 『궁정인』이 출간된 직후부터 이 책을 소장했다. 위대한 예술가는 세속적인 출세에 집착하지 않았을 거라고 흔히들 생각하지만, 티치아노는 1533년에 신성로마 제국의 황제로부터 수여받은 황금 박차 기사단의 단원 자격과 팔라틴 백작의 세습적인 칭호를 커다란 영광으로 여겼다. 카스틸리오네의 친구이기도 했던 라파엘로는 로마에 머물 때 궁정에서 지냈다.

바사리와 첼리니 모두 예술가이자 작가였는데, 두 사람은 1563년 피렌체에 예술 아카데미가 건립되는 데 관여했다. 그보다 앞선 1530년대에 반디넬리는 로마에 최초의 근대적인 예술 학교를 열었다. 또한 17세기에 유럽 문화를 지배하게 된 프랑스에 두 개의 중요한 예술 기관이 설립되었던 것도 자연스러운 과정이었다. 하나는 1635년에 추기경 리슐리외 아래 있었던 아카데미 프랑세즈, 다른 하나는 1648년에 추기경 마자랭이 통치하던 시기에 설립된 왕립 회화 조각 아카데미. 후자는 예술가의 활동을 전통적으로 통제해 왔던 길드의 힘을 종식시켰다.40

책은 책이 손으로 만들어졌던 시대에 부분적으로 예술과의 연관성, 적어도 예술성과의 연관성 때문에 예술가들의 주제가 되었다. 인쇄술의 시대에는 교육에서의 역할 때문이었다. 하지만 그보다도 개별적인 예술가의 존재를 확인하고, 칭찬하고, 찬미하는 것과 예술가들의 작품을 더 많은 관객들에게 전파한다는 점 때문이었다.

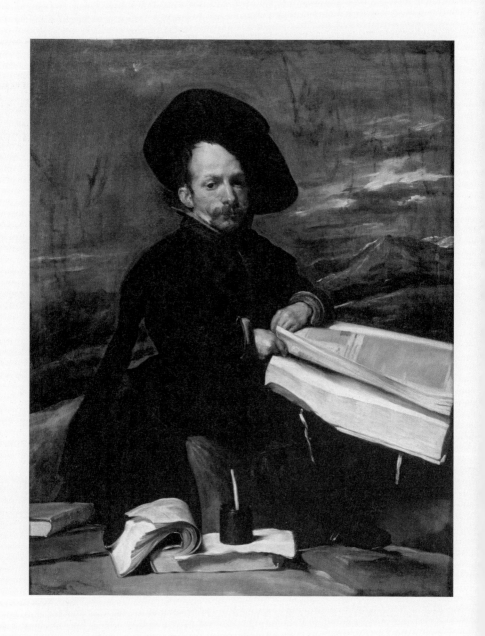

3장

상류층
문화와
그것의 함의

부르주아의 시대

르네상스를 거치면서 예술가와 책은 사회에 널리 영향력을 갖게 되었고, 서로 긍정적인 관계를 맺게 되었다. 16세기 말에서 17세기는 여러 모로 혼란스러운 시기였지만 예술가와 책이 맺었던 관계에서는 매우 중요한 의미를 지닌다. 유럽 전역에 책이 고르게 확산되지는 않았지만, (2장에서 언급했던 것처럼) 이전에 발렌시아의 세 가구 중 한 가구가 책을 갖고 있었다면, 1620년 무렵의 캔터베리에서는 두 가구 중 한 가구가 되었다.[1]

예술가들이 소유했던 책은 제각각이다. 오늘날 그에 대해 알 수 있는 자료는 매우 제한적이다. 렘브란트 판 레인Rembrandt van Rijn은 그림에 자주 책을 등장시켰지만 정작 소장한 책은 많지 않았다. 성경, 뒤러의 『인체 비례』, 그리고 책이라기보다는 인쇄된 종이들을 묶은 몇몇 참고용 '예술 책'

48쪽: 디에고 벨라스케스, 〈난쟁이 디에고 데 아세도〉, 1645년경, 캔버스에 유채, 107×82, 프라도 국립미술관(마드리드)

벨라스케스의 〈난쟁이 디에고 데 아세도The Dwarf Diego de Acedo〉는 보이는 게 전부가 아니다. 스페인 펠리페 4세 궁정의 어릿광대를 조롱하는 것 같은데, 요란한 차림새와 커다란 책 때문에 모델이 오히려 보잘것없게 보인다. 그러나 디에고는 학자이자 옥새 관리인이었기에, 벨라스케스는 그의 얼굴에 조용한 위엄을 담았다.

이 전부였다. 엘 그레코^{El Greco}가 그린 초상화들 중 가장 이른 시기의 작품에 책이 등장한다. 이 초상화의 주인공인 줄리오 클로리오가 삽화를 그린『파르네세 시도서』(1571년경)다. 또 자신을 성 루카로 묘사한 자화상(1602-1606년경)에 커다란 책을 중요한 모티프로 등장시켰다. 1614년에 아들이 기록한 화가의 소유물 목록에는 그레코의 복잡한 종교적, 신화적, 역사적 회화에 도움을 주었던 전형적인 책들도 있었다.**2** 벨라스케스는 비교적 책을 많이 갖고 있었다. 철학과 수리학 책도 있었고, 나머지는 대부분 실용적인 책이었지만 스페인어로 번역된 카스틸리오네의 저서(이 무렵에도 영향력을 행사했다)와 로마 고전도 지녔다. 제노바 예술가 도메니코 파로디(1672-1742)는 '문학과 과학을 사랑하는 사람'으로서 단연 돋보인다. 그는 7백 권의 희귀 서적을 구입하는 데 자신의 모든 수입을 썼다.**3**

바로크 시대는 상류층 문화의 영향력이 컸고, 많은 예술가들이 궁정을 중심으로 활동했다. 길드의 자리를 대신한 군주들은 캔버스 가득 힘과 권위를 발산하는 그림을 선호했다. 이런 그림에는 책도 빠지지 않았다. 하지만 큰 승리를 축하하기 위해 연출된 불협화음과 달리 책은 차분한 모습으로 등장했다. 물론 내용만 차분했고 외양은 값비싼 가죽과 귀금속으로 치장된 화려한 모습이었다. 1650년대부터 책의 배 부분에 그림을 넣는 새로운 방식이 등장했다. 책을 덮었을 때는 그림이 보이지 않고, 책의 옆면을 기울였을 때만 그림이 나타났다. 어떤 의미에서 문인과 예술가 모두, 아름다운 공주에게 알랑거려 군주의 비위를 맞추는 하인과 같은 신세였다. 이미지는 언어와 동등할까? 이에 대한 의견은 통일되지 않는다. 영국의 시인 존 드라이든은 라틴어 시를 번역한『시와 회화의 유사점』(1695) 서문에서, 시는 소리 없는 회화이고 회화는 소리 내어 읽는 시와 같다는 입장을 반복했다.**4**

무엇이 바뀌었는가? 인쇄술이 책에 미친 새로운 효과는 여러 면에서

서서히 강화되었다. 책과 예술가는 여전히 그들이 다루는 주제로 종교와 단단히 연결되어 있었으며, 종교는 문해율을 높였다. 예를 들어 17세기 말에 독일에서는 경건주의자들이 성경 내용을 반드시 공부해야 한다고 주장했던 이른바 '두 번째 종교개혁'이 있었는데, 이는 18세기에 동부 프로이센 농민들의 문해율을 크게 높였다.5 그리고 17세기에 읽기를 가르치기 위한 글씨 판(손잡이가 달린 목판에 텍스트가 고정된 것)과 성경과 다른 종교 서적들이 북아메리카로 건너갔다. 1690년에 처음 출판된 『뉴잉글랜드 프라이머』는 1830년까지 6백-8백 만 사이의 높은 판매 부수를 올린 것으로 추정된다.6 종교는 책의 가치를 높였다. 매사추세츠의 앤도버에 살았던 존 오스굿의 기억에 따르면 1650년 4월에 목사가 '책을 올려놓을 쿠션을 살' 돈을 남겼는데, 성경보다 세 배 반은 비싼 쿠션을 살 만한 액수였다.7

교육도 바뀌었지만 속도는 느렸다. 이는 그림에도 반영되었다. 얀 스텐Jan Steen의 〈학교 선생The Schoolmaster〉(1663-1665년경)은 교사와 책, 그리고 교사에게 숟가락으로 손바닥을 맞는 불쌍한 소년을 보여 준다.8 이처럼 바로크 시대에 들어와 책은 점점 더 자주 회화의 주제가 되었다. 그러나 귀족이건 학자건 지식의 소통에는 큰 관심이 없었고 상인들과 법률가들 역시 전문가적인 차원에서는 책을 신뢰했지만 그것이 삶의 내적인 흥미를 채워 줄 거라고는 확신하지 않았다. 따라서 책이 모든 계층을 망라하여 문화의 중심이 되려면 더 기다려야 했고, 화가들은 아직 당연한 것처럼 책을 그리지는 않았다.

독일 작가 한스 그리멜스하우젠은 30년 전쟁(1618-1648) 중 『모험가 짐플리치시무스Simplicissimus』로 말년에 커다란 인기를 얻었다. 하지만 1695년부터 캉브레 대주교를 지낸 프랑수아 페늘롱(1651-1715)은 인기 따위에 전혀 개의치 않았다. '내 책과, 독서에 대한 나의 애정의 대가로 모든 왕

국의 왕관을 준다고 해도 거절할 것이다.'9 페늘롱은 당시 왕세자의 장남
이었던 부르고뉴 공작 루이의 개인 교사였다. 나중에 19세기 화가 알퐁스
드 뇌빌이 묘사한 루이는 페늘롱에게 매우 불편하고 안쓰러운 모습으로
수업을 받고 있다. 뇌빌이 그린 그림 속에서 책과 깃털 펜은 바닥에 떨어
져 있다.

 서점은 매우 느리게 발전했다. 1690년에 독일 평론가 아드리안 베이
어에 따르면, 옷감 상인은 생산자와 소비자를 구분할 수 있었다고 한다.
하지만 책을 판매하는 사람은 생산자, 학자(소비자) 모두였다.10 1631년
에 피아첸차에는 세 개의 책방이 있던 것으로 추정되는데, 이들 책방이
취급한 책이 전부 종교 서적이거나 지역에서 생산된 책이었던 건 아니
다. 하지만 아직 혁명의 조짐은 보이지 않았다.11 여성들에 대해 논하자
면, 1520년대에 아라곤의 캐서린의 궁정에서 일했던 후안 루이스 비베스
가 여성들은 책에 담긴 '뱀과 구렁이 같은' 로맨스를 경계해야 한다고 했
다.12 이는 다가올 몇 세기 동안의 분위기를 미리 보여 주는 말이었다.

 어떤 그림에서 책은 핵심적이었다. 많은 것들이 보기보다 또한 오늘날
남아 있는 것보다 훨씬 오래되었다. 1337-1338년에 타데오 가디가 피렌
체의 산타 크로체 성당 벽감에 그린 프레스코화는 뒷날 정물화(네덜란드어
로는 'Still-leven', 독일어로는 'Stilleben', 프랑스어로는 'Nature morte')라고 부르
게 될 장르의 이른 예다.13 고대 그리스와 로마에도 정물화가 있었다고 알
려졌지만 실제로 남아 있는 것은 없다. 하지만 인쇄술이 불러일으킨 불멸
성에 대한 감각이 17세기에 들어 흔들리기 시작했다. 바니타스vanitas*(라틴
어로 '허무')라고 알려진 정물화에서 해골은 삶의 덧없음을, 모래시계는 시
간을 소중히 여기라는 경고를, 그리고 책은 인간이 가질 수 있는 지식의
한시적 성격을 상징한다.

 얀 리번스Jan Lievens의 〈책이 있는 정물Still Life with Books〉(1627-1628년경)에

서 책은 영속적이기는커녕 빈 표지 철이 되어 버렸다. 후안 데 발데스 레알Juan de Valdés Leal의 〈허영의 우의Allegory of Vanity〉(맞은편)에서는 어린 천사가 비센테 카르두초의 논문 『회화에 대한 대화』를 향해 금방 사라질 비눗방울을 불고 있다. 인류의 업적에 대한 가혹한 심판인 셈이다. 그럼에도 불구하고 회화에 등장했다는 것만으로도 책이 중요한 존재였음을 짐작할 수 있다. 월계관(부활의 상징)을 쓴 해골과 책은, 삶은 유한하지만 지식의 탐구는 그렇지 않다는 것을 암시한다.

후안 데 발데스 레알, 〈허영의 우의〉, 1660, 캔버스에 유채, 130.4×99.3, 워즈워스 학당 미술관(하트퍼드)

〈허영의 우의〉에는 후안 에우세비오 니에렘베르그 신부의 책 위에 해골이 놓여 있다. 그림은 영원한 것과 유한한 것을 구분한다. 보석, 돈, 노름 도구들, 인간이 만든 권력인 왕관과 교황의 삼중관, 심지어 헤로니모 로만의 역사서 『세상의 나라들』부터 비센테 카르두초의 『회화에 대한 대화』 같은 책들마저도 배경의 그림에 묘사된 최후의 심판이 닥치면 부질없을 것들이다.

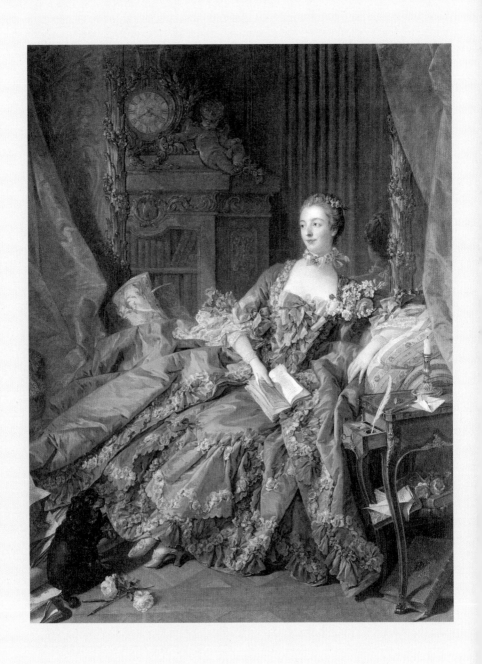

4장

읽을 것에
파묻힌
사람들

18세기

18세기는 계몽과 혁명의 시대만은 아니었다. 1784년에 슈톨베르크 백작부인과 함께 홀슈타인에 머물렀던 루이제 메예르라는 여성은 다음과 같이 적었다. '거위들의 속이 국수로 채워지듯, 읽을 것에 파묻힌 사람들이 있었다.'[1] 위베르 로베르(1733-1808)는 계몽주의 여성 지식인 마담 조프랭의 식사 모습을 화폭에 담았다. 그림에서 그녀의 하인은 새로운 의무를 수행하고 있는데, 빗자루를 뒤에 둔 채로 그녀에게 책을 읽어 주는 것이다.[2]

전문 작가가 부상하면서 독서를 둘러싼 상황이 바뀌었다. 레이스 직공의 아들이자 소작농 세대의 후손으로, 독일 관념론의 창시자였던 요한 고

56쪽: 프랑수아 부셰, 〈마담 드 퐁파두르의 초상〉, 1756, 캔버스에 유채, 201×157, 알테 피나코테크(뮌헨)

선반 위에 놓인 책들은 흩어져 있다. 펼쳐져 있는 표지는 읽히기 위함이지, 모델의 손에 들려 있는 걸 보여 주기 위함이 아니다. 프랑수아 부셰가 퐁파두르 후작부인을 실물 크기로 그린 〈마담 드 퐁파두르의 초상Portrait of Madame de Pompadour〉은 프랑스 국왕 루이 15세의 정부였던 한 여성의 모습만이 아니라 진정한 지성의 면모까지 보여 준다. 남성과 여성의 지적 능력이 동등하다는 철학자 엘베시우스의 주장은 당대에는 반발을 샀으나 책이 제공한 교육은 결국 그가 옳았음을 증명했다.

틀리프 피히테Johann Gottlieb Fichte(1762-1814)는 1805년에 읽기가 이전 50년 동안의 다른 유행의 추구를 대체했다고 기록했다.3 피히테가 사용한 '유행'이라는 표현은 적절했다. 루소는 『신新 엘로이즈La Nouvelle Héloïse』(1761)에서 자신의 고향인 제네바의 합리적이고 사려 깊은 독자들을 사교적인 대화에 필요한 정보를 위해 책을 대충 많이 '읽는' 파리 사람들과 비교했다.4

　변화의 속도는 지역마다 달랐지만 부르주아들은 (사람들의 마음을 통제하는) 국가와 교회에 대해 점점 더 큰 의혹을 품었다. 1732년에 취리히 검열관은 독일어로 번역된 존 밀턴의 『실낙원』을 위험한 책이라며 금지했지만 대니얼 디포의 『로빈슨 크루소』(1719)는, 디포 본인에 말에 따르자면, '중간층' 독자들의 호응으로 전 유럽에서 베스트셀러가 되었으며 영국에서 출판된 지 한 해만에 세 가지 버전의 독일어 번역본이 나왔다.5 독서를 포함한 모든 행위에 공간을 할당했던 당대의 부르주아적인 태도가 도움이 되었다. 소설가들은 독자들과 밀접한 관계를 맺을 수 있었다. 독자의 중심을 차지했던 중산층은 여가 시간에 소설을 읽으면서 그 속에서 자신의 모습을 보았다. 또한 몇몇 프로테스탄트 성직자들도 독서 혁명Leserevolution을 고무했고, 이런 분위기 속에서 디포와 새뮤얼 리처드슨의 책이 널리 읽힐 수 있었다.

　리처드슨은 철저히 영국인이었지만 드니 디드로를 비롯한 프랑스 철학자들로부터도 대단한 칭송을 받았다. 여성의 미덕을 주제로 삼은 그의 소설 『파멜라』(1740)와 『클라리사 할로』(1748)는 큰 인기를 끌었다. 이탈리아 극작가 카를로 골도니가 『파멜라』를 연극으로 각색했을 정도다.6 조슈아 레이놀즈Joshua Reynolds는 조카딸을 그린 그림에 〈『클라리사 할로』를 읽는 테오필라 파머Theophila Palmer Reading 'Clarissa Harlowe'〉(1771)라는 제목을 붙였다.7 예술가들은 여러 가지를 고려했을 것이다. 작가 프랜시스 버니에

따르면 화가가 모델로 가장 아끼는 조카딸인 '오피'를 택한 것은, 그녀가 언니들만큼 소설을 제대로 이해하지는 못했지만 가장 기분 좋은 얼굴을 하고 있었기 때문이었다. 하지만 그녀는 부주의한 방식으로 책을 읽고 있다. 페이지는 뒤로 젖혀져 있고, 책등은 그것을 받치지 못한다.

이 시기에 역사에서는 익숙한 아이러니를 발견할 수 있다. 문인과 예술가의 작업이 보다 전문적인 성격을 띠게 되면서 전시, 수집, 예술과 문화 비평에서 비전문가적인 관심이 확산되었던 것이다. 처음에 그림을 전시하고 거실에 책을 꽂은 장소는 엘리트들의 집이었는데, 1788년에 문학적인 회화에 특별한 관심을 가졌던 스위스 태생의 화가 헨리 푸젤리가 썼던 것처럼 독자는 동시에 관객이 되어야 했다.8 1741년생인 푸젤리 본인은 20대 초반인 1764년 3월 런던에 도착했고, 문학을 직업으로 택했다. 뒷날 레이놀즈가 그에게 이탈리아에서 미술을 공부하도록 격려했다.

푸젤리는 친구 요한 보드머와 함께 영국의 선례를 이용하여 독일 문학을 부흥시키겠다는 의욕에 사로잡혔고, 셰익스피어의 작품 몇 편을 독일어로 옮겼다. 하지만 가장 깊이 파고든 작가는 밀턴이었는데 1799년 런던 팰맬에 47점의 그림과 함께 밀터닉 서브라임 갤러리를 개관할 정도였다(그러나 이는 실패했다. 출판업자나 문인들과 마찬가지로 예술가들은 하나의 장르에 너무 깊이 빠지곤 한다).9

프랑스에서는 1746년에 신부이자 학자였던 샤를 바퇴가 발표한 논문 『예술의 근원』에서 순수 예술이 독립된 범주로 받아들여질 수 있는 길을 닦았다. 전 세계의 지식을 담으려 했던 『백과전서』(1751-1772)는 화가와 조각가들의 활동의 확산과 수용을 촉진시켰다. 몽테스키외는 취미에 관한 에세이에서 '순수 예술'의 존재에 의문을 표하지 않았다(또한 책에 대한 사랑이 지루한 시간을 즐거운 시간으로 바꾼다고 했다). 앞서 음악과 건축을 포함했던 아카데미는 1816년에 미술 아카데미가 되었다.10

이 시기와 그리고 다른 모든 시기에 모든 나라에서 여성을 묘사하는 방식에는 매우 흥미로운 점이 있다. 레이놀즈가 이것저것에 관심 많은 여성을 그린 초상화 〈렌스터 공작부인 에밀리Emily, Duchess of Leinster〉(1753)에서 모델은 손가락으로 책을 집은 채 앉아 있다. 그러나 공작부인이 팔꿈치를 올려 둔 두꺼운 책 말고는 모델의 박식함을 짐작할 수 있는 장치는 없다. 또한 (같은 모델을 그린) 스코틀랜드의 초상화가 앨런 램지는 의도적으로 그녀가 두꺼운 책을 읽는 모습을 그렸으나, 두 예술가 모두 그녀의 남편을 그릴 때 더욱 거창하게 그렸다. 레이놀즈는 렌스터 공작을 그가 소유한 아일랜드 영지 카턴 하우스 앞에 선 위풍당당한 모습으로 그렸고, 램지는 붉은 제복을 입은 군인의 모습으로 그렸다. 딸이 태어난 뒤로 그녀가 공작의 공적 생활과 부동산 관리에 참여한 흔적은 보이지 않는다.[11]

19세기에 와서 예술가들이 작품에 진화하는 사회의 도덕적인 관점을 반영할 때조차 여성은 잘 드러나지 않았다. 새뮤얼 콜먼이 그린 〈성 제임스 축일St James's Fair〉(1824)에는 사람들로 북적이는 뒤쪽의 열린 창문으로 어머니에게 책을 읽어 주는 소년의 모습이 보이나 길 맞은편에는 유곽이 자리 잡고 있다. 남성 고객은 가판대에 놓인 성경이나 당대의 여성 종교 작가로 이름을 떨친 한나 모어의 시집 『노예제』(1788)에는 관심을 보이지 않고 경마 달력만 쳐다본다.[12]

콜먼이 이런 그림을 그리던 시절보다 앞선 세기에, 여성에 대한 묘사는 프랑스 화가 알렉시스 그리무(1678-1733)의 〈독서하는 여인Liseuse〉에 나오는 얌전한 소녀의 바람직한 행실과 관련된 정도였다. 정작 남성인 화가 자신은 동료 예술가들에게 바람직한 행실을 보이지 않았지만 말이다. 비시지머스 녹스(1752-1821)가 표현했던 무엇인가 더 사악한 것의 근원, 리처드슨의 소설에서 찾을 수 있는 종류의 '감성적 애착'이라고 불리던 것은 바로 '가면 속의 욕망'이었다.[13]

예술가들은 종종 여성들이 자신들이 읽고 있는 소설에 표현된 감정에 빠져 있는 모습을 그리기도 했다. 여성들이 쉽게 영향을 받거나 머리가 비었거나, 혹은 둘 다라고 암시하는 것이었다. 남성 예술가들과 관람객의 에로틱한 시선은 다소 노골적이었다. 피에르 앙투안 보두앵Pierre-Antoine Baudouin(1723-1769)의 작품이 특히 그렇다. 로코코 미술을 대표하는 화가인 프랑수아 부셰François Boucher의 제자이자 사위였던 보두앵이 1760년대에 살롱에 전시한 작품에 대해 드니 디드로는 문란한 분위기를 풍긴다고까지 평했다. 보두앵의 〈독서La Lecture〉(1760년경, 136쪽)에서 '심각한' 책들은 모두 왼쪽으로 치워져 있다. 오른쪽의 기타와 작은 개는 여성에게 '적당한' 손쉬운 쾌락을 나타낸다. 그림 한복판, 문을 막고 있는 병풍 앞에서 한 여성이 의자에 늘어져 있다. 소설책은 그녀의 손에서 미끄러지는 중이고, 다른 한 손은 자위를 위해 드레스 안으로 들어가고 있다.**14** 에마뉘엘 드 겐트의 동판화 연작 중 한 점인 〈한낮Le Midi〉도 비슷한 장면이긴 하나 배경은 정원이고, 책은 이미 바닥에 떨어져 있다. 또한 여성의 우산은 옆에 방치되어 있고, 여성을 바라보는 화가의 시점은 바짝 다가서 있다.**15**

어쨌거나 18세기에 소설의 부상은 책의 세계를 변화시켰으며 예술가들의 사회적 논평에 풍성한 주제를 제공했다. 1745년에 장 시메옹 샤르댕Jean Siméon Chardin은 프로이센 출신의 스웨덴 왕세자비의 요청으로 두 점의 그림을 그렸다. 한 여성이 첫 번째 그림에서는 가계부를 쓰고 있고, 두 번째 그림에도 똑같이 등장하는데 이번에는 알록달록한 종이로 표지를 씌운 책을 읽다가 누군가에게 들킨다.**16** 책의 진보는 모든 영역에서 확산되었는데, 몇몇 사람들은 (약간 과장하자면) 읽는 것이 하나의 중독이 되거나 (독서벽) 광적 현상(독서광)이 될 것을 걱정했다.**17**

라이프치히 도서 박람회 카탈로그를 보면, 1650년 출간된 책 가운데 41퍼센트가 종교서였고, 71퍼센트가 라틴어로 되어 있었다. 1740년대 즈음

이 되면 라틴어 책 비율은 27퍼센트, 종교서의 비율도 31퍼센트까지 떨어진다.[18] 물론 가톨릭과 개신교 지역의 차이도 있었다. 18세기 중반에 튀빙겐 같은 개신교 도시들은 가톨릭 도시인 파리와 달리 책을 소유한 비율이 매우 높았다. 청교도 국가였던 미국에서는 처음부터 책이 가족생활의 중심이었다. 1640년에 출판된『베이 시편집』의 경우 그다음 90년간 24판까지 출판되었다. 또『로빈슨 크루소』는 1757년에 신대륙에 처음 등장한 이후 해당 세기 말까지 44판이 출판되었다.[19] 독립할 당시 미국에는 유럽대륙 전체를 합친 것보다 많은 영어 책이 존재했다. 노어 웹스터의『표준철자 교과서』(1783)는 앞으로 책이 신대륙에서 중요한 역할을 할 것이라는 여러 징조 중 하나였다. 당연히 예술가들에게도 책은 핵심 주제가 될 것이었다.[20]

18세기에 책의 진보는 다양한 측면에서 드러났다. 베를린에는 일찍이 1704년부터 대출 도서관이 있었고, 독일의 더 많은 지역이, 즉 중부와 북부의 개신교 지역이 이를 따랐다. 1725년에 영국에서도 에든버러에서부터 대출 도서관이 생겨났다.[21] 책 생산 품질도 높았다. 이는 책의 위상을 보여 주는 것이기도 했다. 하지만 몇몇 사람들, 특히 18세기 말의 스위스 서적상이자 비평가였던 요한 하인츠만 같은 이들은 책이 지나치게 '화려하고 번쩍거린다고' 불평하기도 했다.[22] 서체에서도 나라마다 특성이 드러났다. 이탈리아에서는 지암바티스타 보도니가, 프랑스에서는 프랑수아 디도가 독특한 서체를 만들었다.[23]

독일은 근대적 마케팅, 유통과 함께 기업적인 출판의 발전을 주도했다. 바로크 시대의 출판업자 크리스토프 니콜라이와 계몽주의 시대를 살았던 그의 아들 프리드리히 니콜라이는 서로 완전히 다른 세상을 겪었다. 출판업자이자 서적상, 비평가, 그리고 작가이자 계몽주의 철학자였던 프리드리히는 시장을 만들어 소비자의 요구에 응했다. 1759-1811년에 그는 무

려 1천1백 권의 책을 출판했다. 대부분 종교서였지만 이외에도 교과서, 과학, 기술, 여행에 대한 책과 소설도 출판했다.

프리드리히가 언제나 좋은 말을 들었던 것은 아니다. 괴테와 실러는 '독일의 교육을 위해 당신이 한 일은 거의 없음에도 그 과정에서 당신은 많은 것을 얻었다'라며 비꼬았다. 프리드리히는 좋은 명분을 가졌지만 확실히 반목의 대상이기도 했다. 괴테와 실러, 그리고 베를린과 독일 북부의 모든 문인 집단과 합리주의자들을 공격한 하인츠만의 경우도 비슷했다. 그는 『조국에 대한 호소: 독일 문학의 병증에 대하여』(1795)에서 너무 많은 책이 출판되고, 이처럼 쏟아지는 책들이 사람들이 스스로 생각하는 것을 방해하는 것은 물론이고 과거에 대해 존경이나 관심을 보이지 않게 만든다며 불평했다. 독서에 대한 집착은 '과민, 감기 발병률 증가, 두통, 시력 저하, 발진, 통풍, 관절염, 치질, 천식, 뇌졸중, 폐병, 소화 불량, 변비, 신경 쇠약, 간질, 편두통, 건강 염려증과 우울증'을 초래했다. 물론 보다 균형 잡힌 견해는 프랑스, 영국, 미국에서 사회 전반에 걸친 책의 확산이 환영받았다는 것이리라. 독일 지역에서는 프리드리히가 엘리트들에게 위협이 되었던 것 같고, 엘리트들은 이것이 프리드리히가 일으킨 표피성의 물결이라고 보았다.[24]

하지만 누구든 무엇이든 책의 전진을 막을 수는 없었다. 1796년에 에르푸르트의 목사 요한 루돌프 바이어는 다음과 같이 기록했다. '담배를 좋아하는 사람이건, 커피, 포도주, 게임을 좋아하는 사람이건 걸신들린 독자들이 책에 사로잡히는 것만큼 담배와 포도주, 커피, 게임에 사로잡히지는 않는다.'[25] 선견지명이 있었던 프랑스의 건축가 에티엔 루이 불레가 국왕을 위하여 모든 지식을 보존하고 연구할 수 있는 거대한 서재를 만들 계획을 세웠다(1785). 이를 위해 그는 바실리카 모양의 건물을 구상했다. 어떤 의미에서는 교회 건물의 신성함이 책에 전이된 것이었다.[26]

예술가들은 칸트가 1798년에 말한 진리에 주목할 것이다. '끊임없는 독서'는 이제 삶의 핵심 중 하나라는 것.**27** 파리 부르주아의 삶을 비꼬는『멋진 유형』(1817)에 실린 삽화 가운데 '사치와 가난'이라는 제목이 붙은 삽화는 이렇다. 한 여성이 슬픈 표정으로 초라한 자신의 방 침대에 누워 있다. 그녀의 옆에는 사치스러운 옷들과 책이 옆에 있다.**28** 샤르댕이 스웨덴 왕세자비에게 의뢰받아 그린 그림에서 여성은 부인용 실내복을 입고 안락의자에 누워 있다. 의자와 옷, 둘 다 책의 세계를 위해 고안된 것이다.

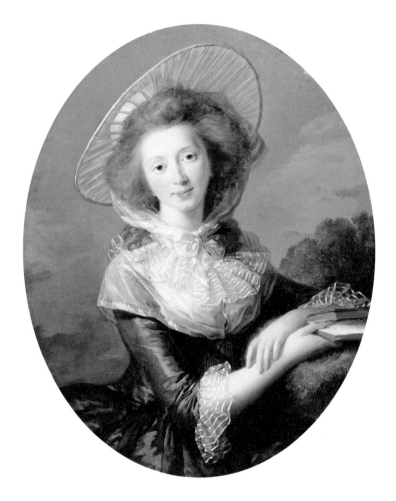

엘리자베트 비제 르 브룅, 〈보드뢰유 자작부인의 초상The Vicomtesse de Vaudreuil〉, 1785, 패널에 유채, 83.2×64.8, 폴 게티 미술관(로스앤젤레스)

엘리자베트 비제 르 브룅Élisabeth Vigée Le Brun은 남편과의 결혼 생활에서만이 아니라, 열두 살 때 사망한 그녀의 아버지이자 초상화가였던 루이 비제의 도움 없이 여성 예술가로서 자신의 길을 열 어야만 했다. 그녀에 대한 초기 비평은 엇갈린다. 그녀의 작품은 취향과 생동감을 보여 주지만, 사람들은 현실보다 밝게 그려 내는 매력에 끌리는 것 같았다. 그러나 1778년에 프랑스 왕비 마리 앙투아네트를 그린 초상화가 화가의 경력에 대한 의구심을 잠재웠다. 보드뢰유 자작부인을 그린 이 그림에서는 모델이 책에서 자신이 읽던 부분을 손가락으로 표시하는 까다로운 포즈를 그려 냄 으로써, 초상화에 고상함을 담는 탁월한 솜씨를 완벽하게 증명했다.

5장

'현대적 삶'을
담은
책과 그림

19세기

　　18세기는 혁명과 나폴레옹 전쟁으로 끝났지만, 책과 예술은 묵묵히 자신의 갈 길을 걸었다. 이런 이유에서 찰스 디킨스의 『돔비 부자Dombey and Son』(1848)에서 교활한 사업가 카커가 자신의 집을 사치스럽게 장식된 책과 '안내서', 판화와 회화로 꾸민 것은 가장 자연스러운 귀결이었다.¹ 19세기에 문인과 예술가들은 주로 부르주아 계급에서 배출되었고, 이들이 만들어 낸 책과 그림의 고객들도 대부분 부르주아였다. 부르주아들은 이제 자신들만의 문학을 갖게 되었고, 뒤이어 자신들만의 예술도 갖게 되었다.

68쪽: 빈센트 반 고흐, 〈아를의 여인〉, 1890, 캔버스에 유채, 65×49, 크뢸러 뮐러 미술관(오테를로)

반 고흐와 지누 부인은 1888년 5월에 처음 만났다. 그녀는 남편과 함께 반 고흐가 아를에 머물기 시작했을 때부터 자주 드나들었던 카페를 운영했다. 〈아를의 여인〉은 '아를의 여인'이라는 제목이 붙은 여섯 점의 초상화 중 하나로, 반 고흐가 생 레미의 정신병원에서 그린 것이다. 한때 비평가 알베르 오리에가 소장하기도 했다. 오리에는 같은 해 1월에 『메르퀴르 드 프랑』에 실은 글에서 반 고흐를 처음으로 호평했다. 그림 속 테이블 위에는 반 고흐가 좋아하는 두 작가의 책이 놓여 있다. 위에 있는 책은 해리엇 비처 스토의 『톰 아저씨의 오두막』이고, 아래는 디킨스의 『크리스마스 캐럴』(원제는 'Christmas Books'인데 프랑스어 번역판 제목인 'Contes de Noël'을 반 고흐 나름대로 'Christmas Tales'라고 다시 옮겼다)이다.

　책은 다양한 역할을 했다. 19세기 초에 책은 여흥의 대상이자 교육의 수단이었고, 부르주아적인 가치와 미덕을 내보이는 중심 수단이 되었다. 19세기 말 사회에 불확실성과 의혹이 팽배했을 때에도, 책은 사람들에게 위안과 안심을 주었다. 이것이 책과 예술의 역할이었고, 각각은 말 그대로 상징적으로 그 시대의 그림들에 표현되었다.

　1869년에 『아트 저널』이 보도한 것처럼 보다 많은 예술 후원자들이 '중간 계급의 부유한 그룹'에서 나왔다.[2] 미술품 수집가 벤자민 고드프리 윈더스도 책과 예술의 자연스러운 관계를 만끽하던 이들 중 한 사람이었다. 1835년에 존 스칼렛 데이비스가 런던 북쪽 토트넘 그린에 있던 윈더스의 집 서재를 수채화로 그렸다. 물론 책들이 꽂혀 있었고, 벽에는 윌리엄 터너William Turner의 그림이 걸려 있었다. 이 서재는 또한 존 러스킨이 『현대의 화가들』의 첫 번째 판을 위해 자료를 찾고 연구한 장소다. 그림에서 윈더스의 두 손자는 그림과 책으로 가득한 벽 앞에서 앨범의 다른 작품들을 보고 있다.

　사업가들은 종종 미술 시장을 왜곡하기도 한다. 데이비드 윌키의 소묘를 6백50점이나 구입했던 윈더스는 윌키가 죽은 지 얼마 후인 1841년에 그의 소묘를 시장에 잔뜩 내놓았다.[3] 윌키는 대단한 인기만큼이나 여러 주제를 다루었는데, 갖가지 책들도 포함되었다. 〈토요일 밤의 농민들The Cotter's Saturday Night〉(1837)은 책을 읽는 가장과 이를 경청하는 가족들을 보여 준다. 또한 〈임대료 내는 날The Rent Day〉(1807)은 나이든 농부와 그의 아들에 초점을 맞추었다. 이 그림에서 '책'이란 임대료를 기록한 장부이고, 관리인은 세입자들과 갈등을 빚는다.

　19세기 소설은 온갖 주제를 다루었다. 예술 영역에서는 보들레르가 말한 '현대적인 삶'이 주제가 되었다. 프랑스에서 새로이 발달한 도시 공간은 발자크와 에밀 졸라가 사랑, 권력, 돈이 뒤얽힌 이야기를 풀어내기에

적절한 배경이 되어 주었다. 1821년에 독일에서는 모두 4천5백5종의 책이 출간되었는데, 1910년에는 무려 3만 1천2백81종이 출간되었다. 또한 1910년에 미국에서는 1만 3천4백70종이, 프랑스에서는 1만 2천6백15종이, 영국에서는 1만 8백4종이 출간되었다.**4** 미국에서의 변화 규모는 엄청났다. 1799년에 조지 워싱턴 사망 소식이 켄터키 주 프랭크포트에 도착하는 데는 거의 4주가 소요되었다.**5** 그러나 1825년에 기독교로 개종한 체로키 원주민 캐더린 브라운의 회고록은 7년간 9쇄를 찍었다(이 책의 권두 삽화에는 저자가 자신의 둘도 없는 친구인 '책'을 보며 병상에 앉아 있다).**6**

예전부터 미국은 필요한 것을 얻을 수 있는 시장을 효율적으로 조직하는 데 굉장히 빨랐다. 1850년대에 미국의 출판업자 조지 팔머 퍼트넘은 '철도 클래식' 시리즈를 선보였다. 덕분에 사람들은 워싱턴 어빙이 19세기 초의 뉴욕 문화에 대해 풍자한 『뉴욕의 역사』(1809)를 50센트라는 저렴한 가격에 살 수 있었다. 인큐내뷸러incunabula(1500년 이전에 인쇄되어 현존하는 책) 수집에서 철도업계의 거물 헨리 헌팅턴*(로스앤젤레스에 있는 헌팅턴 도서관의 건립자로 이곳에는 수많은 희귀 저술과 각종 미술품이 있다)에 필적할 사람은 없을 것이다. 인큐내뷸러는 새로운 시대가 과거만큼이나 책에 중요한 가치를 부여했다는 분명한 표시였다.

예술가들에게 서적상은 적합한 주제가 되었다. 한 가지 짚고 넘어갈 점은, 오노레 도미에Honoré Daumier가 그린 〈황홀경에 빠진 서적상Bookseller in Ecstasy〉(1844)으로도 짐작건대, 화가들은 서적상이 자신들의 책에 지녔던 열정을 냉소적으로 보지 않았다는 점이다.**7**

그렇다면 새로운 매체는? 바로 19세기에 그림의 역할을 위협한 사진의 발명이다. 1844-1846년에 출판된 윌리엄 폭스 탤벗의 『자연의 연필』은 사진이 실린 최초의 책으로, 책을 찍은 사진도 실려 있다.**8** 탤벗이 내놓은 사진들은 상업적으로 성공하지는 못했으나 정물은 과거의 회화에서 새로

운 예술 형식인 사진의 주제로 옮겨 갔다. 1889년에 프랑스 벽지 제조업체 이지도르 르루아는 쥘 베른, 세르반테스, 월터 스콧 경의 책을 묘사한 벽지를 만들기도 했다.[9]

　이들이 (본질적으로) 중산층에 대한 이야기였을까? 한 세기가 끝날 무렵에는, 그리고 종종 조금 더 일찍부터 그랬다. 1865년에 캐서린 로라 존스턴은 늙고 병든 러시아 농민의 오두막을 묘사하면서 여섯 내지 여덟 명의 손주가 '책에 몰두한' 모습을 그렸다. 러시아 민중이 '야만적이고 게으르고 무지할' 것이라는 편견은 니콜라이 카람친의 『러시아 역사』나 프랑스의 외교관이자 정치가 루이 앙투안 부리엔이 쓴 회고록에서 보기 좋게 빗나간다.[10] 한편 1850년에 영국 남성의 70퍼센트가 읽고 쓸 수 있었고, 1871년에 독일인의 88퍼센트가 읽고 쓸 수 있었다고 한다.[11]

　사실주의 화가 프랑수아 봉뱅François Bonvin의 그림은 계급을 막론하고 독서가 확산되었음을 보여 준다. 〈벤치의 빈민On the Pauper's Bench〉(1864)에서는 노숙자로 짐작되는 두 여인이 흰 캡을 쓰고 책을 읽고, 〈부주의한 하녀La Servante indiscrete〉(1871)에서는 하녀가 집안일을 제쳐 두고 책을 읽는다. 두 작품 모두 17세기 네덜란드 풍속화의 영향을 받은 평범한 작품이지만, 사회적 지위가 낮은 등장인물들이 독서에 몰두해 있다는 점이 의미심장하다. 또한 〈할머니의 아침 식사Grandmamma's Breakfast〉(1865)는 배경으로 문을 통해 도착하는 아침 식사를 보여 주면서, 나이 든 부인의 무릎 위에 놓인 커다란 책을 강조하고 있다. 에드가 번디가 〈야간 학교The Night School〉(1892)에서 묘사한 노동자들은 거의 모두 책에 빠져 있다. 이들 중 몇몇은 교육을 통해 자기 계급을 벗어나길 꿈꿀 것이다.[12] 휴버트 폰 헤르코머가 그린 〈저녁: 웨스트민스터 유니언의 모습Eventide: A Scene in the Westminster Union〉(1878)은 차를 마시고 기운을 차려 바느질하는 구빈원의 나이든 거주자들을 보여 준다.[13] 그들의 무릎은 책을 놓기 위해 존재하는 느낌이

다. 마찬가지로 책 역시 무릎 위에 놓이기 위해 존재한다.

1866년 1월에 쿠바 신문 『라 오로라La Aurora』가 시가 공장 소유주의 권고로 시작된 독서 활동에 대해 보도했다. 노동자들에게 열심히 일하도록 격려하는 것을 목적으로 '영원한 우정과 훌륭한 오락의 원천'이 될 책을 소개하는 기사였다. 그러나 쿠바 총독은 책이 이들을 선동한다고 여겼기에 실험은 지속되지 않았다.14 아직 여러 모로 불완전하기는 했지만 보다 원대한 접근은 남북전쟁 이후 미국에서 진행되었다. 미시시피 흑인 노예의 딸로 태어나 인권 운동가로 활동한 아이다 웰스는 열여덟 살인 1880년에야 처음 학교에 갔다. 그녀에게는 디킨스, 셰익스피어, 루이자 메이 올컷Louisa May Alcott의 책들이 독서의 시작이었다. 1901년에 출간된 미국의 흑인 교육자이자 지도자 부커 워싱턴의 자서전에는 이제 막 노예제에서 벗어난 세대의 이야기와 배움, 글쓰기, 독서에 대한 그들의 열정이 상세하게 기록되어 있다.15 윈슬로 호머의 〈새 소설The New Novel〉(1877, 216-217쪽)은 백인 중산층으로 보이는 한 여성이 책을 읽으며 만끽하는 느긋한 분위기를 보여 주지만 그의 또 다른 작품 〈버지니아의 일요일 아침Sunday Morning in Virginia〉(1877)은 자신들에게 책을 읽어 주는 소리에 넋을 놓고 있는 세 명의 흑인 아이들을 묘사했다.16

비슷한 맥락에서 프랑스에서는 출판업자 미셸 레비가 중산층에게 좀 더 값싼 책을 공급했고 빅토르 위고, 조르주 상드, 샤를 생트뵈브와 같은 베스트셀러 작가를 발굴했다. 반면에 선정적인 소설들도 널리 유통되었다. 1872년에 미셸과 그의 형 칼망 레비의 출판사는 1천 종 이상의 신간과 구간을 발행했다. 서구 세계에서 사회적으로 낮은 지위에 있던 사람들에 대한 교육은 무척 느리게 진전되었지만, 출판업자 루이 아셰트가 발행한 교과서와 사전은 적절한 교육 도구가 되었다.17 그는 빈민층이 빈곤을 벗어나도록 돕는 데 관심을 기울였다. 빈민층에 대한 구제 수단으로 음식

과 주거에 이어 책은 특별한 양식이었다.

 가정 교육은 책이 자리하는 데 튼튼한 기반을 제공했다. 미국 인디애나 주 포트웨인의 해밀턴 가문 아이들인 에디스, 앨리스, 마거릿, 노라는 모두 자신들이 선택한 분야에서 탁월한 재능을 보였는데, 이들은 1870-1880년대에 어머니에게서 교육받았다. 이들은 책을 큰 소리로 읽었고, 책을 연극의 대본이나 가정에서의 역할극에도 활용했다.**18** 물론 좀 더 나이 먹은 아이들은 자신의 목소리를 키우기 위해 책을 활용했다. 에두아르 마네는 〈아르카숑의 실내에서Interior at Arcachon〉(1871)에서 어머니와 아들이 창문을 사이에 두고 단절된 모습을 그렸다. 이들을 격리시킨 건 창문이 아니라 아들 레옹이 무릎에 놓은 책에서 비롯된 상념에 빠졌기 때문이다.**19** 벨기에 화가 테오 반 리셀베르그Théo van Rysselberghe가 점묘법으로 그린 〈독서The Reading〉(1903, 266쪽)처럼, 때때로 더 진지하고 전문적인 목적을 갖고 있었지만, 함께하는 독서는 우정과 사회적 유대를 키웠다. 테오는 정원에서 무릎에 책을 올려놓은 아내의 모습(222쪽)과 똑같은 포즈로 이번에는 그녀가 실내에서 딸과 함께 있는 모습도 그렸는데, 어머니와 달리 딸은 무척 지루해 보인다.

 1830년대에 프랑스에서 프랑수아 기조가 공립학교 설립을 추진하면서 예술가들은 새로운 주제를 얻었다. 하지만 모든 나라에서 학교 수가 곧바로 늘지는 않았다. 영국 예술가 헨리 제임스 리히터의 수채화 〈어린 시절의 모습, 또는 마을 학교의 엄청난 소동A Picture of Youth, or The Village School in an Uproar〉(1823)을 보면, 교육 체계의 발전이 순조롭지 않았음을 짐작할 수 있다. 리히터의 그림은 교실을 비웠던 교사가 회초리를 손에 들고 돌아오는 순간을 담았다. 마침 책이 사방으로 날아다니고 있다. 사실 이 그림은 저렴한 가격의 석판화로 복제되어 독일, 프랑스, 스페인, 이탈리아, 미국 등지에서 계도적인 목적으로 널리 보급되었다. 1840년부터 40년 동안 미

국의 공립학교 수가 1백80만 개에서 1천7백 만 개로 급격하게 늘어나면서 책의 영향과 예술가의 주제로서의 적합성은 새로운 국면으로 접어들었다.[20]

여성은 여전히 불리했다. 리 헌트는 미국 독립 전쟁 때 미국을 떠나 영국에 정착한 '국왕파'의 아들로 영국 낭만주의 운동의 핵심 인물이었다. 그는 자신의 책을 '마님들'이라고 불렀는데, 무의식적으로 19세기의 시대적 편견을 드러낸 것이었다. 존 러스킨도 책을 여성으로 여겼다. 처음에는 옷을 입은 모습이나 나중에는 열어젖히고, 바라보고, 만지고, 냄새를 맡고, 소유한다.[21] 그는 성의 순결함에 대한 혼란스러운, 그 뒤로 여러 차례 논쟁의 대상이 된, 태도를 드러낸다. 러스킨이 그의 신부가 될 에피 그레이를 처음 보았을 때, 그녀는 고작 열두 살이었다. 두 사람의 결혼은 '완성되지 못했다'. 1858년에 러스킨은 로즈 라 투슈라는 여성을 만나는데, 이때 로즈는 아홉 살이었다. 러스킨은 그녀가 10대가 되자마자 청혼했으나 당연하게도 거절당했다. 그를 애써 변호하자면 그는 아이디어를 원했고, 또 남성으로서 여성 없이 살 수 없었을 것이다. 20세기에는 예술에 성적 관념을 포함시키는 경향이 더 심해졌다. 1947년에 마르셀 뒤샹은 초현실주의 전시회를 위한 카탈로그를 제작했는데, 거기에 인조 유방을 달고는 '부디 만져 주세요'라는 문구를 넣었다.[22]

1809년에 맨체스터 왕립 병원에서 일했던 스코틀랜드 의사 존 페리아가 처음으로 '장서광bibliomania'이라는 단어를 사용했다. '책에 대한 집착을 보이는 불안정한 사람'의 '제어하기 어려운 욕망'을 가리키는 말이었다. 19세기 말에 수필가 윌리엄 헤즐릿(1778-1830)의 손자이자 변호사 겸 편집자였던 윌리엄 캐러웨이 해즐릿은 『수집가의 고백』(1897)에서 책 중독의 확산을 다루었다.[23] 하지만 광증의 근원은 책이라기보다는 수집이었을 테고, 헤즐릿 스스로도 '회화와 판화가 가장 큰 유혹'이라고 썼다.[24]

그러나 프랑스 작가이자 출판업자 옥타브 위잔은 동의하지 않을 것이다. 1892년에 센 강 왼편 강둑에 있던 책방 주인들 가운데 아흔다섯 명이 아카데미 프랑세즈의 자비에르 마르니에의 후원으로 연회를 개최했다. 그리고 다음 해에 위잔의 『파리의 책 사냥꾼』이 출간되었는데, 센 강변의 서점에 대한 연구서였다. '사랑을 갈망하는 남성이 단지 여성을 쫓는 사냥꾼이라면', 어떤 추적도 책을 추구하는 것만큼 '더 만족스러운 승리감', '더 큰 기쁨', '성공에 대한 더 큰 열망'을 주지는 못할 것이었다. 일단 책에 대한 사랑은 육체적 쾌락의 '완전한 제거'를 의미했다.**25** 그러나 1894년에 『스크라이브너 매거진』의 한 기사에서 위잔은 음성에 관한 글을 쓰면서 20세기의 새로운 방송 매체를 예측하기도 했다. 하지만 그 기사의 제목은 얼토당토않게도 '책의 종말'이었다.

여성들은 이것들에 어떤 반응을 보였을까? 여러 면에서 극단적이었다. 이완 블로치(사드 후작의 『소돔 120일』 원고를 재발견한 독일의 정신과 의사)는 20세기 초에 쓴 논문 『현대 문명과 관련된 우리 시대의 성생활』에서 여성의 가슴 가죽으로 책 표지를 만들었던 장서광이자 색정증 환자를 언급했다.**26** 여성들은 모든 나라의 많은 남성이 1859년에 W. R. 그렉이 『내셔널 리뷰』에 쓴 기사 제목처럼 '여성 소설가들의 그릇된 도덕성'을 강조하면서 비판적인 판단을 하지 못하고 감정적인 판단을 하는 여성의 성향을 엄청나게 강조하는 현실에 직면해야만 했다.**27**

자신이 원하는 것을 얻는 이들은 여전히 남성이었지만 때때로 다른 방향도 존재했다. 토머스 프로그널 디브딘 목사의 『책에 미친 사람』(1809)은 자신들을 유혹하려는 두 자매 때문에 광증에 사로잡히는 두 명의 성경 애호가 이야기를 다루었는데, 이는 남성 수집가들이 여성을 물건으로 본다는 일반적인 생각을 뒤흔들었다. 남성들은 오직 책에만 빠져들기 때문이다.**28**

많은 그림이 보여 준 것처럼(앙리 팡탱 라투르의 그림에서 책을 보고 있는 여성만큼이나 무언가에 몰입하며 만족하는 사람은 없다), 여성들은 독서를 포기하지 않았다. 1867년에 역사학자이자 저널리스트 샤를 드 마자드 같은 이들이 독서를 '여성의 특권적 영역'이라고 불평하기는 했다(그러나 그는 훗날 아카데미 프랑세즈 회원으로 선출되고서는 독서가 남성에게도 특권적 영역이라고 했다).**29** 라파엘 전파 화가였던 로버트 브레이스웨이트 마르티노는 〈마지막 장The Last Chapter〉(1863, 151쪽)에서, 책의 결말에 다가갈수록 고조되는 흥분을 묘사했다.**30** 한편, 르네상스 이래로 성모 마리아가 종교적인 책을 읽는 장면을 묘사하는 전통은 윌리엄 다이스가 라파엘로의 영향을 받아 그린 〈성모자Madonna and Child〉(1845)로 이어졌다. 빅토리아 여왕은 일기에 이 그림에 대해 '정교하게 채색된 너무도 순수한 작품'이라고 썼다.**31**

전체적으로 예술가의 남성적인 시선은 여성이 책을 읽으면 허구의 세계에 빠져들거나 반대로 도덕을 깊게 받아들인다고 파악했다. 시간이 지나면서 적어도 몇몇 예술가의 작품은 더욱 미묘한 분위기를 풍겼다. 르누아르는 성숙한 여성들과 소녀들이 책 읽는 모습을 많이 그렸는데, 그의 그림은 독서가 '여성'의 '전형적인 활동'이 아니라는 느낌을 준다. 1887년에 툴루즈 로트레크가 독서하는 자신의 어머니를 그린 그림은 경박한 분위기를 풍기지도 않고, 지나치게 도덕적인 느낌을 주지도 않는다.

19세기 사람들은 '진실'이 실현 가능한 현실이라고 확신했다. 그러나 당대의 문인과 예술가들은 스스로 의식했건 그렇지 않았건, 우리에게 결코 진실은 아닌 그들의 견해와 믿음과 편견의 풍성한 증거를 제공했다. 뒤이어 20세기에 활동했던 문인과 예술가들은 현실을 보여 주는 것이 자신들의 사명이라는 생각에 찬동하지 않을 것이다. 오귀스트 툴무슈Auguste Toulmouche가 파리 살롱 전시회에 출품한 〈금지된 과일Forbidden Fruit〉(1867)에 묘사된 네 명의 어린 소녀(바람직하지 않은 책을 읽으며 즐거워하는 두 소녀,

문 앞에서 경청하는 세 번째 소녀, 그리고 그러한 기쁨을 찾기 위해 더 높은 책꽂이로 손을 뻗는 네 번째 소녀)는 남성이 은근히 질책하는 대상이었을까, 아니면 그저 자신들이 원하는 것을 얻기 위해 지혜와 독립성과 열정을 사용한 것뿐일까?**32** 오늘날에는 짐짓 여유롭게 그들의 영혼에 박수를 보낼 수 있겠지만, 비슷한 시기에 독일 군국주의자 트라이치케와 같은 끔찍한 인물은 역사와 여성의 지능에 대한 자신만의 생각에 빠져, 구스타프 프라이타크가 게르만의 과거에 대해 쓴 『독일의 과거에 대한 교육자』를 '여성도 읽고 이해할 수 있는 드문 역사물 중 하나'라면서 칭송했다.**33** 여성에 대한 광적인 편견은 트라이치케만의 것은 아니었다. 리처드 웨스털이 밀턴의 동명 작품을 그림으로 옮긴 〈실낙원Paradise Lost〉은 1802년에 왕립 아카데미에 전시되었는데, 밀턴의 두 딸이 아버지의 서사시를 종이에 적고 있는 모습을 담고 있다. 사실 밀턴의 딸들은 당대의 다른 여성들과 마찬가지로 글 쓰는 법을 배우지 못했다.**34**

　책에 대한 사랑은 성별에 따른 차이와 남성의 행실에 대한 것 말고도 다른 더 많은 것을 알려 준다. 1823년에 리 헌트는 『리터러리 이그제미너』 중 「내 책들」에서 한겨울에 불 옆에 앉아 회상하면서 자신이 상상력이 풍부한 즐거움을 주는 작가만이 아니라 '책 자체를 사랑하도록' 만드는 작가를 얼마나 사랑하는지 이야기했다. '내 서가여, 나를 네게로 데려가라. 그리고 삶의 악덕으로부터 나를 보호하라.' 책에 기대는 걸 좋아했던 그는 말 그대로 자신의 책과의 접촉을 좋아한다고 하면서, 그것이 순수한 인간적인 즐거움인지 아니면 의식적이거나 무의식적으로 책을 여성과 혼동하는 것인지는 따질 필요도 없다고 했다.

　아마도 여러 장서광의 감정에는 무구한 쾌락과 함께 그보다 더 나아간 무엇이 있었다고 해야 할 것이다. 1791-1849년에 아이작 디즈레일리의 『문학에 대한 호기심』은 14판까지 나왔는데, 심각한 '장서광'을 다룬 이

책은 책들을 '미늘살창으로 보이는 동양의 미녀들'에 빗대었다. 그럼에도 불구하고 아이작은 자신이 책을 수집한 이유는 쓸모와 기쁨 때문이라고 했고, 같은 책에 실린 수필에서 기독교, 이슬람교, 유대교에서 여성의 역할을 축소시키는 데 반대하면서 여성들을 옹호했다. 그리고 러스킨은『참깨와 백합』(1865)에서 '애서가'라는 말이 제정신이 아닌 것 같은 느낌을 주는 것에 대해 불평했다. 이를테면 경마에 걸었다가 돈을 날리는 도박꾼을 '애마가'라고 부르지는 않는다는 것이다.

다작으로 유명한 스코틀랜드 작가 앤드류 랭은 책을 만지는 것의 에로틱한 효과에 대해 썼으면서도 이것이 책을 소유했던 왕이나 추기경, 학자 등이 전부가 남자인 탓이라고 했다. 정치가 오거스틴 비렐은 별세계에 사는 사람들을 경멸했다. '누군가의 말을 듣기 위해 당신은 책으로 방벽을 쌓고 그 뒤에 앉아 터무니없는 운명의 화살을 조롱하는 것이 그들의 힘이라고 상상할 수도 있을 것이다.'35

예술과 문학의 우위에 대한 논쟁은 오래 이어졌다. 영국의 수필가이자 시인 찰스 램은 예술의 직접적인 성격은 해석을 압도한다고 단호하게 주장했다. 일단 그림으로 그려진 대상을 보게 되면, 예를 들어 (모두 셰익스피어의 작품에 등장하는) '팔스타프'라고 하면 뚱보를, '오델로'라고 하면 피부가 검은 무어인이라는 고정관념과 강력한 선입견에 사로잡힌다.36 '말하는 그림'이라는 표현은 러스킨이 처음 사용했을 가능성이 높지만 다들 디킨스가 말했다고 생각한다. 디킨스 자신은 단호했다. '나는 그 말을 만들지 않았다. 정말로 나와는 상관없는 말이다. 하지만 그걸 보고 적어 놓았다.'37 빈센트 반 고흐는 디킨스의 의견에 흥미를 느꼈는데, 1883년 3월에 다음과 같은 편지를 썼다. '내 생각에는 디킨스만큼 화가에 가까운 시선을 갖고서 사물을 탁월하게 묘사한 작가가 달리 없다.'38 반 고흐보다 한 세기 앞선 낭만주의 사조는『라오콘』(1766)이라는 저작을 통해서 공간

을 다루는 회화와 시간에 따른 변화를 다루는 문학을 분명하게 구분하려
했던 비평가 고트홀트 에프라임 레싱의 18세기적인 열망을 포기했다.

기본적으로 회화와 독서는 곧잘 행복한 공존을 했다. 1838년에 러시아
의 화가 그레고리와 니카노르 체르네초프 형제는 황실로부터 볼가 강 풍
광을 멋지게 그리라는 의뢰를 받았다. 바지선에서 반년을 보내면서 고생
했던 이들 형제는 한 사람은 책을 읽고 다른 한 사람은 무엇을 쓰거나 그
리는 모습을 그렸다.**39**

때때로 예술가와 문인은 서로에게 영감을 주었다. 로버트 브라우닝의
회화적인 시 '안드레아 델 사르토'나 '프라 리포 리피'는 제목에 언급된 화
가의 작품 자체에서 나온 듯한 느낌을 준다.**40** 도스토옙스키의 두 번째 부
인 안나는 남편이 홀바인의 〈무덤 속의 죽은 그리스도Body of the Dead Christ in
the Tomb〉(1520-1522) 앞에서 간질 발작을 일으키기 직전에 그러던 것처럼
꼼짝도 하지 않았다고 썼다. 뒷날 도스토옙스키가 『백치』를 쓰기 위해 준
비했던 노트에 이때 작가가 본 그림에 대한 집착이 가득 담겨 있다. 냉정
한 살인자 로고친의 집에는 〈무덤 속의 죽은 그리스도〉의 복제품이 걸려
있고, 그리스도와 같은 영웅인 미쉬킨 공작은 바젤에서 홀바인의 원작을
직접 본다.**41**

언어, 즉 이야기가 이미지를 떠올리는 방식 때문에 소설이 시각에 커다
란 영감을 준다는 점은 종종 언급되어 왔다. 그림은 자주 소설의 골조나
심지어 구성을 제공한다. 1890년에 출판된 오스카 와일드의 『도리언 그
레이의 초상』(이보다 시각적일 수는 없을 것이다)은 다음 세기에 본격적으로
전개될 장르가 일찍 등장한 예라고 할 수 있다. 최근의 예로는 요하네스
페르메이르의 그림에서 영감을 얻은 트레이시 슈발리에의 소설 『진주 귀
고리 소녀』(1999)와 카렐 파브리티우스의 동명의 그림에서 착안한 도나
타트의 『오색방울새The Goldfinch』(2013)를 들 수 있다. 앤서니 파월의 『방

을 꾸미는 책Books Do Furnish a Room』(1971)도 좋은 예다. 조반니 피에트로 벨로리가 17세기에 쓴 이야기와 함께 시작되는 복잡한 줄거리로 된 '시간의 음악에 대한 춤'이라는 연속물 중 하나다. 처음으로 푸생 전기를 쓴 벨로리는 바사리의 『예술가 열전』을 작업의 근간으로 삼았고, 오늘날 런던 월리스 컬렉션에 있는 푸생의 작품도 같은 제목으로 기록했다. 20세기 초에 큐레이터들이 이 컬렉션의 카탈로그를 만든 뒤로, 우리는 그 작품을 파웰이 붙인 이름으로 알고 있다. 문학이 예술에 반영되는 것처럼 이와 같이 예술도 문학에 반영된다.

예술가들에게 책은 풍부한 이미지의 원천이었다. 윌리엄 파웰 프리스는 자서전에서 자신이 그릴 주제를 찾기 위해 세르반테스, 몰리에르, 올리버 골드스미스에 이르기까지 폭넓게 읽었다고 했다.[42] 1760-1900년에 영국에서 그려진 그림 중에서 적어도 2천3백 점이 셰익스피어의 작품을 다루었다. 판화와 인쇄술의 발전으로 인해 예술가들은 책과 판화로 보다 많은 관객에게 다가갈 수 있었다. 미국에서는 이스트먼 존슨이 존 그린리프 휘티어의 엄청나게 인기를 끌었던 시 제목 그대로 그린 〈맨발의 소년 Barefoot Boy〉(1860)이 1868년에 다색 석판화로 나와서는 시대의 아이콘이 되다시피 했다.[43]

예술가들이 책을 창조적으로 사용하는 시대가 되기 전에도 괴테의 『파우스트』(1828년판)에 들라크루아가 그린 삽화(괴테는 들라크루아의 삽화에 대해 '그는 내 버전을 뛰어넘었다'라고 했다)나 말라르메가 프랑스어로 번역한 에드거 앨런 포의 『갈까마귀The Raven』(1875년판)에 (성공적이라고 할 수는 없었지만) 마네가 그린 삽화 등을 예를 들 수 있다. 들라크루아는 젊은 시절 두 권의 소설을 출판하려 했지만 뜻대로 되지 않았다. 1824년의 일기에서 그는 예술의 영역 사이의 형식적인 차이에 대해 설명하려는 계획을 적었다.[44] 하지만 이 계획을 실행하지는 않았다. 그리고 회화와 삽화가 예

술가에게 문학의 멍에를 씌울 거라 염려하면서도 다른 여러 예술가들처럼 셰익스피어를 비롯한 문인들의 작품을 수없이 그림의 주제로 삼았다. 1888년에 왕립 미술관에 전시된 존 채프먼의 〈오래된 골동품 가게The Old Curiosity Shop〉(혹은 〈어린 넬과 그녀의 할아버지〉)에서는 가게 안에 여러 권의 책이 흩어지거나 쌓여 있고, 소녀의 무릎에도 책이 놓여 있다.**45**

　많은 예술가들이 여전히 변변치 않은 집안 출신이었다. 마네가 주도하고 그의 지성과 명민함을 과시했던 파리의 카페 게르부아의 예술가 집단에서 식료품점 아들 모네나 재단사의 여섯 번째 아들 르누아르는 마음이 편하지 않았다. 반면 드가 같은 부유한 집안 출신 예술가들은 고대 그리스 로마와 르네상스 문학에 대한 상당한 지식을 쉽게 보여 줄 수 있었다. 한편 많은 문인들이 그림을 그렸다. 기분 전환으로 유용했던 것이다('좋은 그림은 긴 연설보다 가치 있다'는 나폴레옹의 격언을 뒷받침한다). 1863년 파리에서 플로베르를 만났던 러시아 작가 투르게네프는 (가깝지만 때로는 경쟁적이고 폭발적인 예술가와 작가의 세계가 그랬듯이) 조르주 상드의 죽음에 형식적인 애도를 표했는데, 정작 그의 편지에서 가장 흥미로운 부분은 (자신의 고향 마을인) 스파스코예를 그린 스케치다.**46**

　빅토르 위고는 다른 이들이 자신의 글에만 집중하도록 자신이 그린 그림을 남들에게 보이지 않고자 신경 썼지만 그의 그림 그리기는 기분 전환을 위한 목적만은 아니었다. 빅토르 위고는 약 4천 점의 데생을 남겼고, 몇 점은 주변 사람들에게 주었다. 1860년 4월에 보들레르에게 쓴 편지에서 위고는 보들레르가 자신에게 보여 준 호의에 감사하고, 자신이 그림을 그릴 때 연필과 목탄만이 아니라 석탄 가루와 검댕 따위 '온갖 기괴한 재료'를 사용한다고 했다. 그는 커피 가루를 썼고, 소문에 따르면 자기 피를 그림에 바르기도 했다. 위고의 아들 샤를은 아버지의 데생을 렘브란트와 조반니 피라네시의 판화에 비교했다. 샤를은 프로이센-프랑스 전쟁과 파

리 코뮌이 잇따랐던 혼란스러운 시기에 뇌졸중으로 사망했는데, 위고는 『두려운 해』에 이를 언급했다. 위고의 데생을 보고 들라크루아는 대가의 솜씨를 지녔다며 칭찬했다.**47**

생트뵈브가 낭만주의의 전성기에 그랬듯이 위고는 진보적인 화가들을 동료로 여겼다.**48** 아무튼 예술가들은 종종 문인들을 그렸다. 귀스타브 쿠르베Gustave Courbet는 주의 깊게 책을 읽고 있는 샤를 보들레르의 초상(1848, 257쪽)을 그렸다. 사실 보들레르는 사실주의를 좋아하지 않았기 때문에 두 사람은 가까워지지는 못했다.**49** 이들과 달리 마네와 졸라는 친했다. 특히 졸라가 1866년 살롱에서 마네가 낙선한 결과를 비판한 뒤로 더 가까워졌다. 이들의 우정, 혹은 최소한 성공에 대한 서로의 욕망은 카페 드 바드에서 나눈 대화를 통해 굳건해졌고, 마네가 1868년부터 졸라를 그린 초상화(262쪽)에는 여러 종류의 책이 등장한다. 졸라의 앞쪽에 펼쳐진 책은 마네가 좋아했던 샤를 블랑의 『회화의 역사』다.

마네의 그림에는 졸라가 칭송했던 마네의 〈올랭피아Olympia〉(1863)가 작은 사진으로, 마네를 옹호했던 졸라의 비평이 푸른 표지의 책자로 등장한다. 서로를 갈망하는 갈채로 굳건해진, 이중의 오마주로 이루어진 그림이다.**50**

이러한 세상에서 예술가들은, 그들 자신이 책을 잘 읽었든 그렇지 않았든 간에, 다른 예술가들이 책 읽는 모습을 그렸다. 르누아르는 모네가 파이프 담배를 피우면서 책에 몰두한 모습을 그렸다(1872, 263쪽). 마르슬랭 데부탱*(드가의 〈압생트Dans un café, dit aussi l'absinthe〉의 모델이 되기도 한 판화가)이 그린 〈책 읽는 에드가 드가Edgar Degas Reading〉(1884)는 모자를 쓰고 신문인지 잡지인지 모를 대상을 읽고 있는 드가를 보여 준다. 실제로도 드가는 학식이 높은 화가였다.

그리고 반 고흐가 책과 자신의 관계를 표현한 그림은 이 말썽 많았던 천

재의 걸작들 중에서도 유독 가슴을 아프게 한다. 그가 1885년에 그린 〈성경이 있는 정물Still Life with Bible〉(265쪽)에는 그의 아버지의 독실한 칼뱅주의 신앙을 있는 그대로 보여 주는 성경과 에밀 졸라의 소설『삶의 기쁨La Joie de vivre』의 작고 매끄럽고 노란색 표지가 대조를 이룬다. 그리고 이 두 세계의 갈등은 후자의 승리로 끝날 것임을 암시한다.**51** 성경의 펼쳐진 면은『이사야서』인데, 강렬한 죄의식과 회개에 대한 욕구를 드러낸다. 여기서 '삶의 기쁨'은 허용되지 않는다. 반 고흐는 벨기에의 보리나주에서 목회 활동을 한 뒤로 교회에 환멸을 느끼고는 화가가 되기로 마음먹었지만, 아버지의 엄격한 세계관에서 벗어나기는 쉽지 않았다. 이 그림은 아버지가 갑작스럽게 죽은 직후에 그려졌다.**52**

한 편지에서 반 고흐는 책에 대한 자신의 사랑이 렘브란트에 대한 사랑만큼이나 신성하다고 썼다.**53** 그의 그림에는 책 제목까지 분명하게 묘사되어 있는데(예를 들어 디킨스의 책), 이는 그가 다독가임을 보여 준다. 때로 그림 속의 책이 그 무렵의 걱정거리를 반영한다. 예를 들어 〈화판 위의 양파Drawing Board and Onions〉(1889)에는 의사 라스파유가 쓴『건강 연감』이 떡 자리 잡고는 반 고흐가 자신의 건강에 대해 신경 쓰고 있었음을 보여 준다. 또 아를의 카페 주인을 담은 〈아를의 여인L'Arlesienne〉을 여섯 차례나 그렸는데, 이 시리즈는 폴 고갱에게서 자극받은 것이다. 반 고흐는 처음에 그녀를 장갑과 우산과 함께 그렸지만 뒤이어 그녀를 책과 함께 화면에 담았다.

반 고흐가 자신의 의자를 그린 그림과 고갱의 의자를 촛불과 두 권의 책과 함께 그린 그림은 반 고흐와 동거하던 고갱이 파리로 떠나 버린 1888년 말에 그려졌다. 여러 연구자가 이 두 점의 그림을 놓고 다양한 해석을 시도했다. 반 고흐와 고갱의 관계는 너무도 격렬해서 오래갈 수 없었다. 반 고흐가 비평가 알베르 오리에에게 보낸 편지에서 고갱의 '빈자리'라고

썼던,**54** 고갱이 앉았던 의자에는 당대의 소설과 촛불이 놓여 있다. 그렇지 않았더라면 음울하기만 했을 화면에서 이들은 지식과 빛을 나타낸다. 예술가, 책, 그리고 인간관계의 역학은 이 시기에 이르러 과거 어느 때보다도 생생하고, 복합적이며, 사례도 많다. 수세기 동안 그림 속에 자연스럽게 자리 잡아 온 책은 이제 '현대 생활'을 표현하는 데 필수적인 존재가 되었다.

에드가 드가, 〈나른한 소녀〉, 1889년경, 파스텔, 99.1×67, 개인 소장

〈나른한 소녀Languid Young Girl〉는 드가가 누이의 딸인 듯 싶은 소녀를 그린 파스텔
화다. 그 목적이 교육이건 즐거움이건 책이 인간에게 얼마나 영향을 미칠 수 있는
지를 보여 주는 작품이다.

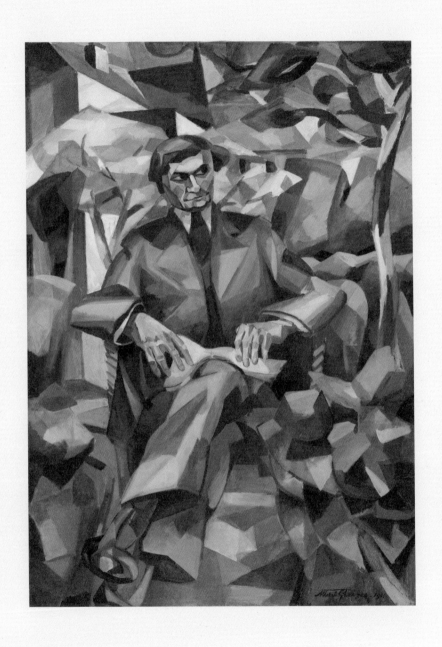

6장

함께
맞물린
세상

현대 사회의 책과 예술

책에 대한 지난날의 의구심은 20세기가 시작될 무렵 모두 사라졌다. 다재다능한 책은 충분히 가족, 공동체, 국가, 그리고 세계적인 도구가 될 수 있었다. 책은 모든 영역에서 교육과 오락의 필요를 충족시켰다. 정보, 미적 경험, 도덕적 체계를 제공했고, 금지된 세계로 가는 길을 열어 주었다.

그리고 새롭게 대두된 현대성의 위력에 타격을 입은 이들에게 위안을 주었다. 독일에서 출간된 『조용한 정원』(1908)은 19세기 독일 회화에 대한 차분한 설명이었다. 책의 저자이자 미술사학자 막스 자우어를란트는 산업화되지 않고 인간이 자연과 조화롭게 지내는, 요란하지 않고 고요한 부르주아들의 세계를 보여 주었다. 이 책은 다음 해 크리스마스 때 다른

88쪽: 알베르 글레이즈, 〈자크 나이랄의 초상〉, 1911, 캔버스에 유채, 161.9×114, 테이트(런던)

알베르 글레이즈Albert Gleizes는 파리 외곽 쿠르브부아의 강베타 거리 24번지에 있는 자신의 정원을 배경으로 〈자크 나이랄의 초상Portrait de Jacques Nayral〉을 그렸다. 1912년에 이 그림은 글레이즈 자신과 장 메챙제가 함께 써서 출간한 입체주의의 유일한 선언 『입체주의에 대하여』에 실렸다. '나이랄'은 모더니스트 문인이자 출간업자인 조제프 우오의 필명이다. 우오는 제1차 세계대전에 참전했다가 1914년 12월에 전사했다. 친구 글레이즈가 보낸 엽서는 결국 전달되지 못했다. 엽서에는 가슴 아픈 글이 적혀 있었다. '이 전쟁은 얼마 지나지 않아 끝날 걸세.'

책과 함께 박스 세트로 만들어져 판매되었다. 함께 판매된 책은 『햇빛 속의 집』인데 스웨덴 예술가 칼 라르손에게 국제적인 명성을 가져다주었다. 불확실한 현실로부터 주의를 돌릴 수 있게 한다는 것은 책의 또 다른 기능이다. 잠재적으로는 악영향을 끼칠 수도 있지만 많은 이들에게 프로이트의 새로운 분석보다 효과적이었다(나중에 라르손은 우울증을 겪게 되는데, 자신의 책이 그에게 도움이 되었을 수도 있다).[1] 또한 책은 개인의 사회적 지위를 나타냈다. 미국 작가 윌리엄 채닝 가넷의 『아름다운 집』(1897)에서 방문객들은 저택의 장서에 감명을 받았다.[2]

그럼에도 불구하고 20세기 내내, 아직 디지털 시대가 오기 훨씬 전부터 책이 위험에 놓였다는 경고의 목소리(그중 일부는 놀라워하는 목소리)가 존재했다. 출판업자 새뮤얼 피셔는 영화, 라디오, 스포츠, 그리고 다른 여가 활동 때문에 책이 '오늘날 일상에서 가장 불필요한 것들 중 하나'가 되었다고 했다. 그의 '오늘날'은 중요한 의미를 지닌다. 피셔가 이 말을 했던 1926년에 독일은 불황과 인플레이션을 겪고 있었다. 19세기에 레클람 세계 문고 시리즈로 시작된 대중 서적 시장은 1912년이 되면 한스 홀바인의 작품들을 포함했던 인젤 시리즈처럼 질 좋은 책을 대량으로 생산할 수 있었다. 인젤 시리즈는 비현실적이고 환상적인 내용을 담았지만 현실을 소홀히 하지도 않았다. 인젤은 홀바인이 죽음을 주제로 그린 그림들을 모은 도서 『죽음의 그림』을 제1차 세계대전으로 암울했던 1917년에 출간했다.[3]

책이 본래의 모습 그대로 궁극적인 승리를 거둔 것은 '현대'의 아이러니 중 하나다. 가장 넓은 의미에서 파블로 피카소, 페르낭 레제Fernand Léger, 후안 그리스Juan Gris와 같은 예술가들이 묘사한 책은 이와 같은 현상을 반영한다. 18세기에 영국 시인 알렉산더 포프는 '인간이 마땅히 연구해야 할 대상은 인간이다'라고 했는데, 20세기에 올더스 헉슬리는 '인간이 마땅히 연구해야 할 대상은 책이다'라고 했다. 책을 둘러싼 흥분은 치누아 아체

베의 『더 이상 평안은 없다』(1960)에 잘 드러난다. 아프리카 현대 문학의 아버지로 일컬어지는 아체베는 이 책에서 오직 한 사람만 읽을 줄 아는 부족 마을을 묘사한다. 식민지화가 진행되던 시기였기에 결코 행복한 이야기는 아니지만 말이다.

서구 세계에서 일찍이 1920년대부터 미국의 선구적인 홍보 전문가 에드워드 버네이스는 다른 매체가 책을 위협하기는커녕 책에 의존하게 될 거라 예언했다. 책이 인정을 받든 그렇지 않든 독자들이 원하는 많은 내용을 제공할 것이기 때문이었다.**4**

무엇보다 20세기의 무시무시한 독재자들은 책이 낡은 매체라는 생각을 비웃었을 것이다. 낡은 기술과 오래된 활동에 대한 현대의 자의적인 의심은 역사를 형성하는 책의 힘을 꺾을 수 없었다. 레핀의 유명한 그림 〈볼가 강의 배를 끄는 노동자들Barge Haulers on the Volga〉(1870–1873)에 담긴 19세기 러시아 사실주의의 전통은 스탈린 시대에 들어 유람선 외벽에 다시 등장했다. 공산주의 청년 운동의 일원인 젊은 도전자는 니콜라이 네크라소프의 『누가 러시아에서 행복하고 자유로울 수 있을까?』를 읽는다. 하지만 그의 스승은 소련 산업의 힘이 재생시킨 드넓은 강을 가리킨다.**5** 보리스 카르포프가 그린 초상화에서 스탈린은 너그러운 지도자의 모습이다. 스탈린은 정원의 열린 문 앞에 있다. 그의 오른편 뒤쪽에 있는 의자에 놓인 책은 의미가 대단치 않아 보인다.**6** 이는 카르포프가 그린 스탈린의 여러 초상화들 중 하나다. 다른 초상화에서 스탈린은 책상에 책을 펼쳐 놓고 있다. 1880년에 톨스토이를 만난 뒤, 레핀은 미술과 문학이 진실을 향해 저마다의 길을 찾을 수 있는 방법에 대해 깊이 생각했다. 한 가지 분명한 것은, 폭군들은 미술과 문학을 잘 다루었다는 사실이다.

20세기의 독재자들이 오늘날과 같은 소셜 미디어의 시대에 살았더라면 무엇이 달라졌을까? 소셜 미디어는 원칙적으로 지리적 제한이 없기 때

문에 메시지를 빠르게 퍼뜨린다. 그러나 정확성이나 진실에 가치를 두지 않는 즉각적인 의사소통의 방법은, 특히 물리적인 매개가 없다면, 당연히 오래가지 못한다. 십계명이 석판이 아닌 아이폰에 담겼더라면 오늘날과 같은 상징적인 권위를 지닐 수 있었을까? 초기 기독교 시대에 제작되어 오늘날까지 전해 내려온 알렉산드리아와 시나이 코덱스가 신약을 책의 모양으로 이용할 수 있게 되면서부터 성경은 그것이 신의 말씀을 명백히 표현한다는 느낌을 주었고 비로소 수많은 인간의 마음에 영향을 미치는 길고도 긴 여정을 시작할 수 있었다.

그 교훈은 바람직하지 않은 목적으로 책의 권위를 훔치고자 하는 오늘날의 폭군들에게도 이용되었다. 1964년에 마오쩌둥은 중국의 인민 해방군이 처음 출간한 『붉은 수첩Little Red Book』에다 자신의 격언을 담도록 지시했다. 혁명은 글을 쓰거나 그림을 그리는 것이 아니라 '한 계급이 폭력을 통해 다른 계급을 타도하는 행위'라는 것이다. 마오쩌둥의 신봉자들(당시는 그의 금언이 강제적으로 주입되었기 때문에 사실상 모든 중국인이 신봉자였다)이 책을 흔드는 모습을 담은 수많은 사진과 그림은 후자의 힘을 일깨운다. 책 대신 아이폰을 사용하고, 곧 쓸모없게 될 기술을 그것이 제공하는 어떤 메시지든 '권위를 부여하는' 매체로 대체해야 한다. 오늘날까지 마오쩌둥의 『붉은 수첩』은 10억 부 이상 배포되었다고 여겨진다.

독자들이 어쨌건 문인과 예술가들은 계속하여 책 읽는 사람을 묘사했다. 예를 들어 엘리자베스 제인 하워드는 자신의 소설에서 그녀의 친구 캐럴의 어머니가 소파에 누워 램프의 불빛에 비추어 책을 읽는 전형적인 포즈를 묘사했다. 또 작가 구스타프 야누흐는 체코의 표현주의 화가 에밀 필라Emil Filla가 그린 〈도스토옙스키를 읽는 사람Reader of Dostoevsky〉(1907)의 고통스러운 인물을 보고 책상에서 책을 읽던 카프카를 떠올렸다.[7] 10대 시절 카프카와 친했던 야누흐는 카프카가 글 쓰는 것은 물론 그림 솜씨도

뛰어났다고 했다. 카프카는 자신이 취미 삼아 그린 그림에 대해 오랜 열정의 잔재라고 밝혔다. '그것은 종이 위에 있지 않다. 열정은 내 안에 있다. 나는 늘 그림을 그리고 싶었다. 나는 보고 싶었고, 보이는 것을 붙잡고 싶었다. 그것이 나의 열정이었다.'[8]

오늘날의 예술가들은 책과 훨씬 대담하고 다채롭게 관계를 맺는다. 프란시스코 고야의 판화집 『변덕들Los caprichos』(1799)처럼, 예술가가 책을 만들었던 여러 선례도 존재했다. 그러나 현대의 예술가는 삽화가의 역할에서 머무는 것이 아니라 조형적 아이디어와 기법을 적극적으로 활용한다. 19세기 말에 파리의 화상이었던 앙브루아즈 볼라르는 이와 같은 작업 과정에서 촉매 역할을 했다. 그는 출판에 대해 꿈꾸기도 했지만 '책은 직업적인 판화가가 아니라 창의력을 발휘할 화가-판화가가 만들어야 한다'고 생각했다.[9] 볼라르는 독일 출신의 수집가이자 화상이었던 칸바일러와 함께 세상의 모든 의사소통 방법 가운데 책보다 다재다능하거나 다채로운 존재는 없음을 보여 주려 했다.

예술가들은 직관적으로 이것을 '이해'했다. 적어도 피에르 보나르Pierre Bonnard, 조르주 브라크, 앙리 마티스, 파블로 피카소, 그리고 20세기의 거의 모든 예술 사조가 책에 대해 적극적이었다. 1908년에 오스카어 코코슈카는 거의 독자적으로 『꿈꾸는 소년들Die traumenden Knaben』을 완성하는데, 어린이용 도서였지만 어떤 면에서는 학생 시절에 그가 성적 공상의 대상으로 삼았던 리Li라는 여성이 등장하는 대단히 에로틱한 책에 대한 오마주였다.[10] 막스 에른스트Max Ernst도 19세기 소설과 참고 서적에서 오려 낸 1백82개의 끔찍한 이미지를 모은 그림책 『자선 주간Une semaine de bonté』(1934)을 비롯하여 여러 작품을 통해 이런 장르를 발전시켰다.[11]

언어는 현대 사회 전반에 걸쳐 이미지에 침투했고, 1960-1970년대의 개념주의 미술에서는 그 자체로 예술이 되었다. 이제 관념이 형식을 대체

했다. 한때 자신은 스스로의 글 쓰는 습관을 유지할 뿐인 예술가라고 주장했던 작가 디터 로스는 1961-1970년에 전통적인 요리법을 이용하여 끓이고 잘게 찢은 종이를 갖고서 '문학적 소시지'를 만들었다. 마르크스에서부터 대량 소비에 이르는 온갖 분야의 문서로 만든 책이었다. 오늘날 전 세계에는 다양한 방식으로 활동하는 책 아티스트들이 있다. 로스앤젤레스에 사는 마이크 스틸키는 도서관에서 구한 3천 권의 폐기된 책으로 7.3미터 크기의 〈버려진 로맨스Discarded Romance〉(2012)라는 작품을 만들었다.[12] M. C. 에스허르는 〈손과 함께 내 모습을 비추는 구Hand with Reflecting Sphere〉(1935)에 자화상을 담았다. 이 작품에는 구球에 비추어져 휘어진 방과 그림, 그리고 책으로 가득한 세계의 일부인 자신의 모습이 담겨 있다.

이 모든 일은 책의 급속한 확장과 함께 일어났다. 1940년부터 2000년 사이에 하버드 대학교 도서관의 장서는 4백30만 권에서 1천4백40만 권으로 늘었다. 버클리 대학교 도서관의 경우에는 1백10만 권이 9백10만 권으로 늘었다.[13] 1939년에 페이퍼백 시장에 '포켓북'이 등장하면서 새로운 대중 시장이 형성되었는데, 1957년까지 포켓북 첫 10종이 모두 8백 만 부 이상 팔렸다.[14] 1950년에 미국에서 출간된 아트북은 3백17종이었지만 21세기가 시작될 무렵에는 5천 종이 넘었다.[15] 2003년에 전 세계에서 27억 5천 만 권의 책이 팔렸고, 거의 1백 만 종의 신간이 나왔다.[16]

디지털 세계의 책에 대한 비관적인 예측에도 불구하고 책은 사라지지 않았다. 하지만 오늘날 우리가 책만이 아니라 인간에 대해서도 발견하게 되는 '확증 편향post-truth'*(진실보다 감정에 호소하는 것이 호소력이 큰 경향)의 시대가 열리면서 세상에 대한 인식이 결정적으로 바뀌었다. 디지털화가 이루어지기 전에 이미 안젤름 키퍼의 조각품에는 파괴적인 기술을 통제하지 못하는 인간의 무능에서 비롯된 믿음에 대한 깊은 상실이 담겼다. 키퍼의 작품은 한편으로 위대한 예술가의 눈부신 역량을 보여 주지만 책

을 지혜의 확실한 보고寶庫라고 여기는 모든 이에게도 새로운 세계가 그것들에게서 더 이상 확신을 취할 수 없다는 신호였다. 어쩌면 위안받을 수 없었음이 크림 반도에서 전쟁을 치르던 러시아 병사들에게 다른 무엇보다 큰 손실이었을 것이다.

오늘날의 예술가들은 교회, 후원자, 아카데미를 잃었다. 그 결과로 자유를 얻었지만 이따금 불행해 보이기도 한다. 수세기 동안 회화에 담긴 책들은 종종 견고하고, 힘이 되고, 유익하고, 창의적인 문명의 선도자였다. 그런데 그것들을 잃어버리자 어떤 기반 또한 사라졌다. 무엇이 되었든 책은 결코 불모의 사물이 아니다. 설령 책이, 그리고 예술가들이 그렇게 보인대서 거부해서는 안 된다. 우리는 고대 그리스 시대를 살지 않았으나 그리스 시대에 만들어진 조각의 아름다움을 볼 수 있고 플라톤의 심오함을 확인할 수 있다. 책은 우리가 그것들을 이해하도록 계속하여 돕는다. 작가 월터 새비지 랜더(1775-1864)가 '지혜로운 사람들의 글은 후손들이 써 버릴 수 없는 유일한 재산이다'라고 했던 것처럼 말이다.**17**

새로운 예술을 창조해야 한다는 강박은 과거의 예술 형식으로 쉽게 가라앉혀질 수 없지만, 예술과 문학 모두 사물을 묘사할 뿐 아니라 감정과 생각을 전달할 수 있다고 이해하는 것이 옳을 듯하다. 그림에 관한 소설은 오늘날도 계속 출간되고 있다. 케이티 워드의 『책을 읽는 소녀Girl Reading』(2012)는 역사를 기반으로 책 읽는 여성을 묘사한 회화 작품을 중심으로 전개된다. 이 책에 자극받은 이들은 (인터넷상에서) '우리가 예술 작품과 서로 영향을 주고받을 수 있다면 어떨까?'라는 질문을 던졌다. 가상 현실이 대중화된다고 하더라도 예술가와 문인들이 존재 가치를 잃지는 않을 것이다. 그들의 창의성은 기술이 제공할 수 있는 것보다 깊은 것을 말한다.

예술가 듀오 '길버트와 조지'의 길버트가 숙고한 것처럼, 그들에게 죽

음은 위협이 되지 않는다. 예술, 재단, 컬렉션, 그리고 책을 남길 것이니까.**18** 발터 벤야민의 유명 에세이 『나의 서재 공개Unpacking My Library』(1931)에서 작가는 책이 서가에 놓이기 전의 상태, 그러니까 '질서의 가벼운 지루함에 침해받지 않은' 상태에 대해 썼다. 조 스테펜스와 마티아스 노이만은 이 제목을 활용하면서, 에드 루샤Ed Ruscha와 트레이시 에민Tracey Emin 같은 현대 예술가의 삶에서 책과 독서가 얼마나 중요한지를 살폈다. 또한 1905년에 마르셀 프루스트가 쓴 에세이 『독서에 관하여』도 차용했는데, 책은 프루스트가 어린 시절에 실질적인 활동은 전혀 하지 않으면서 좋아하는 책과 함께 보낸 날들을 회상하면서 시작된다.**19**

이제 우리들은 출발 지점으로 다시 돌아가야 한다. 호프 챔벌레인과 『이상한 나라의 앨리스』의 흰색 토끼 이야기로 말이다.

로버트 해리스가 로마의 정치가이자 학자였던 키케로의 일생을 다룬 자신의 소설 『임페리움』에서 키케로의 부인은 책을 향한 경멸의 감정을 숨기지 못한다. '책들!… 책을 본다고 돈이 나오나?' 예술가들이 그림에 이토록 많은 책을 포함시켰던 이유는 대체로 돈과는 관련이 없었다. 기술도 마찬가지다. 일례로 오늘날의 컴퓨터는 가구 역할을 하지만, 그렇다고 예술가들이 컴퓨터 화면을 묘사하지는 않는다. 기술은 세상을 돌아가게 하는 유일한 원동력이 아니다. 예술가들의 후원자와 고객들은 그림과 책 모두를 중요하게 여기지만, 이 두 매체는 보다 중대한 이유로 수천 년간 지속적인 유대를 맺어 왔다. 이러한 이유들은 위안과 위로로 시작되어 끝난다. 지금까지 우리가 살펴본 것처럼, 인간은 자신이 가치를 찾아낸 거의 모든 것을 스스럼없이 받아들인다. 행복하거나 슬프거나 상관없이 말이다. 지금까지 어떤 독자도, 또 책을 그렸던 어떤 화가도 스스로가 인간이라는 사실을 잊지 않았다.

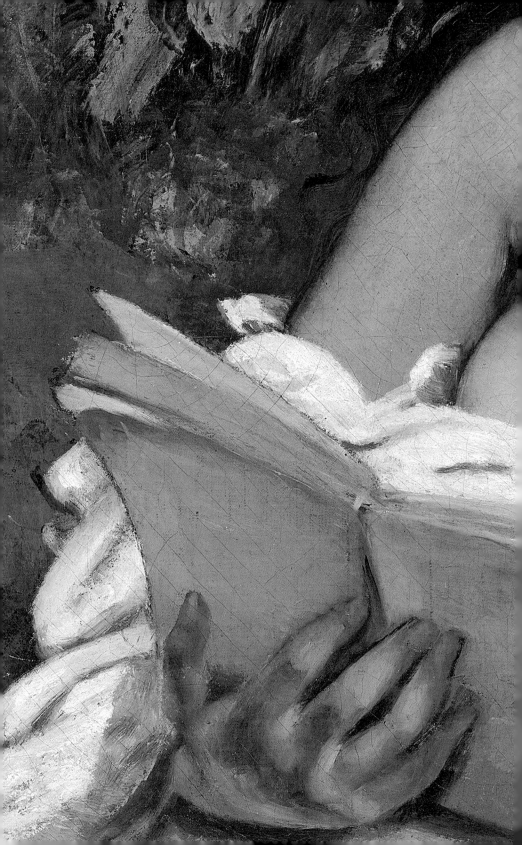

2부

그림은
책과 같다…
그것의 풍요로움을
포기해야 한다

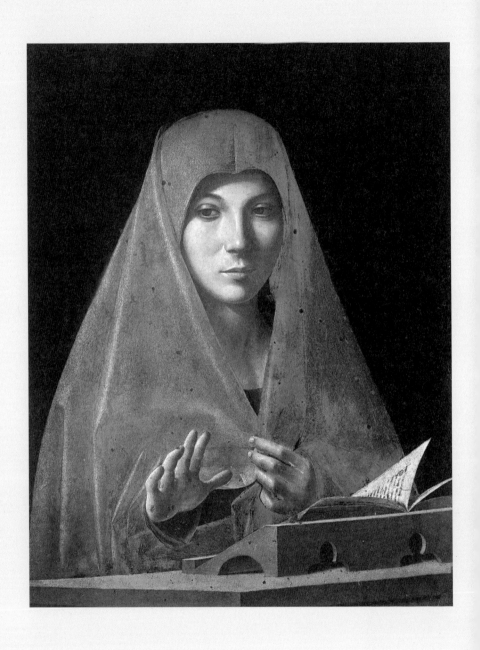

갤러리 1

신의
말씀

악마는 왜 책을
무서워할까

악마는 책을 무서워한다고 한다. 이유가 무엇일까? 5세기를 살았던 파리의 수호성인 제노베파는 아틸라가 이끄는 훈족이 몰려왔을 때와 프랑크족이 쳐들어왔을 때, 이렇게 두 번이나 파리를 구했다. 전설에 따르면 악마는 해가 저문 길을 걷고 있던 제노베파가 든 촛불을 끄려고 했다. 남서부 독일과 잉글랜드에서도 제노베파를 숭배했다. 또 그녀는 몇몇 플랑드르 길드의 수호성인이기도 했다.

15세기에 플랑드르 거장 휘호 판 데르 휘스Hugo van der Goes가 두 폭 제단화diptych를 제작하면서 한쪽에는 '인간의 타락'을, 다른 쪽에는 '그리스도의 죽음에 대한 애도'를 주제로 그림을 그렸다. 그리고 '인간의 타락'을 그린 뒷면에 제노베파가 담겨 있다(112쪽). 악마가 촛불을 끔으로써 성녀의 독서를 방해하는 바로 그 장면이다. 악마가 독서를 방해하는 이유는 성녀

100쪽: 메시나의 안토넬로, 〈수태고지Virgin Annunciate〉, 1476년경, 패널에 유채, 45×34.5, 팔라초 파텔라(팔레르모)

이처럼 수수께끼 같고 매혹적인 얼굴, 눈, 손의 표현이 달리 또 있을까? 대천사 가브리엘은 성모 마리아에게 그녀가 그리스도의 어머니가 될 것이라는 소식을 전한다. 성경 혹은 기도서를 읽고 있던 성모는 깜짝 놀란다.

가 읽는 책에 하느님의 말씀이 담겨 있기 때문이다. 이 무렵에 제작된 다른 제단화들처럼, 이 작품 또한 책처럼 열어 반대쪽에 담긴 그림을 볼 수 있었다.[1]

다른 지역에 비해 역사에서 종교의 역할 혹은 믿음이 지니는 사회적, 종교적, 정치적으로 심대한 의미를 유독 폄하하는 오늘날의 서구 사람들은 어쩌면 책의 역사를 통해 자신들이 가진 편견에서 쉽게 벗어날 수도 있을 것이다. 기독교 등장 이전에 고대 이집트인들은 사후 세계로의 여행이 안전하게 보호받도록 망자의 무덤에 『사자의 서』라는 책을 함께 묻었다. 그러나 로마 황제 콘스탄티누스 1세가 (로마의 전통인 다신교에서) 유일신인 기독교로 개종하면서 책은 지리적 경계를 뛰어넘어 기독교와 관련된 예술 이미지의 중심이 되었다. 기독교 세계가 책을 새로운 권위의 정점으로 끌어올린 것은 맞지만 이 과정에서 성性적으로 억압적인 기독교 문화와 상충되는 문학과, 이교 시대를 자유롭게 사고하는 것에 대한 관용은 수반되지 않았다.[2]

책의 역할이 도상학iconography*(상징성, 우의성, 속성 등 어떤 의미를 가지는 도상을 비교하고 분류하는 미술사의 분야)에만 국한되는 것은 아니었다. 성인들과 관련되었을 때 책은 힘을 얻었다. 827년에 성 디오니시오 저작의 사본을 가진 비잔티움 황제 사절이 파리 근처에 도착했다. 그리고 다음 날 아침, 기적적으로 병이 나았다는 사례가 거의 스무 개나 있었다. 20세기에 그려진 독일 화가 헤르만 니크의 그림은 6세기에 성 베네딕토가 베네딕투스 수도회 규율을 적는 모습을 보여 준다. 규율에 따라 수도사들은 매일 네 시간씩 책을 읽어야 했기에, 아직 인쇄술이 발명되기 한참 전인 이 시기에 책을 필사하는 실질적인 결과를 이끌었다고 할 수 있다.

교회에게 책은 교회만큼이나 소중했다. 무엇보다도 책은 신과의 교류를 촉진하는 중요한 수단이었고, 기독교인들이 그들의 삶을 어떻게 살아

야 하는지를 인도했다. 그리고 점차 성직자와 교회 체계가 갖는 권위의
상징이 되어 갔다. 어떤 의미에서 성경은 우리 세계의 이야기라고도 할
수 있다. 세계의 창조로 시작되며, 『묵시록』제6장 제14절의 '하늘은 두루
마리가 말리듯이 사라져 버렸다'라는 구절처럼 세계의 종말과 함께 닫히
는 책이다.[3]

책은 처음부터 그림과 밀접하게 연관되어 있었다. 6세기에 마르세유
주교는 교황 그레고리우스 1세에게 이교도 우상들의 이미지가 신실한 신
자들에게 좋지 않은 영향을 미친다며 우려를 표했다. 교황은 '글로 쓰인
것은 읽는 이를 위한 것이고' 읽는 법을 모르는 모두에게는 형상이 필요하
다고 명료하게 정리했다.[4]

그러나 모든 사람이 설득당한 것은 아니다. 언어와 이미지는 수천 년에
걸쳐 양상을 바꾸어 가며 다투었다. 후대에 커다란 영향을 끼친 세비야의
이시도로(636년에 사망)의 저술 『어원학Etymologiae』에는 다음과 같은 구절
이 나온다. '그림은… 거짓된 재현이지 진실이 아니다.'[5] 하지만 실제로는
책을 비롯하여 상징적인 의미를 지니는 이미지가 많이 있었다. 르네상스
에 이르기까지, 하느님 자신을 묘사하는 것조차 불경하다고 여긴 때도 있
었는데 이때조차 성화에 묘사된 하느님은 종종 책을 들고 있다. 책은 십
자가와 성흔처럼 그리스도를 묘사할 때 당연히 따라오는 존재가 되었다.
책은 그리스도만이 하느님의 말씀을 전하는 궁극적인 존재라는 의미에
서 때로는 닫힌 모습으로 묘사되기도 했고, 반대로 그리스도가 구원자라
는 의미에서는 열린 모습으로 묘사되기도 했다.[6] 여기서 책은 그리스도의
가르침을 주는 존재로서의 역할과 그를 권위의 원천으로 여기는 관념을
강화하는 물체였다. 성 바오로는 실제로는 그리스도와 대면한 적이 없지
만, 그리스도에게서 책을 받는 장면이 그려진 그림은 그에게 권위를 부여
했다.

판단과 예언을 해석할 수 있는 대천사들은 두루마리나 책을 들고 나타
난다. 그러면 예언자들이 두루마리에다 예언을 기록했다. 성 베르나르도
부터 성 실베스테르에 이르기까지 여러 성인이 책과 함께 등장함으로써
신성함을 드러냈다. 알렉산드리아의 성 가타리나나 (모데나의 토마소가 트
레비소에 있는 산 니콜로 성당에 묘사한 것처럼) 도미니쿠스 수도회의 성인들
도 자신들의 학식과 지혜를 드러내고자 책을 든 모습이다.

복음서를 쓴 사도들과 초기 기독교 시대의 교부들의 학문적 활동은 읽
기와 쓰기였다. 우리는 하느님의 뜻을 전했다는 이들이 대부분 남성이라
는 점을 당연하게 여겨서는 안 된다. 1435-1438년에 로히어르 판 데르 베
이던이 그린 〈성모자Virgin and Child〉(이른바 '두란 성모Durán Virgin', 113쪽)에서
어린 그리스도는 구약의 페이지를 구기고 있다. 남성으로서, 그리스도는
오랜 약속(구약)을 새로운 약속(신약)으로 대체할 존재이기 때문이다. 하
지만 그리스도의 어머니인 성모는 14세기 초에 조토가 파도바의 아레나
예배당에 그린 프레스코화에서처럼 종종 기도서와 함께 등장한다.

르네상스 때 이와 같은 작품들이 널리 보급되었다. 교황 니콜라오 5
세 재위 시절 바티칸의 장서는 겨우 3백40권이었다. 니콜라오가 사망한
1455년으로부터 25년이 지나는 동안 바티칸의 책은 열 배로 늘어났다.[7]
13세기에는 책장에 삽입된 목판화가 성경의 장면이나 성인의 삶을 보여
주었다. 한스 멤링의 〈모레일 세 폭 제단화Moreel Triptych〉(1484)에서처럼 기
증자와 그 가족들이 기도서를 든 모습으로 그림 구석에 등장하는 경우도
흔했다.[8]

히에로니무스 보스Hieronymus Bosch, 코레조Correggio, 니콜라 푸생, 디에고
벨라스케스를 비롯한 많은 예술가들이 파트모스 섬에서 『묵시록』을 쓰는
성 요한을 묘사했는데, 영국 도서관에 소장된 17세기 러시아 문서에는 사
도 요한이 천사에게 책을 받아 그것을 입에 집어넣는 모습이 담겨 있다.[9]

이런 관념은 여전히 세속 세계와는 거리가 있었으나 신의 가르침이라는 개념은 인본주의의 결과로 '신성한 영감'으로 확장되었고, 책과 밀접하게 관련된 삶을 사는 학자들과 문인들에게도 적용되었다. 게다가 프랑스 역사학자 엘리 알레뷔의 말대로 개신교는 '책의 종교'였다.[10] 새로운 교리를 담은 루터의 팸플릿Flugschriften은 자국어로 된 저렴한 책자로 금방 성공을 거두었다.[11] 칼뱅의 사촌인 피에르로베르 올리베탕은 성경을 막 번역하기 시작했던 1535년에 히브리어와 그리스어 '웅변'을 프랑스어로 번역하는 것을 '유순한 종달새를 까마귀처럼 깍깍거리도록' 가르치는 것과 비슷하다고 했다. 하지만 그는 자신의 말을 곧 거두었다.[12] 이 무렵부터 가톨릭교회에서 성모를 책 읽는 모습으로 묘사하는 것에 대한 열광이 잦아들었다. 평신도들에게 책을 주었더니 결국 이단이 되고 말았다는 생각 때문이었다.[13]

교회야말로 책을 가장 적극적으로 활용했기 때문에 책의 권위는 교회에서 나왔다. 개신교의 독서 장려는 대서양을 건넜다. 1745년에 보스턴에서 처음 출판된 『예수의 거룩한 역사』에는 '자상한 어머니가 아이들을 가르친다'는 제목이 붙은 판화가 있었다. 역설적이게도 종교 서적이 확산되면서부터 여타 세속적인 책에 대한 욕구와 존중도 확산되었다.[14]

존 스튜어트 밀은 '신념이 있는 사람은 그저 이익만을 추구하는 아흔아홉 명에 맞설 사회적 힘을 지닌다'고 했다.[15] 이는 기독교가 오늘날까지 번성한 부분적인 이유일 것이다. 책은 기독교를 옹호하기 위한 목적으로 사용되었지만 기독교 또한 책을 옹호하는 세력이 되었다. 여느 때처럼 예술가들은 인간 사회의 강력한 흐름을 작품에 반영했다. 그리고 나중에는 책이 자신들에게 (신념과 이익을 결합함으로써 얻어지는 선택적인 방법으로) 도움이 될 것임을 알아차린 새로운 종교, 즉 공산주의와 파시즘의 전체주의 치하에서 다시 그렇게 했다.

앙리 마티스가 이를 가장 잘 표현했다. '(그림은) 책장 선반에 있는 책과 같다. 제목 몇 개만 보여 주면, 그것의 풍성함을 포기하고, 독자는 책을 들고 열고 마침내 스스로를 가두게 된다.'**16**

로베르트 캄핀과 그의 공방(추정), 〈수태고지〉, 1425-1430년경, 패널에 유채, 64.5×117.8, 메트로폴리탄 박물관(뉴욕)

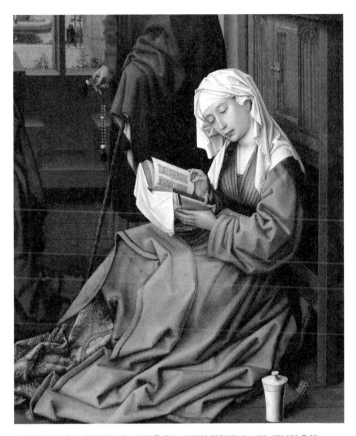

로히어르 판 데르 베이던(추정), 〈성경을 읽는 마리아 막달레나〉,1438, 패널에 유채, 62.2×54.4, 런던 내셔널 갤러리

르네상스 시대의 종교화에서 그리스도를 제외하고 가장 자주 등장하는 인물은 성모 마리아일 것이다. 그런데 〈수태고지The Mérode Altarpiece〉(맞은편)는 플라말의 거장의 작품일까? 아니면 로베르트 캄펜Robert Campin의 그림일까? 혹은 플라말의 거장이 곧 로베르트 캄펜일까? 조르조 바사리가 『예술가 열전』을 저술하기 전에는, 그리고 인쇄술이 확산되기 전에는 이 그림처럼 예술가의 정체가 불분명한 경우가 많았다. 또한 〈성경을 읽는 마리아 막달레나The Magdalene Reading〉(위)는 플라말의 거장의 제자인 로즐레 드 라 파스튀르의 작품인지 아니면 우리가 로히어르 판데르 베이던이라고 알고 있는 화가의 작품인지 분명하지 않다. 현미경으로 알 수있는 유일하게 확실한 점은 열린 책장과 자그마한 책갈피의 세부와 색채를 묘사한 놀라운 솜씨다.

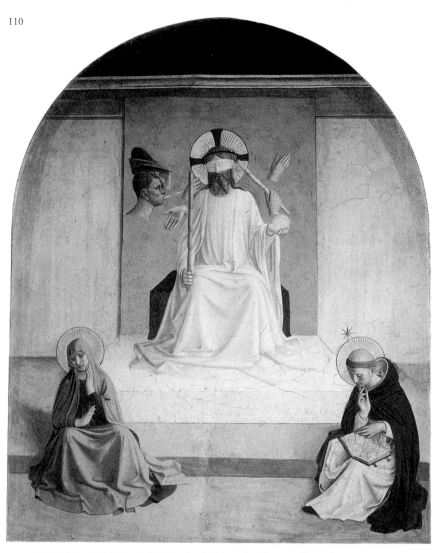

프라 안젤리코, 〈모욕을 받는 그리스도〉, 1440, 프레스코, 산 마르코 수도원(피렌체)

〈모욕을 받는 그리스도The Mocking of Christ〉는 19세기 이후 프라 안젤리코Fra Angelico라는 이름
으로 널리 알려진 도미니쿠스회 수도사 피에트로의 귀도가 그렸다. 여러 걸작들이 그렇듯이 다
양하게 해석할 수 있는데, 성 도미니쿠스(오른편 아래)가 읽고 있는 책이 하나의 열쇠다. 이 프
레스코화는 수도사가 묵상하는 방에 그려졌다. 성경의 말씀은 살아 있는 것이기에 성인은 지적
인 이유가 아니라 실용적인 이유로, 그리스도가 겪은 고통의 의미를 이해하는 데 몰두하고 있
다. '책'에 부여되었던 깊은 권위는 다른 종교적 상징과 달리 뒷날 세속적인 지식으로 대체된
다. 『예술가 열전』에 따르자면 이와 같은 권위의 일부는 그리스도의 책형을 그리면서 눈물을
흘렸다는 프라 안젤리코와 같은 예술가에게서 나왔다.

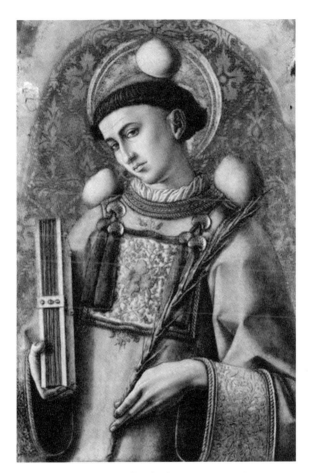

카를로 크리벨리, 〈성 스테파노Saint Stephen〉, 1476, 패널에 템페라, 61×40,
런던 내셔널 갤러리

34년에 기독교 최초의 순교자인 성 스테파노가 돌에 맞아 목숨을 잃는 장면은 수없이 묘사되었
다. 르네상스 초기인 1435년에 파올로 우첼로도 피렌체 두오모 성당에 성 스테파노를 그렸다.
렘브란트가 19세에 처음으로 자신의 이름을 적은 그림의 주제도 성 스테파노의 순교였다. 이후
라파엘 전파의 번존스와 밀레이도 그렸다. 이 작품은 이탈리아 마르케 주 아스콜리 피체노의
산 도메니코 성당의 제단을 위해 제작된 패널화 시리즈 중 하나로, 베네치아 출신 예술가 카를
로 크리벨리는 박해에 대한 영혼의 승리를 나타내는 의미에서 성 스테파노의 지물持物인 종려
나무의 잎과 성인의 학식을 나타내는 책을 그렸다.

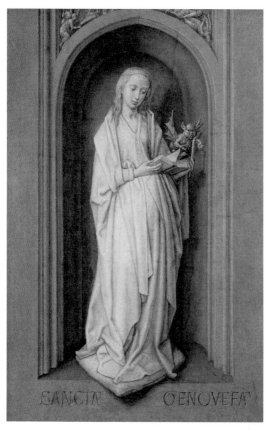

휘호 판 데르 휘스, 〈성 제노베파St Geneviève〉, 1479, 패널에 유채,
38.8×22.9, 빈 미술사 박물관

451년에 아틸라 왕이 이끄는 훈족에게 포위된 파리를 구한 성 제노베파는 그로부터
13년 뒤에 이번에는 프랑크족의 포위에서 다시 한 번 파리를 구한다. 성인의 명성은
프랑스 밖으로 확산되었고, 플랑드르에서도 여러 길드가 그녀를 수호성인으로 삼았
다. 하지만 휘호 판 데르 휘스가 그린 패널화 〈인간의 원죄The Fall of Man〉(1479년 이
후) 시리즈가 현존하는 플랑드르 회화에서 그녀를 묘사한 유일한 예다. 휘호의 조카
(혹은 여동생)와 결혼했던 세밀화가 알렉산데르 베닝은 겐트-브뤼헤 화파의 채색 사
본에다 '인간의 타락'을 주제로 삼은 밑그림을 활용했다. 휘호는 스스로를 가치 없
는 존재라고 여겨 수도원에 들어가 책을 읽으며 여생을 보냈다. 나중에 벨기에의 후
기 낭만주의 화가 에밀 바우터스가 여기서 영감을 받아 〈휘호 판 데르 휘스의 광기The
Madness of Hugo van der Goes〉(1872)를 그렸다. 뒷날 반 고흐는 동생에게 보낸 편지에
서 몇 차례 바우터스의 그림을 떠올리며 자신을 휘호 판 데르 휘스에 빗대었다.

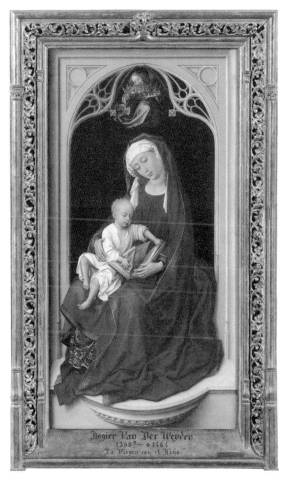

로히어르 판 데르 베이던, 〈두란 성모〉, 1435-1438, 패널에 유채, 100×52,
프라도 국립미술관(마드리드)

이 그림에서 책은 다시 한 번 중심 자리를 차지한다. 〈두란 성모〉*(1930년에 프라도 미술관
에 이 작품을 기증한 이의 이름을 따서 붙여짐)는 1435-1438년에 로히어르 판 데르 베이던이
앞선 세기에 마련한 발트 해의 떡갈나무 패널에 그린 작품이다. 이와 같이 책은 그림에서
종종 성모의 지혜를 암시했다. 화가는 〈성모자와 여섯 명의 성인The Virgin and Child with
Six Saints〉 중 일부로 〈성경을 읽는 마리아 막달레나〉(109쪽)라는 제목으로 막달레나를 다
시 한 번 그렸다. 초점은 상단의 마리아 막달레나에서 성모로, 다시 어린 그리스도로 옮
겨 간다. 몇몇 연구자는 어린 그리스도가 성모의 무릎 위에 놓인 구약을 '창세기'에서 인
간의 원죄가 언급된 부분으로 되넘기고 있으며, 이는 인간을 구원할 그의 사명을 나타낸
다고 해석했다. 그림에는 파란색 머리글자 'B'만 보인다.

라파엘로, 〈알바 마돈나〉, 1510년경, 패널에 유채로 그려진
것을 캔버스로 옮김, 지름 94.5, 워싱턴 국립미술관

20대의 라파엘로는 교황의 의뢰로 피렌체를 떠나 바티
칸 대성당을 장식하는 일생일대의 프로젝트에 참여했
다. 이 그림은 16세기 전반기에 다방면에서 뚜렷한 족
적을 남긴 인문주의자이자 역사학자 파올로 조비오가
라파엘로에게 개인적으로 의뢰하여 제작되었다. 스페
인 알바 가문이 소유했기에 18세기 이래로는 '알바 마
돈나Alba Madonna'라는 별칭으로 알려졌다. 형태와 의
미의 완벽한 조화를 서술한 걸작, 이는 전성기 르네상
스의 전형이다. 화가는 이탈리아의 시골 풍경을 배경으
로 (고대의 복장을 한) 성모 마리아와 어린 그리스도, 그
리고 어린 세례 요한을 묘사했다. 어린 그리스도가 들
고 있는 십자가는 그리스도 자신이 십자가에 달리게 될
것을 예시한다. 성모는 성경을 든 채로 초연하게 자리
를 지키고 있다.

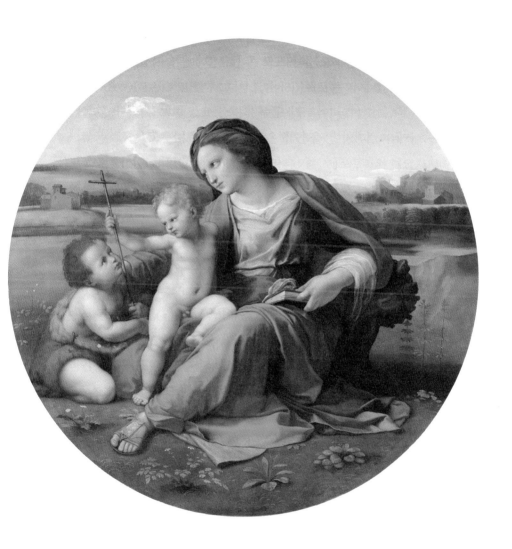

무명의 독일 예술가, 〈펼쳐진 채색 사본Still life with Open Illuminated Book〉, 16세기,
패널에 유채, 70.2×65, 우피치 미술관(피렌체)

샤를마뉴 대제 시대에 처음으로 꽃피웠던 채색 사본의 전통은 인쇄술이 등장한 이
후로도 이어졌다. 채색 사본의 아름다움과 종교적-사회적인 면에서의 중요성은 잘
알려지지 않았으나, 16세기 초에 독일에서 뛰어난 솜씨를 지닌 한 예술가가 피지
로 된 책의 눈속임 그림을 그리도록 하는 데는 충분했다. 오른쪽 페이지에 그리스
도가 십자가에 매달린 장면의 일부가 살짝 보인다. 땅바닥에 놓인 해골도 보인다.
붉은 옷을 입은 이는 사도 요한이다. 이 그림은 1669년 피렌체 근처의 메디치가 저
택 소장 목록에 등장한다. 이곳의 소유주였고 시에나의 통치자였던 마티아스 공작
이 사망한 직후에 작성된 목록이다. 마티아스 공작의 어머니는 오스트리아 합스부
르크, 외할머니는 바이에른 출신이었다. 북유럽 전통으로 비추어 이 패널화는 책
장 문으로 제작된 것일 수도 있지만, 이탈리아 쪽매붙임의 영향을 받았다. 16세기
후반에 루트거 톰 링 1세Ludger tom Ring the Elder(230쪽 참조)를 비롯한 몇몇 예술가
가 이와 비슷한 작품을 만들었다.

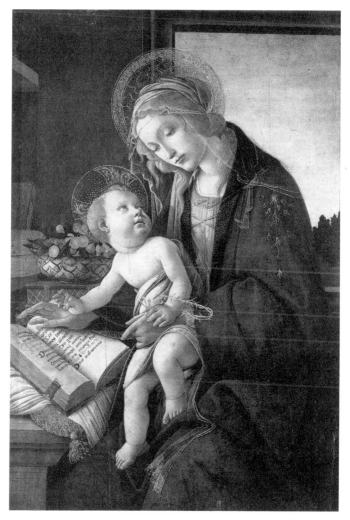

산드로 보티첼리, 〈책 읽는 마돈나〉, 1483, 패널에 템페라, 58×39.5,
폴디 페촐리 박물관(밀라노)

1483년에 산드로 보티첼리는 템페라*(달걀노른자를 안료로 사용하여 그린 그림)로
〈책 읽는 마돈나The Madonna of the Book〉를 그렸다. 그때까지 『축복받은 동정녀 마
리아 기도서』는 기도서로 사용된 여러 시도서 중 하나일 뿐이었다. 이 그림의 나머
지 부분들도 그렇지만, 책을 묘사한 세부는 놀라울 정도다. 책의 펼쳐진 부분은 이
사야가 그리스도의 수태와 출생을 예언하는 대목으로 보이는데, 성모의 손은 '주의
시녀이니 당신의 말씀대로 내게 이루어지니다'라는 글귀 위에 놓여 있다. 한편으로
보티첼리는 선구적인 태도를 보였다. 단테의 『신곡』에 자신의 삽화를 넣어 출간하
려는 그의 생각은 당시로서는 이례적인 것이었다. 후대의 예술가들은 좀 더 적극적
으로 예술과 책을 결합시켰다.

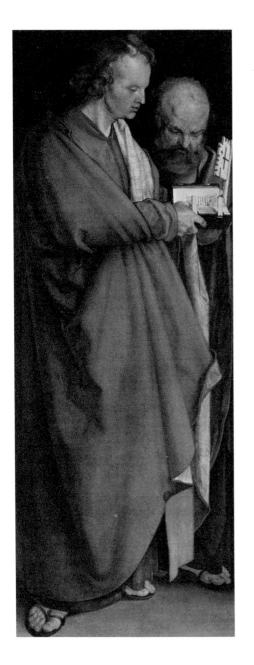
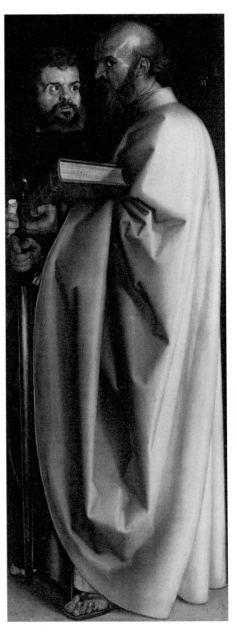

알브레히트 뒤러, 〈네 명의 사도〉, 1526, 패널에 유채,
각각 215×76, 알테 피나코테크(뮌헨)

1786년 10월, 괴테는 이탈리아로 가는 길에 뮌헨에
들러 뒤러의 〈네 명의 사도The Four Apostles〉를 보고
'경이로운 대작'이라고 기록했다. 이 작품은 네 명의
사도를 등신대로 그린 패널화로 뒤러는 1517년에 제
작에 착수했다. 루터가 비텐베르크 성의 성당 문에
'95개 조항 반박문'을 못 박은 바로 그 해다. 성 요한
(가장 왼편)과 성 바오로(가장 오른편)는 루터가 가장
좋아하는 사도들이었다. 펼쳐진 책은 성 요한을 가리
키는 상징이고, 여기서 교회가 아니라 말씀을 강조하
는 프로테스탄트의 입장이 그가 든 복음서에 담긴 문
장으로 드러난다. '태초에 말씀이 있었다Am Anfang
war das Wort.' 성 요한 곁에 있는 성 베드로는 안내를
받아야 한다. 왜냐하면 성 마르코의 복음서는 그리스
도가 하느님의 아들이라는 선언으로 시작되지만, 여
기서 성 마르코는 성 바오로 다음 자리에 있기에 의
미를 밝힐 사람은 성 베드로가 되기 때문이다.

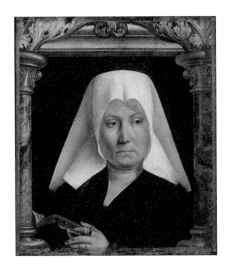

왼쪽: 캥탱 마시, 〈여성의 초상Portrait of a Woman〉, 1520년경, 패널에 유채, 48.3×43.2, 메트로폴리탄 박물관(뉴욕)

오른쪽: 마르텐 판 헴스케르크, 〈기증자의 모습이 담긴 제단화Altar Panel with Donors〉, 1540–1545년경, 패널에 유채, 80.5×35, 빈 미술사 박물관

맞은편: 조반니 바티스타 모로니, 〈수녀원장 루크레지아 알리아르디 베르토바 Abbess Lucrezia Agliardi Vertova〉, 1557, 캔버스에 유채, 91.4×68.6, 메트로폴리탄 박물관(뉴욕)

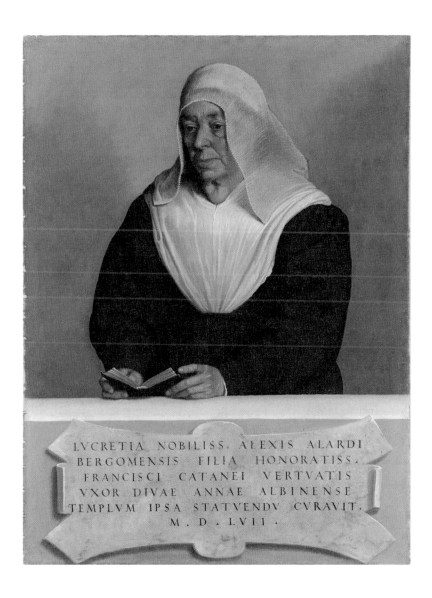

LVCRETIA NOBILISS. ALEXIS ALARDI
BERGOMENSIS FILIA HONORATISS.
FRANCISCI CATANEI VERTVATIS
VXOR DIVAE ANNAE ALBINENSE
TEMPLVM IPSA STATVENDV CVRAVIT.
M. D. LVII.

안트베르펜 출신 화가 캥탱 마시Quentin Metsys의 인문주의적 메시지를 담은 그림(맞은편 왼쪽)이
건 이탈리아 마니에리스모*(매너리즘) 예술의 분위기를 북유럽으로 전달한 마르텐 판 헴스케르크
가 그린 제단화 일부(맞은편 오른쪽) 또는 독실한 가톨릭 신자였던 조반니 바티스타 모로니가 그
린 카르멜 수도회의 창시자(위)이건, 그림에서 책은 지속적으로 여성의 경건함을 표현했다.

무명의 독일 예술가,
〈종교개혁 지도자들과 마틴 루터〉,
1625-1650, 패널에 유채, 67.5×90,
독일 역사 박물관(베를린)

〈종교개혁 지도자들과 마틴 루터Martin Luther in the Circle of Reformers〉에는 종교개혁의 결과가 묘사되어 있다. 그림 중심의 루터 오른편에는 프랑스와 스위스에서 개신교를 이끈 장 칼뱅, 왼편에는 루터파의 지적 지도자 필리프 멜란히톤이 앉아 있다. 이들의 교리는 17-18세기에 오늘날 미국이 된 땅으로, 또 19세기에는 한국과 탄자니아 등 전 세계로 퍼진다. 오늘날에는 중국에서도 신교 인구가 빠르게 성장하고 있다. 그리고 그림 앞쪽에서 신교 지도자들을 바라보는 교황의 바로 오른편에는 악마가 자리한다.

책은 종교개혁과 인쇄술이 낳은 승리를 뒷받침했지만 루터가 모든 책을 승인한 것은 아니었다. 그는 성경과 관련된 책만 인정했다. 가톨릭 세력 외에도 루터니즘과 싸우기 위해 책을 사용한 이들이 있었다. 독일 인문주의자이자 논객이었던 요한 코클레우스는 『독일에 대한 짧은 설명』(1512)을 통해 고전 문학을 인쇄하여 보급하는 것은 칭송했지만 종교적인 출판에는 찬동하지 않았기에 루터와 길고도 격렬한 논쟁을 벌였다.

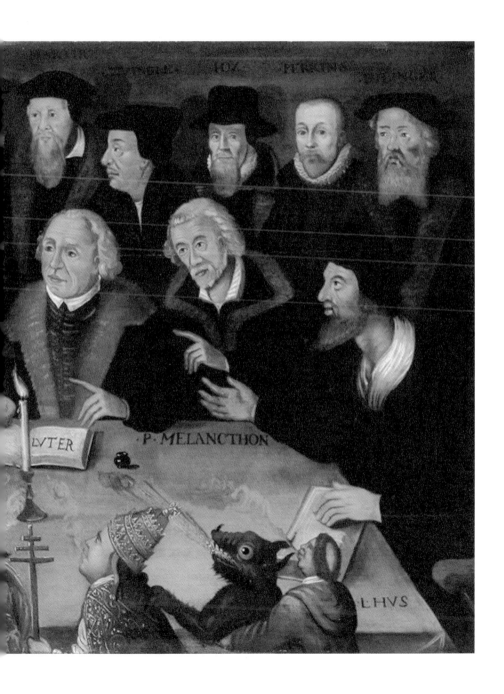

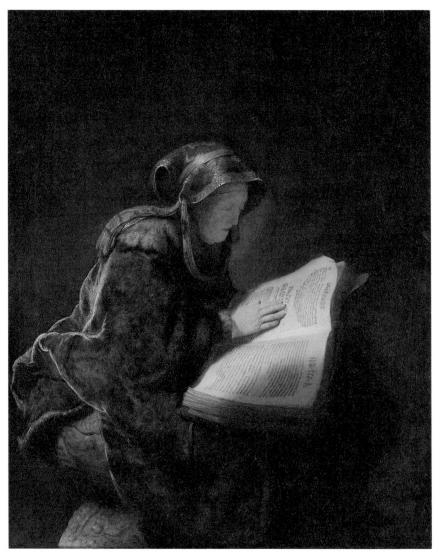

124

렘브란트 판 레인, 〈책을 읽는 나이든 여성An Old Woman Reading〉, 1631, 패널에 유채, 60×48, 암스테르담 국립미술관

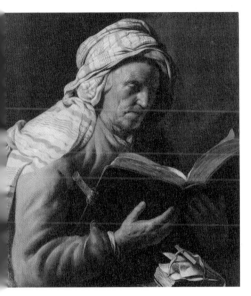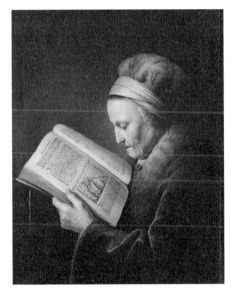

왼쪽: 얀 리번스, 〈책을 읽는 나이든 여성An Old Woman Reading〉, 1626-1633,
패널에 유채, 78×68, 암스테르담 국립미술관

오른쪽: 헤라르트 도우, 〈성경을 읽는 노파Old Woman Reading a Bible〉, 세부, 1630년경,
패널에 유채, 71×55.5, 암스테르담 국립미술관

서로 관련 깊은 17세기의 세 예술가가 나이든 여성이 책 읽는 모습을 묘사했다. 물론 책을 읽는 나이든 남성을 그리지 않았다는 의미는 아니다. 렘브란트(맞은편 그림의 작가)는 신약에 나오는 예언자 안나를 그리면서 자신의 어머니를 모델로 삼았다. 그리고 15세 생일에 렘브란트의 도제가 된 헤라르트 도우Gerard Dou(오른쪽 그림의 작가)는 스승보다 세부를 훨씬 정교하게 그린 것으로 명성을 얻었다. 레이던에서 활동했던 렘브란트의 친구이자 경쟁자 얀 리번스(왼쪽 그림의 작가)는 이 주제를 더욱 강조했다.

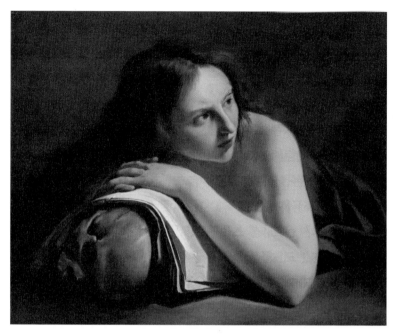

파울루스 모렐스, 〈회개하는 마리아 막달레나Penitent Mary Magdalene〉, 1630, 캔버스에 유채,
58×71.5, 낭시 미술관

마리아 막달레나는 불경하게도 '슈퍼모델'로 불리곤 했다. 심지어 소설 『다빈치 코드』에서는
(부당하게도) 그리스도의 아내라고도 여겨졌다. 두 작품은 바로크 시대의 화가들이 그린 마리
아 막달레나다. 위의 그림은 네덜란드 화가 파울루스 모렐스, 맞은편은 프랑스 화가 조르주 드
라 투르Georges de la Tour의 작품이다. 이들을 보고 있자면 왜 화가들이 지칠 줄도 모르고 그녀
의 매력에 빠져들었는지 짐작할 수 있다. 한때 '일곱 악마에 사로잡혔던' 그녀를 그리스도가 치
유했고, 그 뒤로 그녀는 그리스도를 따라다녔다. 책과 명상적인 모습은 마리아 막달레나가 회
개했음을 나타내며, 그녀의 헐벗은 차림과 흐릿한 촛불은 쉬이 참회에 이를 수 없다는 암시다.

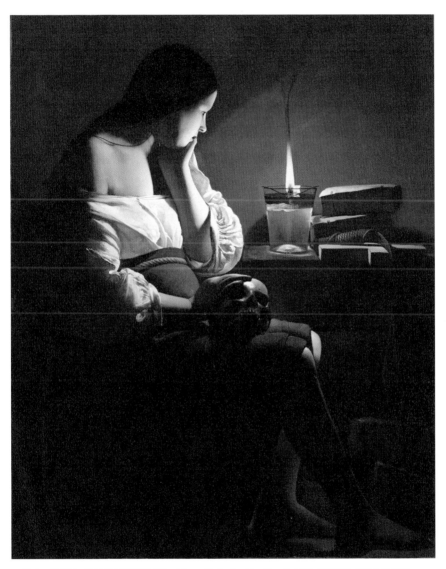

조르주 드 라 투르, 〈촛불 앞의 막달레나Magdalene with the Smoking Flame〉, 1638–1640년경, 캔버스에 유채, 117×91.76, 로스앤젤레스 카운티 미술관

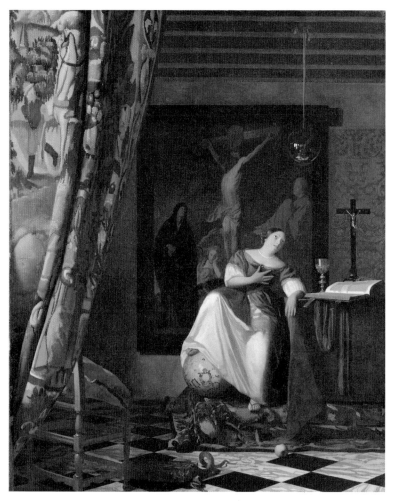

요하네스 페르메이르, 〈가톨릭 신앙에 대한 알레고리〉, 1670-1672년경, 캔버스에 유채,
114.3×88.9, 메트로폴리탄 박물관(뉴욕)

요하네스 페르메이르는 장모의 요청으로 결혼에 앞서 가톨릭으로 개종했다. 또한 그에게는
열한 명의 아이가 있었는데, 모두 가톨릭 성인의 이름을 썼다. 〈가톨릭 신앙에 대한 알레고리
Allegory of the Catholic Fait〉는 프로테스탄트 국가였던 네덜란드에서 가톨릭교도가 놓였던 불안
정한 처지를 반영한다. 1612년부터 예수회는 델프트에 본부를 두었다. 그러나 페르메이르가
플랑드르 태피스트리 뒤에 있는 방을 묘사한 이 그림은 델프트에 적어도 3개는 있었던 가톨릭
비밀 성당을 연상시킨다. 신앙을 의인화한 여성의 곁에 있는 책은 성경 혹은 미사 경본이다. 그
녀의 발치에는 1618년 네덜란드 지구의가 놓여 있다. 그림의 다른 요소들과 함께 그녀는 체사
레 리파의 『이코놀로지아』*(도상학)에 등장하는 인물을 연상시킨다. 이 책은 1644년에 이탈리
아어에서 네덜란드어로 번역되었다.

고트프리 넬러 경, 〈성 아녜스로 꾸민 여성의 초상〉, 1705-1710, 캔버스에 유채,
78.7×66, 예일 브리티시 아트센터(뉴헤이븐)

독일 뤼벡 출신으로 영국에서 명성을 얻었던 고트프리 넬러 경은 루이 14세를 비
롯하여 여러 유럽 군주를 그렸다. 또한 찰스 2세를 비롯하여 다섯 명의 영국 군주
를 연달아 그렸다. 〈성 아녜스로 꾸민 여성의 초상Portrait of a Woman as St Agnes〉은
얄궂게도 위선적이다. 성녀는 겁탈당할 위기에서 벗어나 순결을 상징하는 수호성
인이 되었던 것이다. 『뉴 먼슬리 매거진 앤드 유니버설 레지스터』는 1814년 3월 호
에서 '넬러는 도덕적으로 문제가 많다'라고 적었다. 그는 성직자의 딸인 수재녀와
결혼하기 전에 '어느 퀘이커교도의 아내와 꿍꿍이가 있었다. 주변에서는 그가 그
녀의 남편에게서 그녀를 돈으로 샀다'고 했다. 넬러와 퀘이커교도의 아내와의 사
이에서 사생아인 딸이 태어났는데, 이 그림의 모델이었음이 거의 틀림없다. 다른
그림에서도 딸을 모델로 마리아 막달레나를 그렸다.

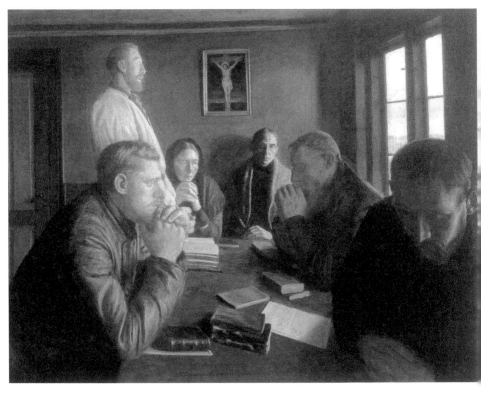

닐스 비예르, 〈기도회〉, 1897, 캔버스에 유채, 82×107, 아로스 쿤스트뮤지엄(오르후스)

닐스 비예르Niels Bjerre는 덴마크 램비 근처 농장에서 자랐고, 한때는 코펜하겐에서 공부했다.
그의 그림 〈기도회Prayer Meeting〉(위)처럼 19세기 내내 농촌 공동체는 종교적 열망을 강렬하게
표현했다. 화가는 새롭고 공격적인 이념을 의심한 것 같다. 근대적 회의를 적극적으로 받아들
이지 않았던 다른 여러 예술가처럼, 그는 '진실'을 표현하고자 노력했다. 따라서 (이 그림에서)
모임에 참가한 사람들과 예술가 자신에게 책은 여전히 중요했다.

20세기에 벌어진 전쟁의 참화는 사회적인 면에서나 종교적인 면에서나 균열을 일으켰다. 제1
차 세계대전 때 게오르크 숄츠Georg Scholz는 프랑스와 러시아를 오가며 전투를 치르고 돌아왔
다. 당시 그는 좌파적인 혁명 이념에 깊숙이 빠져 있었다. 하지만 그가 가족을 위해 한 농부에
게 먹을 것을 부탁했을 때 농부는 그를 두엄 더미 취급했다. 〈산업농Industrial Farmers〉(맞은편)에
등장하는 괴상한 인물들은 제1차 세계대전 중에 한몫을 잡았던 이들로, 지금 막 목사에게 음식
을 대접하려 한다. 하지만 창문으로 보이는 목사는 구운 칠면조로 이미 배를 채운 모습이다. 얄
궂게도, 1930년대에 집권한 나치는 숄츠를 퇴폐적인 예술가로 낙인찍었지만 정작 숄츠는 가톨
릭에 귀의했다.

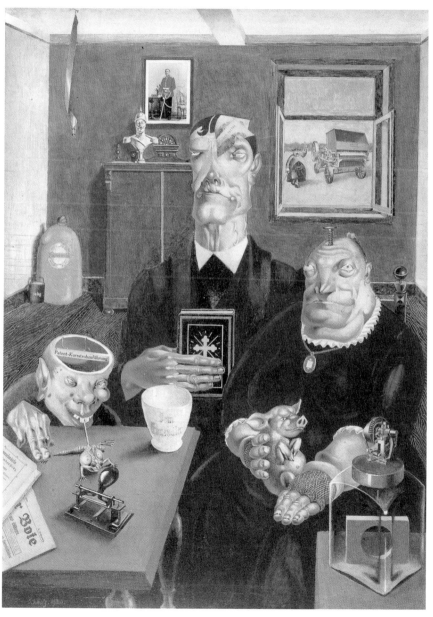

게오르크 숄츠, 〈산업농〉, 1920, 합판에 유채와 콜라주, 98×70, 폰 데어 호이트 미술관(부퍼탈)

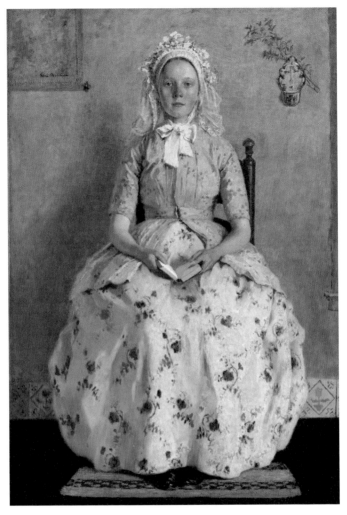

개리 멜처스, 〈영성체를 받을 소녀〉, 1900년경, 캔버스에 유채, 160.7×109.2, 디트로이트
미술관

버지니아 95번 주간 고속도로 어딘가에는 디트로이트 출신의 예술가 개리 멜처스
가 마지막으로 살았던 집을 가리키는 흐릿한 표지가 있다. 멜처스는 미국을 떠나
뒤셀도르프와 파리에서 공부했고, 네덜란드의 예술가 공동체에서 머물기도 했다.
이곳에는 또 다른 미국인 예술가 조지 히치콕(219쪽 참조)도 살고 있었다. 성찬식을
위해 교회에 가려는 소녀를 그린 〈영성체를 받을 소녀The Communicant〉에서 이쪽
을 뚫어져라 처다보는 사춘기 소녀의 시선이 뿜어내는 힘은 그녀가 지닌 책에서 나
온 걸까? 20세를 앞두고 니체가 했던 말과는 달리, 신은 아직 죽지 않았던 것 같다.

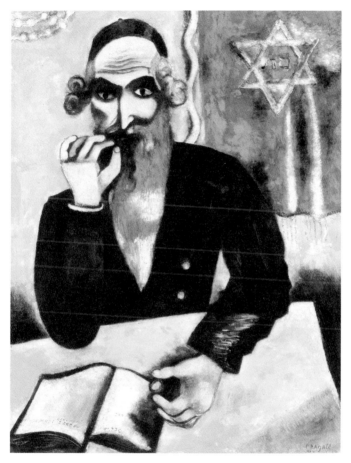

마르크 샤갈, 〈랍비Rabbi〉, 1923-1926, 캔버스에 유채, 116.7×89.2, 바젤 미술관

랍비가 책을 읽다 코담배를 피는 모습을 포착한 이 그림은 마르크 샤갈이 1912년
부터 1920년대 후반까지 그렸던 몇몇 버전 중 한 점이다. 다른 여러 미술사가들도
동의하는 대로, 로버트 휴즈는 샤갈에 대하여 '20세기의 전형적인 유대인 예술가'
라고 했다. 샤갈 자신은 '모든 인류의 꿈'에 대해 말했지만 히틀러 치하에서 샤갈
이 그린 랍비 그림은 1933년 6월에 열린《퇴폐 미술》전에서 조롱의 대상이 되었고
수레에 실려 거리에 내팽개쳐졌다. 피카소는 이 작품의 강렬한 색채에 대해 (마침
1954년에 앙리 마티스가 죽은 뒤였기에) 샤갈이야말로 색이 무엇인지 이해하는 유일
한 예술가라고 했다.

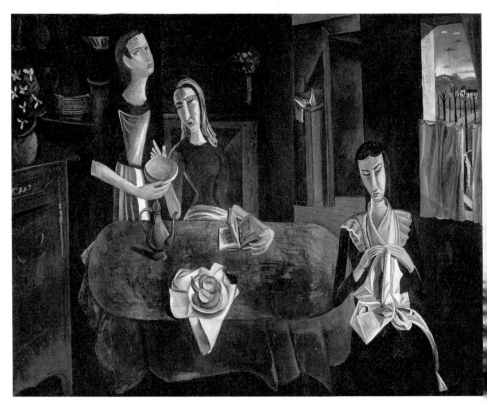

앙드레 드랭, 〈토요일〉, 1911-1913, 캔버스에 유채, 181×228, 무시킨 미술관(모스크바)

제1차 세계대전 동안 앙드레 드랭André Derain은 파리의 폴 기욤 갤러리에서 전시를 열었다. 이 전시를 관람한 시인이자 비평가 기욤 아폴리네르는 드랭이 종교에 깊이 빠져 있음을 알 수 있었다. 20세기 초에 새로운 조류를 형성했던 여러 예술가들은 오늘날의 혁신적인 예술가들과 달리 과거의 예술을 연구했다. 1905년 여름에 드랭과 앙리 마티스는 함께 작업했고, 뒷날 '야수주의'라고 불리게 될 유파를 만들었다. 같은 해 루브르 박물관은 15세기 아비뇽의 거장 앙게랑 콰르통Enguerrand Quarton의 그림을 구입했다. 드랭의 〈토요일Saturday〉은 콰르통의 〈빌뇌브 레 자비뇽의 피에타La Pietà de Villeneuve-lès-Avignon〉(1455)에서 영향을 받아서 '수태고지' 장면을 떠올리게 하는 구성을 보인다. 어느 가정에서 한 손은 그릇 위에 놓고서 축복의 기도를 올리고 있다. 다른 한 손은 성찬식에 사용할 책을 잡았다. 성주간*(부활 축일 전의 일주일)에 토요일은 그리스도의 죽음에 대한 가장 깊은 슬픔의 날이라는 의미를 지닌다. 종교와 예술과 책은 아직 분리되지 않았다.

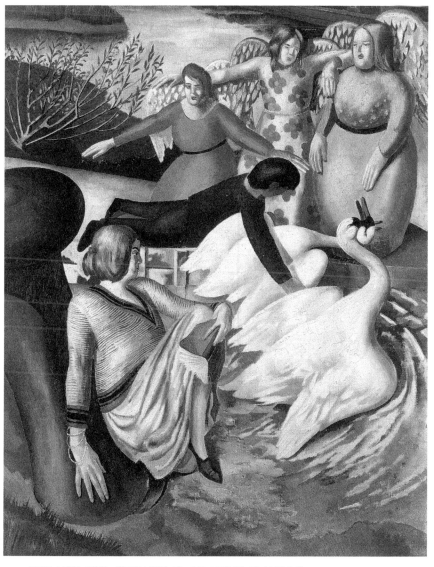

스탠리 스펜서, 〈싸우는 백조를 떼어 놓다〉, 1932-1933년경, 캔버스에 유채, 91.4×72.4,
리즈 뮤지엄 앤드 갤러리

예술가와 문인들이 작품에 자신들의 경험을 얼마나 활용하는가는 끊임없이 제기되는 질문이
다. 스탠리 스펜서의 대답은, 〈싸우는 백조를 떼어 놓다Separating Fighting Swans〉를 비롯하여 작
품들을 살펴보자면, 신성이 일상의 사건, 집착, 연민 등 사실상 모든 것에 깃들어 있음을 발견
하는 것이지 않을까? 책을 들고 앉아 무신경하게 싸우는 백조와 이들을 말리는 사람들을 관망
하고 있는 여성은 화가가 사랑했던 인물이다. 화가 자신이 싸우고 있는 백조 두 마리를 분리하
는 것, 비탈진 해변의 기억, 그가 천사를 그린 그림들(천사가 축복을 내리는 기이한 종교적 이미지)
속에 이 모든 것이 담겨 있다.

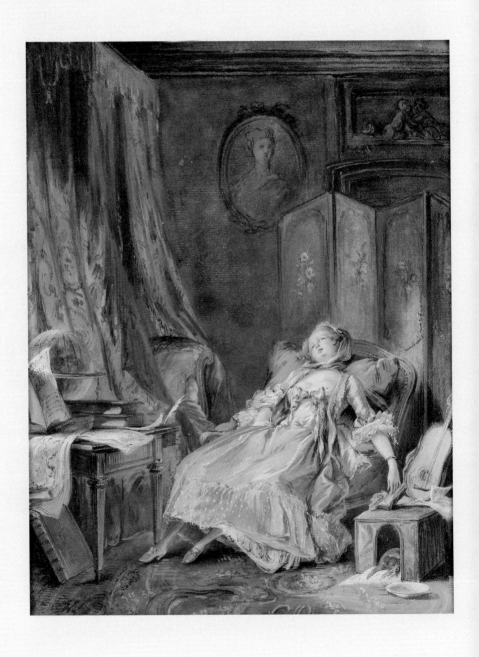

갤러리 2

'애서愛書'와
집

책 읽는 여성은
정말 위험할까

　　로버트 윌모트(1809-1863)의 저술『문학의 즐거움, 목적, 장점』은 1851년에 처음 출간된 뒤로 계속 큰 인기를 끌었다. 독일에서는 초판 출간 이후부터 7년 동안 5쇄를 찍었다. 이 책은 한때 '애서'라고도 불렸다. 마치 집에 있는 것 같은 편안함, 가족과의 달콤한 유대와 가정의 변함없는 즐거움의 원천이 되어 준다라는 것이 이유였다.[1] 예술가들은 책을 가정생활의 모든 면과 연관시켰고, 때로는 가족 간의 사적인 친밀함과 종종 가족 간의 유대감을 강조했다. 이런 점은 장 프랑수아 드 트루아가 그린 〈몰리에르를 읽는 사람들Reading Molière〉(1728년경)에 잘 표현되어 있다. 로코코 시대, 살롱에서 한 사람이 몰리에르의 작품을 낭독하고 그를 둘러싼 여섯

136쪽: 피에르 앙투안 보두앵, 〈독서〉, 1760년경, 구아슈, 29×23.5, 장식 미술 박물관(파리)

18세기의 여러 남성 작가들은 여성이 소설을 읽는 것은 위험하다고 경고했다. 여성의 두뇌가 '쉽게 영향을 받기' 때문이라는 것이었다. 드니 디드로는 피에르 앙투안 보두앵을 염두에 두고 타락한 예술가들에 대해 불평했다. 〈독서〉에 등장하는 지구의와 상당히 많은 책으로 짐작건대, 주인공은 교양 있는 숙녀로 보인다. 그녀는 지금 소설을 읽다가 몹시 흥분한 상태 같다. 그녀가 떨어뜨리고 있는 책은 에로틱한 유혹을 담은 크레비용의 책 중 하나일 것이다. 보두앵의 장인이자 화가였던 프랑수아 부셰는 조금은 덜 음란한 〈금발의 오달리스크 Odalisque blonde〉(1752)를 그렸다. 이 그림에서 책을 곁에 둔 여성은 루이 15세의 애첩 중 한 명인 오머피라고 여겨진다.

사람이 이를 들고 있다.**2**

오래전부터 사람들은 집에서 책을 읽었다. 13세기에 제작된 채색 사본 중에는 침대에서 책을 보는 수도사를 묘사한 것도 있다. 그러나 예술가들이 집 안에서 독서를 즐기는 독자들을 그들의 사회적 지위, 지식 또는 경건함의 상징으로부터 말 그대로 보다 '가정적인' 분위기로 옮겨 놓는 데는 오랜 시간이 걸렸다. 낸시 로슨은 노예 제도 폐지 전에 미국 남부에서 자유로운 신분이었던 몇 안 되는 흑인 중 한 사람이었다. 1843년에 W. M. 프라이어가 그린 초상화에서 그녀는 당시 유행하던 레이스가 돋보이는 점잖은 옷차림에 딱딱한 포즈를 취하고는 책을 들고 있다.**3**

늘 그렇듯이 변화는 모든 곳에서 동시에 일어나지는 않는다. 많은 그림이 계속하여 가정에서의 지위와 격식에 대해 이야기했고, 그림에 책이 등장하기는 했지만 그림 속의 인물들이 책을 즐겨 읽지는 않았다. 1764년에 작가 루이 카르몽텔(1717-1806)이 그린 쇤베르크 백작의 초상화에는 백작의 곁에 놓인 볼테르의 책이 보이지만**4** 이는 1850년대에 처음 출간된 문학지 『베스테르만 출판Westermann's Monatshefte』에 묘사될 (독일) 부르주아 가정의 모습과는 달랐다. 18세기에 프랑수아 부셰가 그린 가구도 독서에 맞지는 않았다. 부셰의 그림에서 안락의자에 기대어 책을 읽는 공작부인은 행복한 가정이 건네는 편안한 느낌을 주지 않는다.

19세기에 득세한 중산층은 가족의 가치를 중시했고, 가정을 묘사한 그림은 애틋한 감정을 다루게 되었다. 하지만 진정한 행복을 가져다주는 독서와 비교하여 그런 감정은 경멸적인 방식으로 다루어졌다.

그럼에도 불구하고 그림과 화가는 미묘한 방식으로, 이를테면 귀스타브 카이보트Gustave Caillebotte의 〈실내, 책을 읽는 여인Interior, Reading Woman〉(1880, 166-167쪽)에서 누가 봐도 행복해 보이는 가정에서 책을 보는 남편과 신문을 보는 부인 사이에 흐르는 불편한 기류를 직접적이고 상징적인

방식으로 묘사했던 것처럼 전달했다. 독서 모임이 성행하는 한편에서 필리베르-루이 드뷔쿠르의 애쿼틴트 동판화 〈방문Les Visites〉(1800)은 독서를 경박한 귀족 남성이 귀족 여성에게 구애하는 놀이로 묘사했다. 하지만 거기에는 감미로움이 있다.[5]

독서에 깊은 흥미를 보인 예술가들도 있었다. 특히 오노레 도미에는 어떻게 책에 대한 사랑이 모든 계급의 가정에, 즉 침대와 욕실, 주방, 거실이나 응접실에 스며들었는지를 보여 주는 다양한 이미지를 남겼다. 〈독서La Lecture〉(1905, 177쪽)에서 책 읽는 하녀를 묘사한 피에르 보나르는 가정을 그린 여러 그림들에서 책이 중요한 위치를 차지하고, 모든 가족 구성원들에게 변함없는 동반자가 되었음을 보여 주었다.[6]

나폴리 출신의 미국 예술가 니콜리노 칼뇨Nicolino Calyo가 그린 것으로 여겨지는 〈하이트 가족Haight family〉(1848년경)은 어머니의 무릎에 책이 놓여 있는 공식적인 가족 초상화다. 그런데 여기에는 그럴 듯한 무엇이 들어 있다. 그것은 미국의 렘브란트로 불린 이스트맨 존슨이 월가의 저명한 금융가 가족을 담은 그림에도 적용된다. 뉴욕의 파크 애비뉴 도서관(1870-1871)에 소장된 이 그림에서, 왼편의 소년과 오른편의 소녀는 책을 통해 자신들만의 세계에 빠져 있다.[7]

수많은 예술가의 작품 속에서 책은 재미, 우정, 가족 간의 유대만이 아니라 우리가 사는 곳에서 벌어지는 고립과 불화도 담아 왔다. 이는 우리 자신을 이해하는 데 도움을 준다.

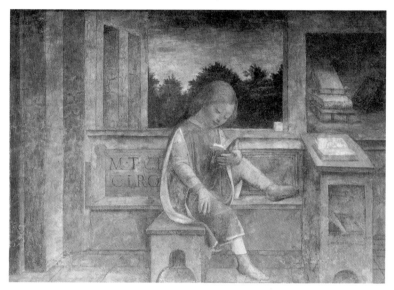

빈첸초 포파, 〈책을 읽는 어린 키케로The Young Cicero Reading〉, 1464년경, 프레스코, 101.6×143.7, 월레스 컬렉션(런던)

젊은 키케로가 책 읽는 모습을 담은 이 프레스코화는 15세기 후반 롬바르디아에서 가장 유명한 화가였던 빈첸초 포파가 그렸다. 그의 그림 중에서 종교적인 주제가 아닌 유일한 작품이다. 소년 뒤의 'M.T'라는 문구는 마르쿠스 툴리우스 키케로를 가리킨다. 키케로는 고대 로마의 인물이지만 그림의 의상과 인본주의 학자로서의 분위기에서 매우 르네상스적인 인물처럼 묘사되었다. 그가 읽는 책, 테이블 위에 펼쳐진 책, 오른편 감실에 있는 책들은 시대를 넘어 상징으로서의 의미를 전달하고 지식을 가리킨다. 그림이 운 좋게 살아남았기에 메시지는 오늘날까지 이어졌다. 밀라노 공작 프란체스코 스포르차가 밀라노에 있던 메디치 은행의 주인인 코시모 1세에게 주는 선물로 주문한 이 그림은 1863년에 또 다른 문화적 기념물인 라스칼라 극장을 짓기 위해 철거되었고, 1872년에 리처드 월레스 경이 매입했다.

프란시스코 데 수르바란, 〈나사렛의 집에 있는 그리스도와 성모〉, 1640년경,
캔버스에 유채, 165×218.2, 클리블랜드 미술관

종교개혁 이후에도 책이 가정의 아늑함을 연상시키는 존재가 되기까지는 꽤 오
랜 시간이 필요했다. 하지만 역설적이게도 스페인 대항종교개혁의 산물이 여기 있
다. 프란시스코 데 수르바란의 〈나사렛의 집에 있는 그리스도와 성모Christ and the
Virgin in the House of Nazareth〉는 가톨릭 측에서 대항종교개혁의 방향을 확정한 트리
엔트 공의회(1545–1563)의 칙령을 표현하기 위해 친숙한 가정의 모습을 끌어들였
다. 배경은 수수하지만 종교적 의미는 뚜렷하다. 백합과 장미를 통해 성모임을 알
수 있는 그림 속 여성은 아들의 죽음을 내다보고 눈물을 흘린다. 소년 그리스도는
가시관을 만들다 손가락을 찔렀다. 우리가 잘 알듯이 가시관을 쓰고 십자가에 달릴
운명이다. 책이 놓인 테이블은 제단을 집으로 옮긴 셈이다.

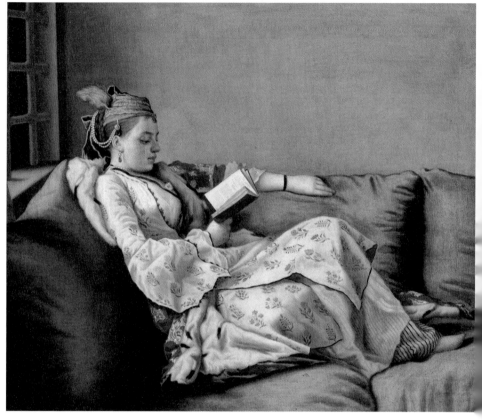

장 에티엔 리오타르, 〈소파에서 책을 읽는 여성Lady Reading on a Sofa〉, 1748-1752년경,
캔버스에 유채, 50×56, 우피치 미술관(피렌체)

그림 뒷면의 기록으로 말미암아 스위스 화가 장 에티엔 리오타르Jean-Étienne Liotard가 그린 이 그림의 모델을 루이 15세의 딸 마리(1732-1800)로 추정할 수 있다. 사실 부녀의 관계에는 부침이 있었다. 마리와 형제들은 아버지와 퐁파두르 부인의 관계를 훼방 놓으려고 했다. 마리는 결혼도 하지 못했고 불행한 노년을 보냈지만, 당시 유행하던 터키풍 의상을 입고 포즈를 취한 그림 속처럼 소녀 시절에는 아버지와 가까운 사이였다. 1730년대에 리오타르는 영국 귀족들과 함께 터키를 여행했고, 터키의 수도 콘스탄티노플*(현재의 이스탄불)에 매료되었다. 그는 수염을 기르고 터키식 의상을 입어 '터키인 화가'라고도 불리었다. 이를 본 동료 화가 조슈아 레이놀즈는 '돌팔이 의사 같은 분위기를 풍긴다'라고 비꼬았다.

피에트로 로타리, 〈책을 든 소녀〉, 1756-1762, 캔버스에 유채, 46×36,
암스테르담 국립미술관

양전한 척 교태를 부리고 매혹적이면서도 수줍어하는 젊은 여성이 책과 함께 있는
모습은 18세기 초상화의 흔한 주제였다. 이탈리아 베로나 출신의 화가 피에트로
로타리(1707-1762)는 1750년대에 빈에 갔을 때 장 에티엔 리오타르의 작품을 보고
영향을 받았다. 이후 로타리는 책과 함께 있는 소녀들을 많이 그렸다. 때로는 책 뒤
에서 입술만 드러내거나 친밀감을 자아내기 위해 책 위로 눈만 보이게 그리기도 했
다. 브론치노가 그린 〈책을 든 소녀Portrait of a Young Girl with a Book〉(156쪽) 이후 오
랜 세월이 지났다. 로타리는 드레스덴, 상트페테르부르크, 빈의 궁정에서 인기를
끌었다. 이에 대해 19세기 예술에 대해 쓴 교양 있는 여성들 중 한 명이었던 메리
파르콰르는 그것이 로타리 자신의 '절대적인 장점'이라기보다는 '다른 이들의 상대
적인 부족함' 때문이라고 했다.

오귀스트 베르나르 다제시, 《『엘로이즈와 아벨라르』를 읽는 여성Lady Reading the Letters of Héloïse and Abelard》, 1780년경, 캔버스에 유채, 81.3×64.8, 시카고 미술관

1771년에 J. D. T. 드 비앵빌은 『님포마니아. 자궁의 이상에 대한 논문』에서 독서가 여성에게 발작을 일으킬 수 있다고 썼다. 그러나 이 책에는 12세기의 애절한 사랑 이야기인 엘로이즈와 아벨라르의 이야기가 담겨 있지 않았다. 1780년경에 오귀스트 베르나르 다제시Auguste Bernard d'Agesci가 그린 그림의 주인공은 엘로이즈로, 아벨라르의 편지를 읽고 있다. 엘로이즈는 첫 편지에 이렇게 썼다. '저는 결혼보다 사랑을, 유대보다 자유를 원해요.' 테이블 위의 연애편지 옆에 놓인 책은 볼테르의 『사랑의 기술L'Art d'aimer』이다. 볼테르는 가명으로 몇몇 에로틱한 시를 세상에 내놓았는데, 이처럼 초기 소설가들은 황홀경에 빠져서는 스스로를 제어할 수 없게 된 여성을 즐겨 다루었다. 18세기에 여론을 주도했던 남성들은 (1764년 12월에 『브리티시 크리티컬 리뷰』에 실린 기사처럼) 여성이 가정에서 소설을 읽을 경우에는 아버지의 감독 아래 읽도록 권고했다.

안나 도로테아 테르부슈, 〈자화상Self-Portrait〉, 1776-1777년경, 캔버스에 유채,
151×115, 베를린 국립미술관

드니 디드로는 뒷날 자신이 '마담 테르부슈'라고 부른 여성과 격정적인 관계를 맺게 된다. 그는 사랑하는 여인을 지원하는 것도 모자라, 화가로 나선 그녀를 위해 기꺼이 자신의 상반신을 드러내고 포즈를 취하기도 했다. 이 때문에 사람들은 그들이 분명 동침했을 거라 생각했다. 여성의 이름은 안나 도로테아 테르부슈, 단안경을 낀 자신의 자화상을 그린 화가다. 사실 그녀는 여관 주인인 남편과 세 명의 다 큰 아이들을 남긴 채로 중년의 나이에 궁정 화가로 나섰다. 1765년 파리에서 그녀는 여성이 더 나은 일들을 할 수 있고, 남성뿐 아니라 여성도 얼마든지 위대한 예술가가 될 수 있음을 증명하고자 노력했다. 이 시도는 실패했지만, 그것은 위대한 실패였다.

리처드 브롬튼(추정), 〈풍속화Conversation Piece〉, 1770년대경, 캔버스에 유채, 91.3×73.7, 템플 뉴삼 하우스(리즈)

방에서 대화를 나누는 남녀를 담은 이 그림은 고상한 소유물들에 둘러싸여 고상한 태도를 보이는 '그룹 초상화'라는 장르의 전형을 보여 준다. 고상한 소유물들 중에서 책들과 벽난로 위에 놓인 고전적인 조각상이 단연 눈에 띈다. 보통 이와 같은 그림들은 예술가 자신의 삶과는 별 상관이 없다. 1808년에 예술가 에드워드 에드위즈는 '브롬튼의 허영심이 그를 계속해서 어리석은 방향으로 이끌었다'라며 혹평했다. 브롬튼의 출발은 좋았다. 노샘프턴 백작을 통해 웨일스 공작을 소개받았고, 마침내 예카테리나 대제의 궁정 화가가 되었다. 하지만 나중에는 채무자 감옥에 갇히는 신세로 전락한다.

피터르 폰테인, 〈타락한 여인〉, 1809, 캔버스에 유채, 226×140, 개인 소장

피터르 폰테인의 〈타락한 여인The Fallen Woman〉은 18세기의 여성에 대한 부도덕한 대우와 19세기의 (사적 면죄에 의한) 대중적 존경심 사이에 놓여 있다. 이 그림에서 펼쳐져 있는 책은 '로젠하임 요새의 전투와 유혈 정복'을 보여 준다. 아마도 오스트리아군이 호헨린덴 전투(1800)에서 프랑스군에게 패한 뒤 바이에른 로젠하임에서 다시금 프랑스군에게 패배한 사건, 혹은 로젠하임 장군이 이끌었던 나폴리 왕국의 군대가 프랑스군에게 참패했던 캄포 테네시 전투(1806)를 가리키는 것 같다. 그러나 그림에서의 유일한 싸움은 노란색 장미를 들고 있는 여성의 미덕을 둘러싸고 벌어진다. 장미의 꽃말은 '배신'이다.

앙투안 비르츠, 〈소설을 읽는 여인〉, 1853, 캔버스에 유채, 125×157, 벨기에 왕립 미술관
(브뤼셀)

감수성이 예민한 소녀들. 여성들은 소설 읽기에서 점점 더 많은 즐거움을 발견했
다. 반면에 화가의 남성적인 시선은 타락한 소설로 인한 에로틱한 위험을 묘사
하기에 급급했다. 앙투안 비르츠Antoine Wiertz는 〈소설을 읽는 여인The Reader of
Novels〉에서 주의 깊게 모델의 포즈를 묘사했다. 한 여성이 침대에 큰대자로 누워
다리를 살짝 벌리고 있다. 그녀의 몸은 (모델의 왼쪽에 놓인) 거울에 비친다. (관람객
의) 왼편에 보이는 정체 모를 인물은 커튼 뒤에서 그녀를 훔쳐보면서 그녀를 더욱
자극할 소설책을 내민다. 루벤스의 영향을 받은 멜로드라마 같은 그림이다. 화가
로서는 당연한 노릇이다. 1820년대 말에 그는 고향 벨기에를 떠나 파리에서 프랑
스 낭만주의 예술가들과 어울렸고, 특히 테오도르 제리코에게서 자극받아 루벤스
를 숭배했다.

로버트 브레이스웨이트 마르티노, 〈마지막 장〉, 1863, 캔버스에 유채,
71.5×31.7, 버밍엄 박물관 및 미술관

'해가 저물 무렵, 아름다운 소녀가 불 앞에 무릎을 꿇고 앉아서는 자신을 끌어들이는 감
동적인 이야기의 끝을 불빛으로 집어삼킬 듯이 읽고 있다.' 왕립 아카데미에 전시된 로
버트 브레이스웨이트 마르티노의 〈마지막 장〉에 대한 1863년 5월 27일자『더 타임스』
의 기사다. 19세기에 간통과 도주, 은밀하고 추잡한 열정으로 가득한 선정적인 소설은
일상의 마약과도 같았다. 메리 엘리자베스 브래든의『레이디 오들리의 비밀』(1862)과
(마르티노가 이 그림을 그린 해에 출간된) 속편『오로라 플로이드』가 전형적인 예다. 하지
만 앞서 10년간 윌리엄 홀먼 헌트에게서 그림을 배우고 작업실도 함께 썼던 마르티노는
앙투안 비르츠보다 가치 있는 것을 포착했다. 상징은 종교적이지만, 이 그림에는 불경
한 요소가 없다. 그림 속의 독자는 불가사의한 행복을 누리지만 위험에 중독되지는 않
는다. 그녀는 좋은 책은 큰 기쁨을 준다는 즐거운 진실을 보여 준다.

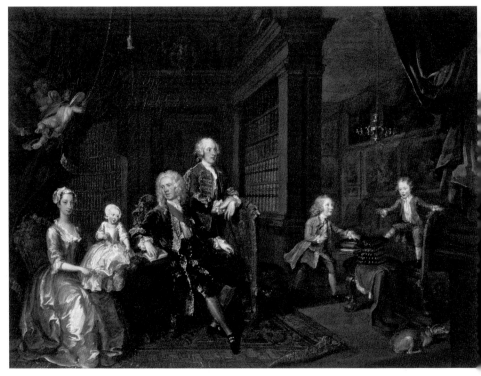

윌리엄 호가스, 〈콜몬들리 가문The Cholmondeley Family〉, 1732, 캔버스에 유채,
71×90.8, 개인 소장

윌리엄 호가스William Hogarth가 콜몬들리 가족을 그린 그림에 보이는 다양한 책
은 가정생활을 지탱하는 열쇠가 되어 준다. 하지만 속사정은 유쾌하지 않다. 그림
왼편에 있는 어머니의 머리 위로 아기 천사가 보이는 것은 그녀에 대한 추모의 의
미다. 영국의 초대 총리인 로버트 월폴 경의 딸인 레이디 메리로, 그림이 제작되기
1년 전에 프랑스 엑상프로방스에서 폐결핵으로 사망했다. 딸과 자작이자 콜몬들리
가문의 3대 백작인 남편 조지가 아내를 바라보는 눈길에는 성숙한 인격을 가진 이
의 진지함이 담겨 있다. 다가올 슬픔만이 아니라 서재의 책장에 담긴 지식의 깊이
도 함께 들어 있다. 두 사람의 자녀들인 소년들은 (나중에는 성실하게 공부하겠지만)
아직은 어린이의 순진함으로 오른편의 책 더미를 위협한다. 바닥에 앉은 개는 진실
을 알고 있는 듯 눈길을 피한다.

조제프 마르슬랭 콩베트, 〈가족의 초상Portrait of a Family〉, 1800–1801, 캔버스에 유채,
58×74, 낭시 미술관

19세기가 시작되면서 유럽은 잠시나마 혁명에서 벗어났다. 조제프 마르슬랭 콩베
트의 그림이 바로 그 시기를 포착했다. 아버지는 친절하지만 가부장적인 인물로 보
인다. 반면에 무척 자상한 어머니는 놀이를 하기도 하고 책을 읽으며 공부하는 아
이들을 기꺼이 도와준다. 유럽을 휩쓴 혁명의 풍파는 이들 가족과는 먼 이야기 같다.

154

무명의 독일 예술가, 〈가정의 모습〉, 1775-1780년경, 캔버스에 유채, 45.7×37.8, 메트로폴리탄 박물관(뉴욕)

윌리엄 비치 경, 〈아이들과 함께 있는 헤이워드 부부〉, 1789, 캔버스에 유채, 68.5×80.8

어머니는 아이들의 장난이 지나치지 않나 염려하지만 독서에 빠진 아버지는 아랑곳하지 않는다. 윌리엄 비치 경이 그린 〈아이들과 함께 있는 헤이워드 부부Mr and Mrs Hayward with Their Children〉(위) 이야기다. 돈을 벌기 위해 고향을 떠나 런던에 온 화가는 샬럿 왕비의 공식 초상화가가 되었고, 왕실의 다른 인물들도 그렸다. 1839년에 『젠틀맨스 매거진』에 실린 부고 기사 그대로 '유명인이 좋아하는 화가'였다. 죽은 다음부터는 급격하게 평판이 나빠졌으나 1865-1866년에 새뮤얼 레드그레이브가 출간한 영국 화가 목록을 담은 책에는 '존중할 만한 2위'라고 기록되었다.

계몽기의 유럽 가정에서 사람들은 어떻게 처신해야 했을까? 1770년대 후반에 제작된 〈가정의 모습Domestic Scene〉(맞은편)에서 아버지는 큰 소리로(그의 손짓으로 짐작하자면) 아내와 딸에게 책을 읽어 준다. 다른 방에서는 아들이 고전적인 흉상을 스케치하고 있다. 문 위쪽의 부조는 다른 시대의 책 읽어 주기라는 같은 광경을 보여 준다. 처신의 비결은 책을 가슴에 담아 드러내는 세련된 침착함과 점잖은 행동이다. 이름이 알려지지 않은 이 화가는 헤세카셀의 궁정 화가였던 요한 하인리히 티슈바인 1세(1722-1789)의 영향을 받은 것 같다.

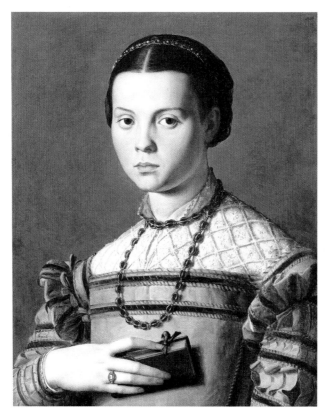

브론치노, 〈책을 든 소녀〉, 1545년경, 패널에 템페라, 58×46, 우피치 미술관(피렌체)

브론치노라는 이름으로 더 잘 알려진 매너리즘 화가 아뇰로는 메디치가 코시모 1세의 궁정 화가로 활동했다. 〈책을 든 소녀〉(위)는 무심해 보이는, 많은 이들이 '차갑다'라고도 했던, 내성적이고 섬세한 우아함을 보여 준다. 브론치노는 14세기 문인 페트라르카를 존경했다. 페트라르카가 연인 라우라에게 바친 소네트에서 영감을 받은 그는 1555-1561년경에 라우라의 초상을 그리기도 했다. 두 작품 모두 페트라르카가 자신의 짝사랑을 가리켜 말했던 '다가갈 수 없고 이룰 수도 없는 아름다움'을 주제로 삼았다.

두 세기가 지나면서 상황은 조금 달라졌다. 조지 롬니George Romney의 그림(맞은편)에서 소녀들은 아버지인 리처드 컴벌랜드가 쓴 희곡『유행하는 사랑』을 읽고 있다. 아마도 왼쪽의 언니는 희곡의 내용을 짐작하는 것 같다. 반면에 동생은 '유행'과 '사랑' 모두 아직은 실감하기 어려울 것이다.

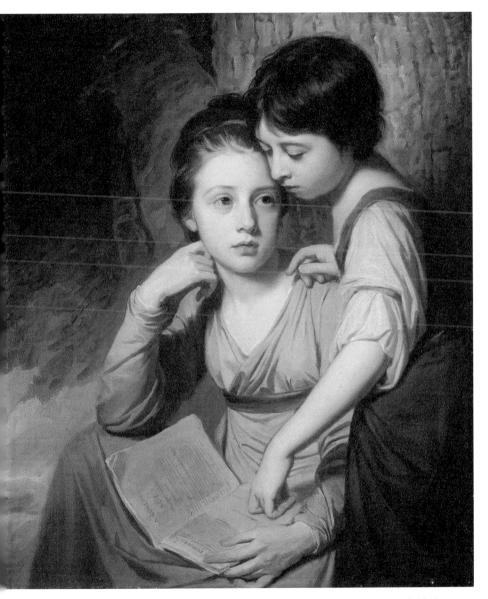

조지 롬니, 〈두 소녀의 초상Portrait of Two Girls〉, 1772-1773년경, 캔버스에 유채, 76×63.5, 보스턴 미술관

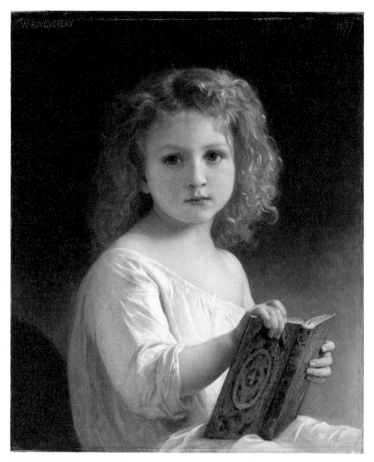

윌리암 아돌프 부그로, 〈이야기 책〉, 1877, 캔버스에 유채, 59.1×48.3,
로스앤젤레스 카운티 미술관

〈이야기책The Story Book〉을 그린 화가 윌리암 아돌프 부그로는 새로운 미술을 추구하는
세대로부터 크게 조롱받았다. 심지어는 '부그로풍'이라는 말까지 있었는데, 인상주의 화
가들이 보기에 부그로는 겉만 번드르르하고 인위적이고 가식적이었다. 특히 고갱은 남
부 프랑스 아를의 창관에 걸려 있던 부그로의 그림을 보고는 마침내 그의 그림이 딱 맞는
자리를 찾았다며 비웃었다. 하지만 이 그림에는 슬픈 가족사가 담겨 있다. 1866년에 화
가는 고작 다섯 살이 된 딸을 잃었다. 그리고 1875년에는 아들을 잃었다. 또 이 그림을 그
린 해에는 아내와 어린 아들이 세상을 떠났다.

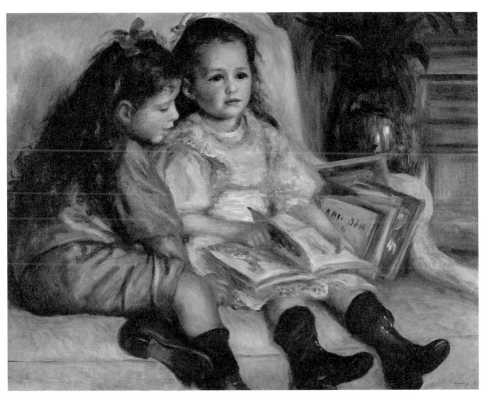

피에르 오귀스트 르누아르, 〈마르샬 카이보트의 아이들The Children of Martial Caillebotte〉, 1895, 캔버스에 유채, 65×82, 개인 소장

귀스타브 카이보트는 르누아르의 도움으로 1876년에 열린 제2회 인상주의 전시에 참가할 수 있었다. 1894년에 귀스타브가 죽었을 때 그의 유언장을 집행한 이도 르누아르였다. 게다가 르누아르는 귀스타브의 동생 마르샬과 손잡고 프랑스 정부가 카이보트 컬렉션을 받아들이게 하는 협상에서 인상주의 미술에 적대적이었던 아카데미 진영에 맞섰다. 이 그림은 1895년에 르누아르가 그린 마르샬의 아이들이다. 여자아이처럼 꾸미고 있지만 왼편의 아이는 소년이다. 오빠가 자신이 펼친 책이나 다른 책을 읽지 못하게 하려고 옆으로 밀치는 소녀의 모습은 태곳적부터 이어져 내려온 남녀의 다툼을 반영한다.

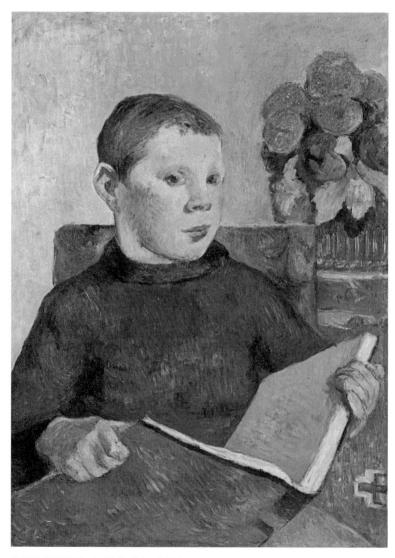

폴 고갱, 〈클로비스〉, 1886년경, 캔버스에 유채, 56.6×40.8, 개인 소장

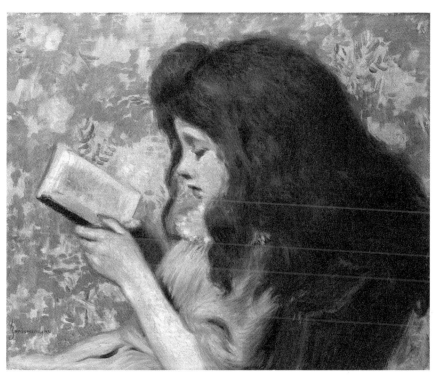

페데리코 잔도메네기, 〈책을 읽는 소녀〉, 1880년대, 캔버스에 유채, 38.8×46.3

페데리코 잔도메네기Federico Zandomeneghi의 〈책을 읽는 소녀Young Girl Reading〉(위)는 독서를 통해 감성과 지성이 향상된다는 생각을 보여 주는 또 다른 예다. 베네치아에서 태어난 화가는 당시 일반적인 이탈리아 예술가들과 달리 인상주의에 경도되어 1874년에 파리로 갔고, 그곳에서 드가, 르누아르와 친해졌다.

고갱이 예술을 위해 가족을 희생시켰다고 말한 것은 사실이다. 하지만 아들 클로비스를 담은 〈클로비스Clovis〉(맞은편)를 그렸을 무렵 화가는 '아무것도 바라지 않고, 심지어 놀지도 않고 조용히 잠자리에 드는 아들'을 '영웅'이라고 부르며 애정을 드러냈다.

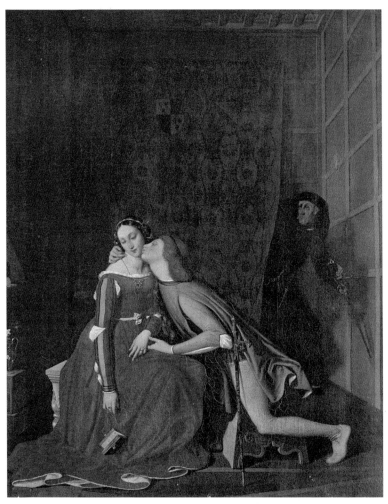

장 오귀스트 도미니크 앵그르, 〈파올로와 프란체스카Paolo and Francesca〉, 1819,
캔버스에 유채, 47.9×39, 낭시 미술관

단테의 『신곡』「지옥」편이 프랑스어로 새롭게 번역된 뒤에, 앵그르는 단테가 언
급한 파올로와 프란체스카의 이야기를 적어도 일곱 차례 그렸다(여기 실린 작품은
1819년에 그렸다). 단테이 게이브리얼 로세티와 에른스트 클림트*(구스타프 클림트의
아버지) 등도 이들 두 남녀의 이야기에 매료되었다. 이 이야기에서 책은 비극의 결
정적인 계기가 되었다. '그 책을 읽다가 우리는 몇 번이고 눈을 마주쳤습니다.' 라
벤나 명문가의 딸 프란체스카는 자신보다 훨씬 나이가 많은 조반니와 강제로 결혼
했다. 그녀는 랜슬롯과 기네비어의 이야기를 함께 읽다가 시동생인 파올로와 사랑
에 빠졌고, 이를 알아차리고 분노한 조반니가 두 사람을 칼로 찔러 죽이고 말았다.

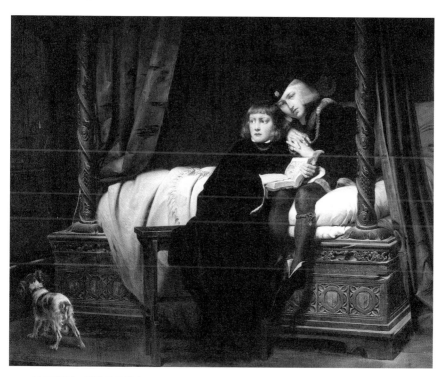

폴 들라로슈, 〈런던 탑의 왕자들〉, 1831, 캔버스에 유채, 181×215, 루브르 박물관(파리)

19세기에 인기를 끌었던 역사화에서 책은 종종 극적인 상황에서 중요한 역할을 했다. 프랑스에서는 1830년 7월 혁명의 결과로 루이 필리프가 국왕으로 즉위했고, 폴 들라로슈가 다음 해에 살롱에 출품한 〈런던 탑의 왕자들The Princes in the Tower〉이 호평을 받았다. 그림을 보자. 오른쪽에 젊은 잉글랜드 국왕 에드워드 5세가 동생 리처드와 함께 있다. 사실 이들은 곧 살해될 운명이다. 물론 신성한 권력을 부여받은 국왕을 살해한다는 것은 아주 끔찍한 범죄였다. 이들이 지닌 책은 삽화가 들어간 기도서다. 책의 왼쪽 페이지에 '수태고지'의 장면이 보인다. 셰익스피어가 『리처드 3세』라는 제목의 연극으로 만든 뒤, 대중적으로도 유명해진 형제의 운명은 프랑스 루이 17세와 흡사하다. 루이 16세의 아들이었던 루이 17세는 국왕 자리에 오르지 못한 채 1795년 파리의 탕플 감옥에서 어린 나이로 죽는다. 안 플로르 미예는 루이 17세의 어머니인 마리 앙투아네트가 단두대에서 처형될 날을 기다리는 모습을 그렸는데, 여기서 왕비는 기도서가 아니라 스코틀랜드의 여왕 메리의 삶을 다룬 책을 들고 있다. 메리 또한 목이 잘려 처형되었다.

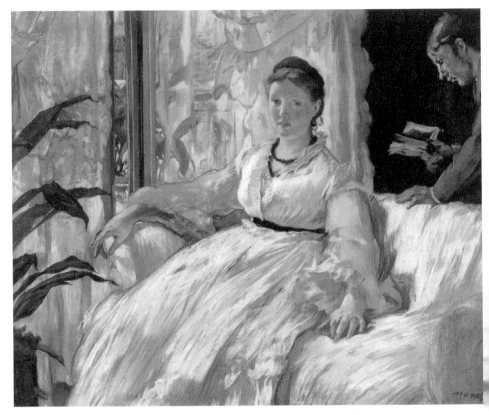

에두아르 마네, 〈독서Reading〉, 1868, 캔버스에 유채, 60.5×73.5, 오르세 미술관(파리)

마네의 그림에서 네덜란드 출신의 피아니스트 쉬잔, 즉 마담 마네는 책을 읽어 주는 아들 레옹의 목소리를 듣는 중이다. 그런데 어째서 이리 무심할까? 마네 집안의 내력만큼이나 불가사의하다. 마네의 아버지는 판사였는데, 마네와 동생 외젠에게 쉬잔을 피아노 교사로 소개했다. 이때 쉬잔은 열아홉, 마네는 열일곱 살이었다. 레옹은 1852년에 태어났는데, 사실 레옹이 마네의 아들인지 아니면 마네의 아버지의 아들인지는 미스터리다. 어쨌든 레옹은 마네의 그림에 가장 많이 등장하는 남성 모델이다. 쉬잔과 마네는 1863년에 결혼했다.

알프레드 스테방스, 〈근시〉, 1903, 캔버스에 유채, 41×33

2세기에 그리스 의사 갈레노스가 '근시'라는 말을 가장 먼저 사용했다고 알려져 있다. 19세기 초에 영국군 사령관은 자신의 장교들이 읽기에 서툰 것이 근시 때문이라고 여겼는데, 이는 당시에 널리 퍼져 있던 인식 때문이었다. 19세기 후반에 독서가 확산되면서 특히 교육에서 근시를 중요한 문제로 여겼다. 이 때문에 독일에서는 교과서의 활자 크기마저 규제했다. 〈근시La Myope〉를 그린 브뤼셀 출신의 화가 알프레드 스테방스Alfred Stenvens는 일찍부터 마네, 드가, 보들레르 등과 함께 파리의 카페 게르부아의 단골이었다. 그의 결혼식 들러리는 들라크루아가 섰다. 스테방스는 당대의 취향에 맞는 우아한 여성들을 그려, 19세기 후반에는 꽤나 좋은 평판을 얻었다. 이 그림은 렌즈를 이용하여 시력의 결함을 보완하는 방식이 아직 널리 받아들여지지 않았음을 보여 준다.

귀스타브 카이보트, 〈실내, 책을 읽는 여인〉, 1880,
캔버스에 유채, 65×81, 개인 소장

귀스타브 카이보트의 〈실내, 책을 읽는 여인〉은
비평가들로부터 호평을 받았다. 비평가 앙리
트리아농은 소파에 누워 있는 남성이 사람이
아니라 장난감 인형이라고 생각했다. 폴 드 샤
리는 화가가 난쟁이와 거인을 그린 것이라 생
각했다. 반면에 폴 만츠는 그림 속의 남녀가 궁
극적인 관능. 즉 육체의 분리를 보여 준다고 썼
다. 그림을 그리던 당시에 동생과 살던 귀스타
브에게는 별다른 애인이 없었던 것으로 알려졌
다. 그러나 연구자들은 『르 샤리바리』 혹은 『레
벤망』을 읽고 있는 그림 속 여성이 화가보다 나
이가 적고, 계급도 아래였던 애인 샤를로트라
고 추측했다. 르누아르가 1883년에, 그리고 카
이보트가 1884년에 저마다 샤를로트를 그렸다.

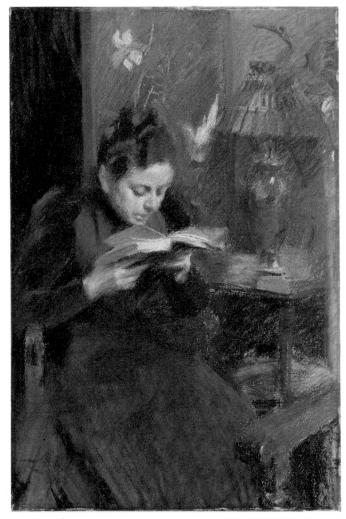

안데르스 소른, 〈예술가의 아내The Artist's Wife〉, 1889, 파스텔, 50×33,
스웨덴 국립박물관(스톡홀름)

1880년대 초에 엠마 람은 화가 안데르스 소른Anders Zorn에게 자신의 어머니에게
보낼 그녀의 초상화를 주문했다. 그것이 엠마와 안데르스의 첫 만남이었다. 부유
한 유대인 상인 집안 출신 소녀와 농촌 출신 예술가는 훗날 결혼에 이르렀지만 안
타깝게도 결혼 생활은 평탄하지 않았다.

알베르 바르톨로메, 〈책을 읽는 예술가의 아내The Artist's Wife Reading〉, 1883,
파스텔과 목탄, 50.5×61.3, 메트로폴리탄 박물관(뉴욕)

책과 위대한 사랑. 프랑스 플뢰리 후작의 딸인 페리는 다독가였다. 게다가 매력적
이고 세련된 여성이었으나 건강이 좋지 않았다. 화가 자크-에밀 블랑슈는 그녀와
보냈던 저녁 시간에 대해, 그날의 책과 음악에 대한 화려한 토론은 모임에 참석했
던 지식인들과 보헤미안 예술가 모두를 즐겁게 만들었다고 회상했다. 이 그림은
1883년에 페리의 남편 알베르가 파스텔과 목탄으로 완성했다. 4년 뒤 페리가 사망
하자 알베르의 친구였던 에드가 드가는 알베르가 조각가로 전향하도록 도왔다. 조
각가로서 알베르의 첫 번째 작품은 오래된 공동묘지에 있는 페리의 무덤을 위해 만
든 기념비였다.

170

필립 윌슨 스티어, 〈윌리엄스 부인과 그녀의 두 딸Mrs Cyprian Williams and her Two Little
Girls〉, 1891, 캔버스에 유채, 76.2×102.2, 테이트(런던)

필립 윌슨 스티어Philip Wilson Steer는 윌리엄스 부인과 그녀의 두 딸이 책을 읽고 있
는 모습을 그림으로 그렸다. 스티어와 윌리엄스 부인. 그리고 그림을 주문한 프란
시스 제임스는 영국 왕립 아카데미의 대안으로 새롭게 설립된 뉴잉글랜드 아트 클
럽의 구성원이었다. (맞은편 그림을 그린) 제임스 저버사 섀넌James Jebusa Shannon도
참여했다.

제임스 저버사 섀넌, 〈정글 이야기〉, 1895, 캔버스에 유채, 87×113.7, 메트로폴리탄 박물관
(뉴욕)

키플링의 소설 『정글 북』이 출간된 다음 해인 1895년에 제임스 저버사 섀넌은 〈정
글 이야기Jungle Tales〉를 그렸다. 섀넌은 미국 출신으로 1880년대에 런던으로 이주
했다. 이 그림에서 등을 돌리고 있는 여성은 그의 아내로 딸에게 책을 읽어 주고 있
다. 딸 키티(옆모습을 보이고 있는 소녀)와 그녀의 친구는 먼 나라의 모험 이야기에
빠져든다.

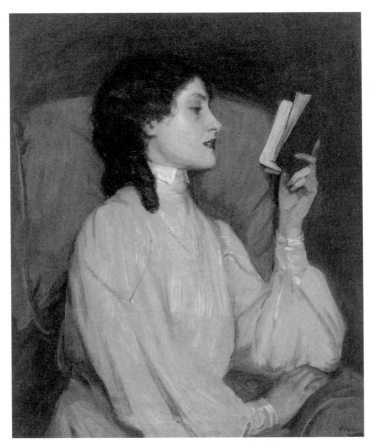

존 래버리 경, 〈붉은 책〉, 1902년경, 캔버스에 유채, 76.3×63.5, 개인 소장

존 래버리 경Sir John Lavery은 1901년 베를린에서 열여섯 살 소녀 메리를 만났다. 그는 소녀의 모습을 여러 점 그렸다. 〈붉은 책The Red Book〉에 표현되어 있는 현대화된 미의 응축은 커다란 반향을 불러일으켰다. 영국 작가 아널드 베넷에 따르자면, 3개월 동안 메리는 적어도 다섯 차례나 모델이 되어 달라는 제안을 받았다고 한다.

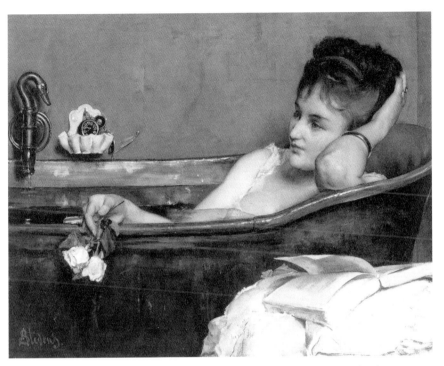

알프레드 스테방스, 〈목욕〉, 1873-1874, 캔버스에 유채, 73.5×92.8, 오르세 미술관(파리)

19세기 말에 그려진 알프레드 스테방스의 〈목욕Le Bain〉은 책 읽기 가장 좋은 장소가 욕실임을 보여 주는 그림이다. 왜냐하면 욕실은 머릿속에 상상을 불러일으키는 소설을 읽으면서, 삶과 사랑에 대한 영감을 얻을 수 있는 공간이기 때문이다. 소설이 허구인 것처럼, 파리의 세련된 취향을 능숙하게 다룬 이 그림 역시 실제 사건과는 무관하다.

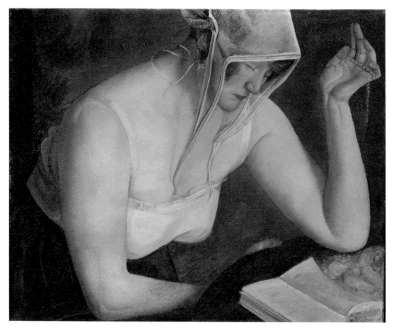

위: 보리스 그리고리예프, 〈책 읽는 여인〉, 1922년경, 캔버스에 유채, 54×65.1, 메트로폴리탄 박물관(뉴욕)

맞은편: 작자 미상, 〈실내, 책과 함께 있는 가정부와 남성〉, 18세기 후반, 캔버스에 유채, 46×38, 해리스 뮤지엄 앤드 아트 갤러리(프레스턴)

1917년의 혁명 이전에 러시아에는 유명한 보헤미안 예술과 문학이 존재했다. 보리스 그리고리예프는 자유가 허락되었던 당시에 소설을 출판했으나 혁명 뒤에는 망명자로서 이곳저곳을 방랑했다. 〈책 읽는 여인Woman Reading〉(위)은 1920년대에 보리스가 만들었던 석판화 속 여성의 이미지와 함께 가정의 즐거움에는 냉담한 지극히 러시아적인 시각을 드러낸다. 한때 명망 높았던 프랑스 소설가 클로드 파레르는 그에 대해 다음과 같이 말했다. '야만적이지만 천재적이다.'

짓궂은 침입자가 하녀를 희롱하는 것일까? 하녀로 보이는 여성의 고통스러운 모습과 엉망이 된 차림새, 그리고 (성적인 행위가 벌어졌음을 암시하는) 벗겨진 신발까지. 주인 아들이 책을 들고 있는 것으로 보아 학교를 가는 참에 저지른 짓임을 암시하며 분별 있는 행동을 요구하는 내용인 것 같다. 작품 뒷면에 장 바티스트 그뢰즈Jean-Baptiste Greuze(1725-1805)의 작품이라고 되어 있다. 스타일이나 주제 면에서 어느 정도 설득력이 있다. 어쩌면 〈실내, 책과 함께 있는 가정부와 남성Interior, Chambermaid and Man with Books〉(맞은편)은 그뢰즈나 에티엔 오브리Étienne Aubry(1746-1781)의 추종자가 그린 것일 수도 있다. 혹은 이런 종류의 그림을 모방한 다른 영국 화가의 그림일 수도 있다.

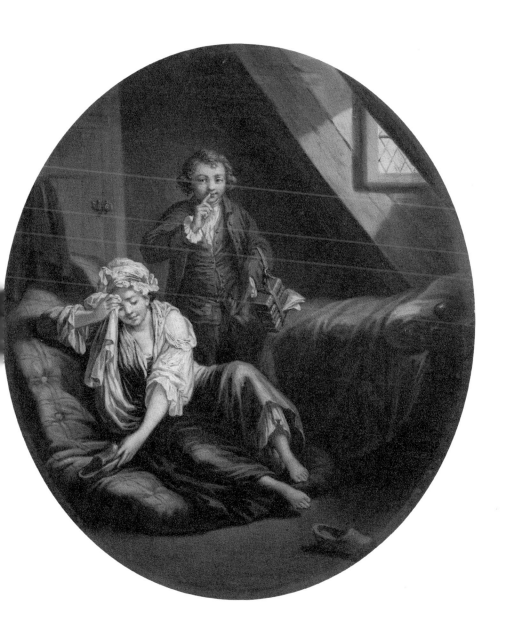

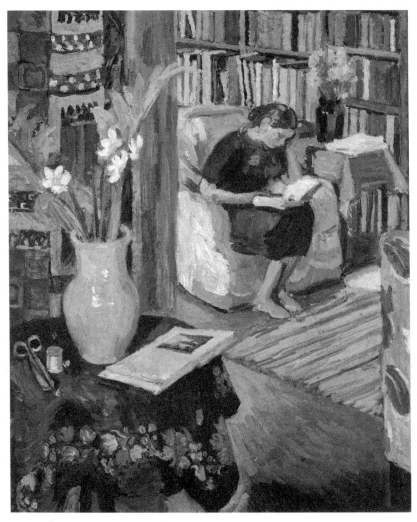

버네사 벨, 〈예술가의 딸이 있는 실내〉, 1935-1936년경, 캔버스에 유채, 73.7×61, 찰스톤 트러스트 재단

그림은 책보다 이야기를 잘 전할까? 버네사 벨이 〈예술가의 딸이 있는 실내Interior with Artist's Daughter〉를 그린 무렵에 화가의 여동생 버지니아 울프는 화가 월터 시커트Walter Sickert에게 경의를 표하면서, 전기 작가가 '그 가련한 결함' 때문에 '실수했다'라고 썼다. 그녀의 말이 옳았다. 당시에는 아무도 시커트가 그린 그림과 같은 방식으로 삶에 대해 쓰려고 하지 않았다. 그러나 벨의 그림에서 우리는 독서에 빠진 소녀 안젤리카가 클라이브 벨*(화가의 남편)이 아닌 던컨 그랜트의 아이라고는 생각할 수 없다. 그랜트는 자신의 동성 연인 데이비드 가넷과 함께 이스트 서섹스에 있었던 벨의 집으로 들어와 살았다. 가넷은 안젤리카의 출생을 지켜봤고, 나중에 안젤리카와 결혼한다. 버지니아 울프가 '고통으로 가득한 침묵의 왕국'이라고 불렀던 벨의 집은 수수께끼 같고 흥미로운 공간이었다.

피에르 보나르, 〈독서〉, 1905, 캔버스에 유채, 52×62.4, 개인 소장

조용한 시간에 독서는 안성맞춤이다. 책이 대중화되면서 하인들도 더 많이 글을 읽게 되었다. 하지만 〈독서〉를 그린 피에르 보나르만큼 이와 같은 가정의 사생활을 잘 포착한 사람은 없다. 보나르는 자신이 접촉한 사람들과 주변 환경에서 주제를 취했다. 그는 스케치와 습작을 거듭했다. 그의 탁월한 기법은 사적인 영역을 다루면서도 관객으로 하여금 보편적인 주제를 보는 것처럼 느끼게 만든다.

찰스 소어웨인, 〈독신자의 몽상Reveries of a Bachelor〉, 1855–1870, 캔버스에 유채,
31×45, 셸번 박물관

'한 남성이 자신을 끌어들이고, 돌이킬 수 없고, 가차 없는 결혼이라는 죽음을 맞이
하여 모험의 두려움에 떨지 않고서도 독신자로서의 존엄성과 독립성과 안락을 걸
수 있을까?' 1850년에 도널드 그랜트 미첼이 '익 마블Ik Marvel'이라는 필명으로 출
간한 『독신자의 몽상』(혹은 마음의 책)은 베스트셀러가 되었다. 이 그림을 그린 찰스
소어웨인이 미첼에게 한 답은 긍정적이었다. 소어웨인은 1860년에 고향 볼티모어
를 떠나 유럽으로 가서, 열아홉 살의 프랑스 소녀와 결혼했다.

윌리엄 맥그리거 팩스턴, 〈가정부〉, 1910, 캔버스에 유채, 76.5×64, 워싱턴 국립미술관

볼티모어 출신 화가 윌리엄 맥그리거 팩스턴은 고향을 떠나 보스턴에 정착했다. 그는 미국 대통령 그로버 클리블랜드와 캘빈 쿨리지의 초상화를 그렸으며, 헨리 제임스의 『미국인The American』(1877)의 주인공 크리스토퍼 뉴먼의 '상업 세계에 가장 뛰어난 글'과 같은, 아름답고 차분하고 세련된 여성들을 즐겨 그렸다. 그가 생각한 아내로 적합한 특성이 〈가정부The House Maid〉에도 나타나 있다. 그림에 등장하는 중국을 비롯한 동아시아의 수집품도 세련된 품격을 보여 준다.

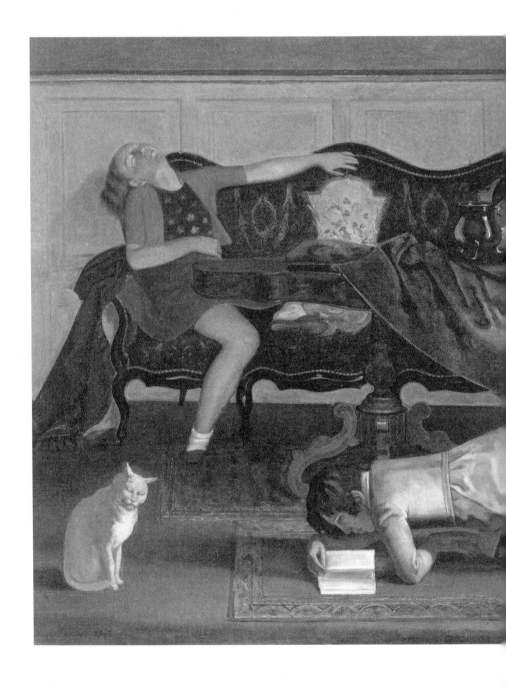

발튀스, 〈거실〉, 1942, 캔버스에 유채,
114.8×146.9, 뉴욕 현대 미술관

1940년에 독일이 프랑스를 침공했을 때, 폴란드 출신 프랑스 예술가 발튀스Balthus는 프랑스 엑스레뱅 근처 농장에 살고 있었다. 〈거실The Living Room〉은 그가 이곳에서 그렸던 두 점의 중요 작품 중 하나로, 모델은 모두 이곳 농부의 딸인 조제트다. 큐레이터 사빈 르발에 따르면, 발튀스는 그림을 위해 조제트를 바닥에 무릎 꿇게 했다. 화가는 앞서 그린 〈어린 테레즈 블랑샤르Thérèse Blanchard in The Children〉(1937)에서도 모델에게 이와 같은 포즈를 취하게 했다. 이 그림의 조제트가 책을 들여다보는 강렬한 모습은, 그녀가 나중에 고백한 '나는 책을 좋아하지 않아요'라는 말과 어긋난다. 어쨌거나 어린 조제트에게 이런 포즈는 몹시 힘들었고, 휴식 시간에 소녀는 소파에서 잠들곤 했다.

앙리 마티스, 〈탁자에 책을 놓고 읽는 여인〉, 1921, 캔버스에 유채, 55.5×46.5, 베른 미술관

앙리 마티스가 스물다섯이라는 젊은 나이에 제작한 〈책을 읽는 여인Woman Reading〉부터 〈정원에서 책을 읽는 여인Woman Reading in a Garden〉(1902-1903)과 1921년에 그린 〈탁자에 책을 놓고 읽는 여인The Reader at the Guéridon〉(위)까지 살펴보건대, 그는 책에 대해 진지했던 것 같다. 마티스 자신은 고전적인 교육을 받은 다독가였다. 또한 자신의 작품을 담은 책을 열 권 이상 출간했는데, 도판만이 아니라 텍스트도 충실한 책들이었다.

러시아 출신 예술가 프로스카 문스터는 이 그림(맞은편)을 그린 크리스토퍼 우드Christopher Wood와 연인 사이였다. 발레뤼스*(러시아의 전설적인 발레단)를 만든 세르게이 디아길레프의 비서로도 일했던 극작가 보리스 코치노는 그녀에 대하여 피에로 델라 프란체스카*(중세 후기의 화가)의 그림 속 인물과 같은 고요한 아름다움을 지녔다고 했다. 테이블에는 에밀 루트비히가 쓴 나폴레옹 전기가 있다. 어머니에게 지금까지 존재했던 모든 예술가들을 통틀어 가장 위대한 예술가가 되겠다고 선언했던 우드에게는 적당한 모델이었다. 우드는 루트비히와 가졌던 인터뷰에서 '마르크스주의는 결코 영웅의 역할을 부정하지 않았다'라고 했다. 그러나 스탈린과 달리 우드는 스물아홉의 나이에 자살로 생을 마감했다.

크리스토퍼 우드, 〈손톱 손질The Manicure〉, 1929, 캔버스에 유채, 152.4×101.6, 브래드퍼드 뮤지엄 앤드
갤러리

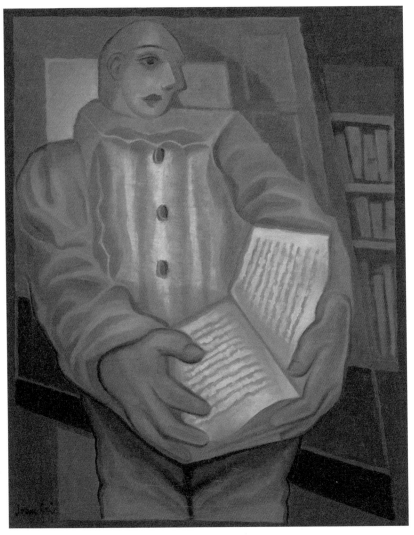

후안 그리스, 〈책을 읽는 피에로〉, 1924, 캔버스에 유채, 65.5×50.8, 테이트(런던)

콤메디아델라르테commedia dell'arte*(이탈리아 즉흥극)의 알록달록한 옷을 입은 광대는 지금 무엇을 읽는 중일까? 화가 후안 그리스는 〈책을 읽는 피에로Le Pierrot au livre〉를 그린 것과 거의 같은 시기인 1924년에 초연된 세르게이 디아길레프의 발레뤼스의 의상과 무대를 디자인했다. 그리스의 작품을 취급했던 화상 칸바일러는 그가 '엄청난 독서가'라며 그리스가 바로크 시대의 스페인 시인 루이스 데 공고라, (당대의 스페인 작가) 바예 잉클란, 니카라과의 시인 루벤 다리오의 시에 빠져 있었다고 했다. 그리스는 말라르메를 숭배했으나 크게 유명하지 않거나 인기 작가들까지 섭렵했고 숭배했다. 하지만 현대 생활의 철학적 의제에 대한 칸트의 주의 깊고 탁월한 요약본을 읽는 것 말고는 다른 도움을 찾지 못한 채로, 자신이 그린 피에로처럼 우울하게 죽었다.

로베르 들로네, 〈책을 읽는 알몸의 여인〉, 1915, 캔버스에 유채, 86.2×72.4, 빅토리아
국립미술관(멜버른)

1915년 여름에 로베르 들로네와 그의 아내 소냐는 옛 스페인의 거장들을 연구하기
위해 마드리드로 향했다. 그곳에서 루벤스가 1635년에 그린 〈디아나와 칼리스토
Diana and Callisto〉를 보게 되는데, 이 그림의 영향이 로베르가 침실에 있는 소냐를
그린 〈책을 읽는 알몸의 여인Nude Woman Reading〉에 반영되어 있다. 이후 로베르는
5년 동안 같은 주제를 몇 차례 더 그렸다. 그리고 그림을 그릴수록 구체적인 형상
에서 멀어졌다. 그는 현실을 있는 그대로 묘사하기보다는 색과 둥그런 형태를 부각
시키는 데 관심이 많았다. 하지만 자신만의 사적인 공간에서 나체로 편안하게 책을
읽는 즐거움은 오랫동안 여성과 남성 모두가 즐겼던 분명한 현실이었다.

로제 드 라 프레네, 〈결혼 생활〉, 1912,
캔버스에 유채, 98.9×118.7,
미니애아폴리스 미술관(미네소타)

제1차 세계대전이 발발하기 직전인 1913년
에 로제 드 라 프레네는 파리 교외의 도시 퓌토
에서 시인, 비평가, 예술가들을 만났다. 이것
이 전쟁 이전의 가장 중요한 입체주의 전시였
던《살롱 드 라 섹숑 도르Salon de la Section d'Or》
의 시작이었다. 로제는 프랑스 육군 장교의 아
들이자 귀족 가문 출신이었다. 그가 그린 〈결혼
생활Married Life〉에는 결혼에 대한 여성의 관점
은 거의 드러나지 않지만, 그림 속의 책들은 매
우 현대적인 이미지 속에서 인간적인 분위기를
풍긴다.

위: 페르낭 레제, 〈독서〉, 1924, 캔버스에 유채, 113.5×146, 파리 국립 현대 미술관
맞은편: 파블로 피카소, 〈책과 함께 있는 여성〉, 1932, 캔버스에 유채, 130.5×97.8,
노턴 사이먼 미술관(패서디나)

프랑스가 제1차 세계대전의 참화에서 회복하려던 시절, 페르낭 레제는 현대의 기
술에 대한 긍정적인 태도를 내보이며 개성은 없지만 이들이 지닌 책에 의해서 인간
적인 분위기를 풍기는 인물상을 만들어 냈다. 1924년에 그린 〈독서Reading〉(위)가
그것이다.

프랑스 사진가 브라사이Brassai는 손에 책을 들고 있는 피카소를 본 사람은 아무도
없다고 했다. 반면 피카소는 1909년에 책을 든 여성을 입체주의 기법으로 그린 적
이 있다. 또한 연인 마리 테레즈를 그린 〈책과 함께 있는 여성Woman with a Book〉(맞
은편)은 19세기에 앵그르가 그린 무아테시에*(앵그르의 뮤즈)의 초상화에 대한 피카
소의 오마주다.

여러 장소에서
보내는
즐거운 독서 시간

일상으로 들어온 책과
취미로서의 독서

'조용한 구석'을 찾는 옛 영어 노래가 있다.

'녹색 잎들이 머리 위에서 속삭이는 가운데 / 또는 거리가 온통 울부짖는다. / 내 마음이 편해지는 곳 / 새롭고 오래된 모든 곳.'[1]

오늘날의 가공할 만한 도시화된 생활 속에 사는 우리들은 온전한 시각을 갖추기 어렵겠지만, 산업혁명 이후의 마을이나 도시에서는 이 노래 가사처럼 '조용한 구석'을 찾기가 어려웠다. 디지털 시대만 겪은 사람이라면 책이 겪은 유구한 이야기에 혼란을 느낄 수도 있겠다. 문제의 본질은

190쪽: 프랑수아-자비에 파브르, 〈피렌체에 서 있는 관료의 초상Portrait of An Official, Standing Above Florence〉, 1800년대 초반, 캔버스에 유채, 115×82

18세기에 문화적인 교육과 즐거움을 위한 여행이 시작되었다. 이탈리아에서는 르네상스의 예술 중심지들을 둘러보는, 이른바 '그랜드 투어'*(17세기 중반부터 19세기 초반까지 영국의 상류층 자제들 사이에서 유행했던 유럽 여행을 말한다. 고대 문화의 정수인 그리스와 르네상스가 태동한 이탈리아, 그리고 당대의 가장 세련된 도시였던 파리 등이 주요 코스였다)를 했던 영국인들만이 아니라 유럽 다른 나라의 귀족들도 몰렸다. 자크 루이 다비드의 제자였던 프랑수아-자비에 파브르François-Xavier Fabre는 프랑스 혁명 동안 피렌체에서 지냈다. 19세기 초에 파브르의 고객들을 비롯한 여러 여행자들은 기꺼이 이 그림의 주인공이자 피렌체 고관이었던 '들로네 지사'가 책을 바탕으로 했던 안내를 받았을 것이다.

이것이다. 책에 대한 열정과 책의 보급이 확대되면서 책에 관한 집중적인 연구는 독서의 목적보다는 어떤 환경에서도 독서가 가능해지는 데 주력했다.

　먼저 부르주아적인 감각이 일상을 구성하고 또 많은 이의 삶을 장악하기 시작하면서 (아직 오늘날처럼 시간 부족에 시달리기 전에는) '독서'라는 활동이 일상의 중요 부분을 차지하게 되었다. 그렇다면 사람들은 어디서 책을 읽어야 했을까? 어디서나! 물론이다. 책은 시끄러운 기차역에서 기차를 기다리는 시간에도 완벽한 동반자였고, 물론 여행에서도, 또한 현대화된 도시를 걸을 때마저 갖고 다니기에 제격이었다. 에두아르 마네의 〈철도The Railway〉(1873, 210쪽)에서 파리 인근의 도시 생라자르 역이 내다보이는 아파트에 사는 어린 소녀는 지나가는 기차가 내뿜는 연기를 보고 있다. 그러나 마네가 앞서 그린 〈올랭피아〉의 모델이기도 한 빅토린 뫼랑은 책을 펴고 무심히 앉아 있다.

　철도가 깔리자 사람들은 기차를 타고 해변으로 향했다. 윌리엄 파웰 프리스가 그린 (런던 시민들의 당일 여행 코스였던) 〈램스게이트 해변Ramsgate Sands〉(1854)은 처음으로 당대의 일상을 주제로 삼은 작품이다.2 북적이는 해변을 포착한 이 그림에는 적어도 아홉 명의 사람들이 책이나 신문을 읽고 있다. 어쨌거나 모두가 그런 대로 즐거운 시간을 보내는 모습이다.

　프랑스 혁명과 나폴레옹 전쟁 동안 영국으로 망명했던 프랑스인들이 1815년에 전쟁이 끝나고 고향으로 돌아온 후로, 프랑스에는 어느 정도 영국풍 전원생활이 영향을 끼쳤는데, 판화가 외젠 라미의 〈성에서의 생활La Vie de château〉(1833)에 묘사되어 있다. 이 작품에서 빅토르 위고의 소설을 읽는 남성은 동료들을 매혹시킨다.3 중산층이 귀족들의 생활 양식을 흉내 내기 시작했다. 자연을 누리는 즐거움은 책을 읽으면서 생겨나는 상상에 딱 맞는 반주伴奏였다.

194

15세기에 빈첸초 포파가 제작한 프레스코화 〈책을 읽는 어린 키케로〉
(142쪽)의 배경은 실내지만 열린 창을 통해 바깥 풍경이 보인다. 이는 책
을 읽는 사람은 자연의 아름다움 속에서도 삶에 대해 숙고하게 된다는 사
고를 담은 것이다.**4** 18세기에 조셉 라이트가 숲에서 생각에 잠긴 브룩 부
스비 경을 그린 그림(197쪽)에서, 부스비 경은 자신이 존경하는 작가 루소
의 이름이 담긴 책등을 가리키고 있다.

그렇다면 자연은 통제가 가능한 대상이었을까? 조지 스터브스가 그린
〈나무가 우거진 공원에서 책을 읽는 숙녀Lady Reading in a Wooded Park〉(1768-
1770)를 보면 그런 것도 같다. 그림 속의 여성은 멋지게 수놓인 실크 드레
스를 입고 있다. 그녀는 고상하지는 않아도 예의 바른 태도로 다가서는
자연에 방해받지 않은 채 오직 독서에 몰두한다.

의도적이든 아니든, 자연의 아름다운 풍경 속에서 책을 읽으며 자신만
의 세계에 완전히 빠져든 인물은 어딘지 음울한 분위기를 풍기기도 한다.
장 바티스트 카미유 코로Jean Baptiste Camille Corot는 야외에서 책 읽는 인물을
수없이 많이 그렸고 또 책을 구원의 상징으로 등장시켰다. 그러나 때때로
책 읽는 인물을 숲속에 흐릿하게 처리하거나 풍경의 음울한 분위기로 관
람자의 주의를 돌렸다.

헝가리 예술가 줄라 벤추르Gyula Benczúr가 〈숲에서 책을 읽는 여성Woman
Reading in a Forest〉(1875, 215쪽)에서 자신의 부인 카롤리나 막스를 묘사한 방
식은 보다 전형적이다. 한편 윈슬로 호머가 풀밭에 비스듬하게 누워 책을
보는 여성을 묘사한 작품 〈새 소설〉(1877, 216-217쪽)은 관람자가 예술가
와 모델의 관계에 대해 여러 가지로 추측하게 만든다. 좀 더 안전하게 말
하자면, 야외에서 즐기는 독서는 인간에게 더욱 강렬한 감정을 불러일으
킨다.

옛날에는 교회, 궁전, 학교만이 독서에 적합한 장소였다. 그러나 18세

기에 소설의 발명과 함께 사회의 엘리트들이 즐거움을 위한 독서에 눈떴
고. 이후로 현대성의 창조자인 부르주아 계층이 이를 일상의 일부로 만들
었다. 그들이 좋아하는 예술가들은 (원래 예술가들의 성향이 그러하듯) 자신
의 주변을 살폈고, 그리고 독자는 어디에나 있었다.

작자 미상, 〈책을 읽는 남성〉, 1660년경, 캔버스에 유채, 88×66.5, 암스테르담 국립미술관

프랑스풍으로 멋지게 차려입은 젊은이는 지금 로맨스에 빠져 있다. 앞쪽의 붉은 카네이션으로 짐작건대, 아마도 사랑에 대한 시를 읽고 있지 않을까? 그러나 그림 배경에는 연인과의 만남도 보이지 않고, 정원에서 흔히 행해졌던 사랑의 유희도 암시되어 있지 않다. 이는 앞으로 사랑을 발견할 가능성일까 아니면 잃어버린 사랑에 대한 내적 반추일까? 17세기 네덜란드 황금시대에 익명의 화가가 그린 〈책을 읽는 남성A Man Reading〉은 형식적인 요소를 완전히 버리지는 않았지만, 우리로 하여금 미지의 인물과 관람자 자신을 감정적으로 동일시하게 만든다. 많은 그림의 운명처럼 이 그림 또한 우여곡절을 겪었다. 아일랜드 미스 주에 있다가 제2차 세계대전 동안에는 나치의 헤르만 괴링의 손에 들어갔다 지금은 암스테르담 국립미술관에 자리 잡았다.

조셉 라이트, 〈브룩 부스비 경Sir Brooke Boothby〉, 1781, 캔버스에 유채, 148.6×207.6,
테이트(런던)

브룩 부스비 경은 젊었을 적에 스태퍼드셔에 머물던 루소와 만났다. 이후 루소의
자전적인 이야기를 담은 『대화: 루소, 장 자크를 심판하다Dialogues』의 첫 번째 판을
자신이 비용을 대어 출간했다. 이 그림에서도 (아마추어 시인이기도 했던) 부스비 경
은 책등에 담긴 루소의 이름을 손가락으로 가리키고 있다. 그는 번잡한 일상사에서
벗어나 길들여지지 않은 풍경과 교감한다. 그러나 쿠엔틴 벨은 『인간의 차림에 대
하여』(1947)에서 그를 비꼬았다. '브룩 부스비 경은 자연 속의 인간이지만 동시에
귀족 집안의 장남이다.'

아서 데비스, 〈케임브리지셔, 펀크로프트의
스웨인 가족으로 알려진 가족의 초상Portrait of a
Family, Traditionally Known as the Swaine Family of
Fencroft, Cambridgeshire〉, 1749, 캔버스에 유채,
64.1×103.5, 예일 브리티시 아트센터(뉴헤이븐)

프레데릭 피터 세과이어는 1870년에 출간한
『화가의 작품에 대한 비평적이고 상업적인 사
전』에서 화가 아서 데비스가 '테이블이나 서가
에 올려놓는 오래된 갈색 송아지 가죽으로 표
지를 댄 책'을 즐겨 그렸다고 썼다. 이 그림은
데비스가 스웨인 가문 사람들이 야외에 있는
모습을 그린 것이다. 오른편에 앉은 아버지 존
스웨인 1세는 런던의 리넨 상인이었다. 왼편에
는 그와 이름이 같은 아들과 나머지 가족이 자
리 잡고 있다. 그림에서 책은 낚싯대나 여타 전
원의 즐거움만큼이나 편안한 느낌을 주는 유용
한 물건이다.

폼페오 바토니, 〈젊은이의 초상〉, 1760-1765년경, 캔버스에 유채, 246.7×175.9, 메트로폴리탄 박물관(뉴욕)

제임스 보즈웰의 저술『새뮤얼 존슨의 생애』에 따르면, 존슨은 1776년 4월 11일 일기에 다음과 같이 썼다. '이탈리아에 가 본 적이 없는 사람은 마땅히 보아야 할 것을 보지 못한 데서 열등감을 느낀다.' 당시에 유행했던 '그랜드 투어'라는 말은 가톨릭 신부 리처드 러셀스가 처음 사용했다. 그는 유물과 건축물을 연구하기 위한 여행을 지칭하는 이 말을 파리에서 출간된『이탈리아 여행』(1670)에서 썼다. 폼페오 바토니가 그린 〈젊은이의 초상 Portrait of a Young Man〉에 등장하는 젊은이는 아마도 프랑스인일 것이다. 바토니는 로마에서 그랜드 투어 여행자를 여럿 그렸다. 로마에 대한 안내서와 예술가들에 대한 전기와 함께 호메로스의『오디세이』를 그림에 넣음으로써 고전적인 분위기를 조성하기도 했다.

주세페 캄마라노, 〈나폴리 의상을 입은 카롤린 여왕Queen Caroline in Neapolitan Costume〉, 1813, 캔버스에 유채, 32.7×23.8, 나폴레옹 박물관(로마)

나폴레옹의 여동생 카롤린 보나파르트는 황후 조제핀에 대해 끊임없이 음모를 꾸몄다. 그녀는 나폴레옹 휘하의 장군 조아생 뮈라와 결혼하여 나폴리 왕국의 왕비가 된다. 1813년에 주세페 캄마라노가 숲을 배경으로 카롤린을 담은 이 그림에서의 책은 정치적 소용돌이와 거리가 먼, 평화로운 분위기를 연출한다. 역사를 살펴보자면 권력을 둘러싼 외줄타기 끝에 뮈라는 처형되고 카롤린은 유배당한다. 시칠리아 출신의 캄마라노에 대해 당시 나폴리 주재 영국 대사는 '왕족과 산들을 그리는 데 소질이 없었지만 인품이 훌륭한 사람'이라고 했다.5

루카 카를레바리스, 〈베네치아: 소광장Venice: The Piazzetta with Figures〉, 18세기 초반,
캔버스에 유채, 46×39, 애슈몰린 박물관(옥스퍼드 대학교)

베네치아 소광장은 남동쪽으로 산 마르코 광장까지 연결되며 석호로 이어진다. 나중에
카날레토와 프란체스코 과르디가 이른바 베두테vedute*(재현 풍경화)에 베네치아를 담기
전인, 즉 18세기 초에 루카 카를레바리스가 먼저 그렸다. 훗날 존 러스킨은 베네치아 소
광장을 일컬어 '살아 있는 역사서'라고도 했는데, 여기에는 행상인, 거지, 우아한 귀족들,
그리고 가판대에서 파는 책들이 있었다. 피렌체 출신으로 인쇄업에 종사했던 준티Giunti
가문은 1489년부터 베네치아에 인쇄소를 차렸고, 관련 기록에 따르면 일요일에는 광장
에서 전례용 서적을 팔았다. 수세기 동안 도시 광장의 떠들썩한 시장을 떠돌아다녔던 부
랑자와 사기꾼은 책을 팔지 못하도록 도시 법규로 규제했다.

호세 히메네스 이 아란다, 〈애서가들〉, 1879, 패널에 유채, 35.6×50.8

독서가 주는 즐거움의 많은 부분은 새로운 책을 찾는 기쁨, 다시 말해 기대의 기쁨이다. 1879년에 호세 히메네스 이 아란다José Jiménez y Aranda는 〈애서가들The Bibliophiles〉을 그렸다. 그로부터 2년 뒤에 화가는 파리로 이주했지만 프랑스 문화에 심취했던 그의 형 루이스와 달리 그는 다시 스페인으로 돌아왔고, 마드리드에서 지내다 결국 고향 세비야로 돌아갔다.

204

모리스 드니, 〈뮤즈들〉, 1893, 캔버스에 유채, 171.5×137.5, 오르세 미술관(파리)

그리스 신화에는 여러 뮤즈들이 등장한다. 뮤즈란 예술과 과학에 영감을 주는 이들
이다. 그림 속의 여성들도 그럴까? 모리스 드니Maurice Denis는 〈뮤즈들Les Muses〉을
그리면서 모델들에게 당시 유행하던 옷을 입게 했다. 그리고 그림의 배경이 되어
주는 이 거룩한 숲은 화가의 고향과 가까운, 그에게는 친숙한 장소다. 드니는 이 그
림을 그린 해에 이곳에서 결혼했다. 앞쪽 의자에 앉은 세 여성은 모두 아내를 모델
로 그렸다. 야회복을 입은 사랑의 뮤즈, 스케치북을 펼친 예술의 뮤즈, 그리고 단정
한 머리 모양을 하고서는 종교 서적을 든 신앙의 뮤즈다.

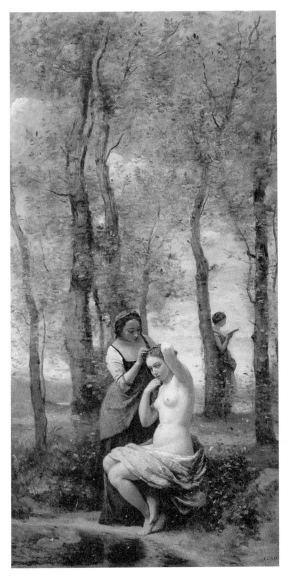

장 바티스트 카미유 코로, 〈화장하는 여인〉, 1859, 캔버스에 유채,
150×89.5, 개인 소장

코로는 프랑스의 미술 평론가 테오필 실베스트르에게 '그 딱한 녀석들이 시골을 어
떻게 즐기고 있는지 좀 보라'라고 말했다.**6** 〈화장하는 여인La Toilette〉의 배경에 그
려 넣은 독서가(나무에 기대어 책을 읽고 있는 여성)는 일상의 경박함에서 벗어나 전
원으로 탈출하고 싶은 아르카디아*(이상향)적 이상을 가리키는 의도적인 상징이
다. 마네와 드가를 비롯한 많은 이들이 코로의 그림을 무척 좋아했다. 에밀 졸라만
은 코로가 숲의 님프들을 없애고 대신 농민들을 그려야 한다고 했다.

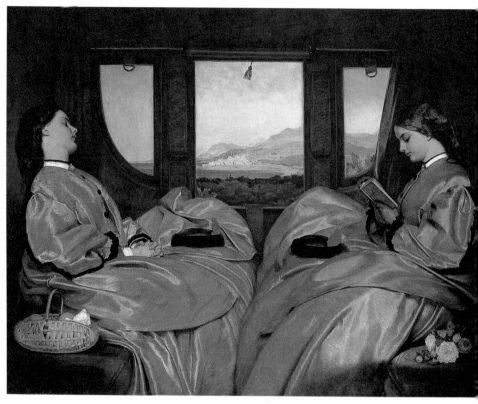

오거스터스 레오폴드 에그, 〈여행 동지The Travelling Companions〉, 1862, 캔버스에 유채, 64.5×76.5, 버밍엄 박물관 및 미술관

기차 안에서의 독서는 철도만큼이나 금방 인기를 끌었다. 몇몇 학자들은 기차 여행 자들이 책을 읽거나 잠을 자는 바람에 창밖의 풍경을 놓치는 것을 빗대어 삶의 기 회를 놓치지 말라고 경고했다. 화가 오거스터스 레오폴드 에그는 나빠진 건강 탓에 온화한 기후를 찾아다녔다. 그가 그린 이 그림 속의 풍경은 몬테카를로 근처의 도 시 망통일 것이다.

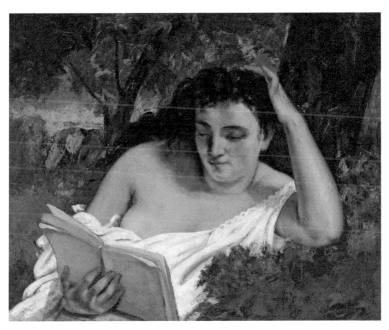

귀스타브 쿠르베, 〈책을 읽는 젊은 여성〉, 1866-1868년경, 캔버스에 유채, 60×72.9,
워싱턴 국립미술관

19세기에 야외에서 책을 읽는 것은 흔하디흔한 일이었다. 사실주의 미술의 거장
귀스타브 쿠르베의 〈책을 읽는 젊은 여성A Young Woman Reading〉은 책이 만들어 낸
모순적인 상황을 보여 준다. 책에 담긴 비현실적인 세계에 너무 깊숙이 빠져든 여
성은 자신이 어떻게 보이는지에 대해 전혀 의식하지 못하기 때문이다.

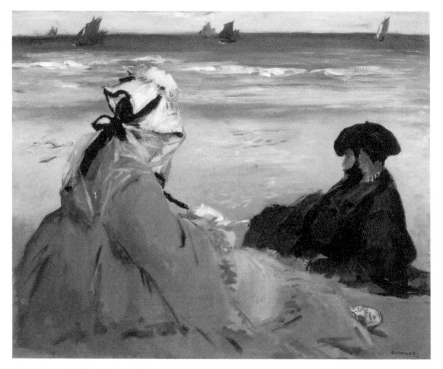

에두아르 마네, 〈해변에서〉, 1873, 캔버스에 유채, 59.9×73, 오르세 미술관(파리)

19세기에 철도가 발달한 덕택에 사람들은 인근 바닷가로 여행을 떠나게 되었다. 그리고 책도 가져갔다. 마네의 〈해변에서On the Beach〉는 캔버스에 칠한 물감에 모래가 섞여 있다. 1873년 여름에 마네가 프랑스 북부에 위치한 베르크쉬르메르의 작은 리조트에서 가족들과 3주간의 휴가를 보내면서 그린 그림이다. 부인 쉬잔은 책에 빠져 있고, 동생 외젠(뒷날 베르트 모리조와 결혼한다)은 바다를 바라본다.

오거스터스 존, 〈푸른 수영장The Blue Pool〉, 1911, 패널에 유채, 30.2×50.5, 애버딘 아트
갤러리 앤드 뮤지엄

1911년 8월 오거스터스 존Augustus John은 지난날 로댕의 모델이자 정부였던 자신
의 동거녀 도렐리아와 함께 도싯으로 이주했다. 이 그림은 도싯의 오래된 점토 채
취장 옆 호숫가에서 책을 읽는 연인을 담은 것이다. 존은 호수에 뜬 점토 입자들이
물을 강렬한 푸른색으로 만든다고 했다.

에두아르 마네, 〈철도〉, 1873, 캔버스에 유채, 93.3×111.5, 워싱턴 국립미술관

〈철도〉의 왼편 위쪽 구석에는 파리의 생페테르부르 거리에 있던 마네의 작업실이 보인다. 생라자르 역과 얼마나 가까웠는지 기차가 들어올 때마다 작업실 창과 바닥이 흔들렸다고 한다. 그러나 기차의 도착과 온갖 방면에서의 도시 개발은 오래된 쾌락을 추구하는 이들, 즉 화가와 독자에게도 다양하고 새로운 기회를 제공했다. 책을 무릎에 놓고 있는 여성은 빅토린 뫼랑으로 〈올랭피아〉의 모델이기도 하다. 우리에게 뒷모습을 보여 주는 여자아이는 마네의 친구인 예술가 알퐁스 이르슈의 막내딸이다. 역 너머로 이르슈의 정원이 보인다.

베르트 모리조, 〈독서Reading〉, 1873, 캔버스에 유채, 46×71.8, 클리블랜드 미술관

귀스타브 제프루아Gustave Geffroy(271쪽 참조)는 베르트 모리조를 (메리 커샛Mary Cassatt과 마리 브라크몽Marie Bracquemond과 함께) '인상주의의 세 귀부인'이라고 불렀다. 1873년에 제작된 이 작품은 모리조가 일드프랑스 모르쿠르에 있는 자신의 집 정원에 앉아 있는 언니 에드마를 그린 것이다. 이제 정원은 화사하게 차려입고, 또 책도 읽는, 이중의 즐거움을 누리는 장소가 되었다. 장 오노레 프라고나르의 증손녀이기도 했던 자매는 열심히 그림 공부를 했다. 화가는 언니에게 보내는 편지에 프레데리크 바지유Frédéric Bazille의 그림에 대해 썼는데, 바지유의 그림은 이들 자매도 자주 그렸던 야외에 있는 인물을 담고 있었다. 베르트 모리조는 이 그림을 1874년에 열린 첫 번째 인상주의 전시회에 출품했다.

제임스 티소, 〈런던 방문객〉, 1874, 캔버스에 유채, 160×114.2, 톨레도 미술관(오하이오)

영국의 비평가 윌리엄 헤이즐릿은 런던 내셔널 갤러리가 '저급한 걱정과 불안한 열정'
을 위한 치료제라고 했다. 제임스 티소James Tissot의 〈런던 방문객London Visitors〉의 배경
은 내셔널 갤러리의 고대 그리스풍 기둥이다.**7** 그림이 그려진 1874년 5월에 『더 타임스』
에 실린 왕립 아카데미 전시에 대한 리뷰는 '이 영리한 프랑스인 화가'에 호의적이지 않
았다. 여기서 티소를 수식하는 '영리한clever'은 무례한 표현이었다. 기둥이 늘어선 입구
계단에 떨어진 시가 한 개비는 장난스러워 보인다. 하지만 이 때문에 안내 책자를 읽느라
정신없는 남성과 방금 시가를 떨어뜨린 소년을 쳐다보는 여성의 시선이 어긋난다. 이 그
림의 다른 버전에는 이 외설적인 물건이 빠졌다.

에드가 드가, 〈루브르에 있는 메리 커샛: 갤러리Mary Cassatt at the Louvre: The Paintings Gallery〉,
1885, 그을린 종이에 파스텔, 에칭, 애쿼틴트, 드라이포인트와 크레용, 30.5×12.7, 시카고 미술관

에드가 드가가 루브르 박물관에 있는 메리 커샛을 그린 이 파스텔화는 여러 이유로 주목할 만
하다. 드가는 서로의 작품을 소장했던 막역한 친구 커샛의 앞모습이 아니라 뒷모습을 그렸다.
그는 그녀의 뒷모습을 판화, 소묘, 또 한 점의 파스텔화, 두 점의 유화에 거듭 담았다. 이 그림
의 극적인 구성은 드가가 일본 미술을 연구한 결과물이라고 할 수 있다. 리볼리 거리 220번지
에 문을 연 '중국의 문'은 동아시아의 갖가지 상품을 취급했는데, 드가는 이 가게의 단골손님이
었다. 앉아 있는 여성은 커샛의 언니로 보인다.

알마 타데마 경, 〈그늘은 화씨 94도94° in the Shade〉, 1876, 패널을 댄 캔버스에 유채,
35.3×21.6, 피츠윌리엄 박물관(케임브리지)

네덜란드 출신의 영국 화가 알마 타데마 경이 서리 갓스톤의 밭을 배경으로 이 그림을 그
렸다. 포충망을 들고 나비를 잡으러 온 젊은이는 독서를 즐기면서 사적인 시간과 자연의
공간을 만끽한다. 너저분한 건초가 보이기는 하나 아르카디아의 영국 버전이라고 할 수
있다. 책 읽는 젊은이는 헨리 프란시스 허버트 톰슨 경으로 이후 케임브리지에 입학했고,
의학, 법률, 이집트학에서 두드러진 경력을 쌓았다.

줄라 벤추르, 〈숲에서 책을 읽는 여성〉, 1875, 캔버스에 유채, 87.5×116.5, 헝가리 국립미
술관(부다페스트)

줄라 벤추르가 그린 그림의 모델은 그의 아내로 보인다. 그녀는 앞선 세기에 브룩
부스비 경을 그린 그림(197쪽)의 모델과 포즈는 같지만 확실히 현대적이다. 또한
앞선 모델과 달리 제멋에 취한 모습이 아니다. 헝가리 화가로 독일에서도 활동했던
벤추르는 루트비히 2세를 비롯한 유명인을 그렸다. 이 그림은 뮌헨에서 작업했는
데, 뮌헨에서 순수미술을 가르치는 교수로 일했다.

윈슬로 호머, 〈새 소설〉, 1877, 종이에 구아슈와 수채, 24.1×51.9, 미셸 & 도널드 다모르
뮤지엄 앤드 파인 아트(스프링필드)

그림은 많은 것을 이야기해 준다. 1872년에 미국의 홀리스 리드 목사는 악을 규탄
한다면서 젊은 여성이 좋아하는 소설은 '쓰레기'로 가득 차 있고 '도덕적인 독'과
'육체적인 정열'을 불러일으킨다고 했다. 삼 형제로 자라 독신으로 살았던 화가 윈
슬로 호머가 그린 〈새 소설〉에 등장하는 붉은 기운이 도는 금발의 소녀는 이 무렵
에 화가 자신이 좋아했던 여성일지도 모른다. 우리는 이 여성의 존재에 대해 확실
히 알 수 없으나 그녀가 호머의 그림에서 사라진 뒤로부터 그는 은둔하고, 전기 작
가들을 멀리하고, 염세주의자가 된다. 그러나 소녀의 생각은 다른 것 같다. 책을 좋
아하는 사람들이 흔히 그렇듯 그녀 역시 야외 공간에서의 독서를 즐긴다.

장 바티스트 카미유 코로, 〈독서하는 여성A Woman Reading〉, 1869, 캔버스에 유채,
54.3×37.5, 메트로폴리탄 박물관(뉴욕)

코로는 다른 어떤 화가들보다도 책을 많이 그렸다. 하지만 1869년 살롱에 출품한 이 특
별한 작품에 대해 테오필 고티에는 좋은 평을 하지 않았다. 다작의 시인. 소설가. 극작가
였던 고티에는 코로가 마음에 들지 않았던 것 같다. 나중에 코로는 그림의 풍경 부분을
다시 그렸지만 여성은 그대로 두었다. 코로는 책을 언제나 긍정적인 상징으로 등장시켰
다. 그런데 비평가 테오필 실베스트르는 사실 코로는 거의 책을 읽지 않았으며 그가 센
강의 강둑 서점에서 구입한 책의 모양과 색을 좋아했을 뿐이라고 주장했다. 읽기용이 아
니더라도 책은 여러모로 쓸모가 있었다. 이 작품은 코로가 대단히 존경했던 라파엘로의
그림. 특히 성모 마리아가 전원에서 책을 갖고 있는 모습을 그린 〈아름다운 정원사La Belle
Jardinière〉(1507)를 연상시킨다.

제임스 저버사 섀넌, 〈언덕에서〉, 1901-1910년경, 캔버스에 유채, 186.4×143,
스미스소니언 미술관(워싱턴 D.C)

제임스 저버사 섀넌은 록펠러 부인과 빅토리아 여왕의 초상을 그린 것으로 유명하
다. 1895년에 『먼시스 매거진Munsey's Magazine』은 그를 '미국 출신의 영국 궁정 화
가'라고 했다. 20세기 초에 그린 〈언덕에서On the Dunes〉에 등장하는 두 여성은 화
가의 아내와 딸(171쪽 참조)이다. 이들이 미국 화가 조지 히치콕 부부와 함께 히치
콕의 네덜란드 저택에 머물렀을 때 그렸을 것으로 추정된다.

조지 워싱턴 램버트, 〈소네트〉, 1907년경, 캔버스에
유채, 113.3×177.4, 오스트레일리아 국립미술관
(캔버라)

조지 워싱턴 램버트George Washington Lambert는
러시아의 상트페테르부르크에서 태어났지만
성인이 된 뒤로는 주로 호주에서 살았다. 예술
가 자신이 기록한 대로 1907년경에 그려진 〈소
네트The Sonnet〉는 티치아노의 〈전원의 합주Le
Concert champêtre〉(1509년경)에서 커다란 영향
을 받았다. 알몸의 여성은 남성이 읽는 소네트
속에 존재하는 인물이라고 할 수 있다. 남성은
램버트의 친구이자 화가인 아서 스트리튼이고
알몸의 여성은 램버트의 모델이면서 그의 소묘
수업을 수강했던 키티 포웰. 그리고 따로 떨어
져 있는 여성은 램버트의 또 다른 화가 친구인
테아 프록터다. 소문에 따르면 램버트는 프록
터와 여러 해 동안 로맨틱한 관계였다고 한다.

위: 존 래버리 경, 〈녹색 해먹〉, 1905년경, 캔버스-보드에 유채, 26×36.6
맞은편: 테오 반 리셀베르그, 〈흰 옷을 입은 부인La Dame en blanc〉, 1904, 캔버스에 유채,
91.5×73, 리에주 근현대 미술관

두 가지 요소가 19세기에서 20세기 초까지 여름 정원에서 만끽할 수 있는 즐거
움을 완벽하게 보여 준다. '해먹'과 '해먹에서 책을 보는 여성'. 윈슬로 호머가 그
린 〈해먹의 소녀Girl in a Hammock〉(1873)부터 존 래버리 경이 그린 〈녹색 해먹The
Green Hammock〉(위)까지 하나같이 아름답고 매력적이며 편안한 느낌을 전한다.

벨기에의 유명 출판사 집안에서 태어난 저술가 마리아 몬놈은 1889년에 화가 테오
반 리셀베르그와 결혼했다. 마리아는 남편을 통해 앙드레 지드와 만나게 되는데,
이후 지드와 그녀는 무려 8백 통의 편지를 주고받을 정도로 가까워진다. 테오는 곧
잘 아내가 딸과 함께 독서하는 모습을 그렸다. 그런데 부부의 무남독녀가 테오가
아닌 지드의 아이라는 뒷이야기가 있다.

에드바르트 뭉크, 〈창관의 크리스마스〉, 1904-
1905, 캔버스에 유채, 60×88, 뭉크 박물관(오슬로)

에드바르트 뭉크의 〈창관娼館의 크리스마스
Christmas in the Brothel〉는 질서와 혼란을 대비시
켜 보여 준다. 마담은 책을 읽고 있고, 잘 차려
입은 창녀들은 담소를 나눈다. 그들 옆에 단장
된 크리스마스 트리가 있다. 정작 예술가 자신
은 술에 취해 몸을 가누지 못한다. 뮌헨의 후원
자 막스 린데의 장인을 그리기로 했던 계획이
취소되면서 불안해진 뭉크는 뤼벡의 창관을 찾
아 만취했다.

위: 프레드 골드버그, 〈일요일 오후Sunday Afternoon〉, 1930, 합판에 유채, 97.5×133.5,
카를스루에 주립미술관
맞은편: 기 펜 뒤부아, 〈티 3번가Third Avenue El〉, 1932, 캔버스에 유채, 91.4×73.7

프레드 골드버그는 1930년대의 신즉물주의Neue Sachlichkeit*(반反표현주의적인 전위예술운동)가
묘사한 일요일 오후의 잔인한 현실을 그렸다. 캘리포니아에서 유년과 노년을 보낸 화가는 프
티 부르주아의 불만족스러운 소풍을 그림으로 풍자했다. 풀밭 위에 놓인 신문은 베를린의 『디
그루네 포스트Die grüne Post』, '도시와 지역을 위한 일요 신문'이다. 적어도 여성이 읽고 있는 책
의 내용은 불편한 자리를 잊게 만들 만큼 흥미로운 것 같다.

기 펜 뒤부아Guy Pène du Bois는 다재다능한 예술가였다. 작가이면서 미술과 음악에 대한 비평
도 했던 그는 1949년 『라이프』 6월 호에 뉴욕 미술 학교에서 보냈던 시간을 회고하는 글을 실
었다. 에드워드 호퍼Edward Hopper와 조지 벨라미와 함께 수학했고, 로버트 헨리의 급진적 리
얼리즘에서 커다란 영향을 받았을 뿐만 아니라 뉴욕 바워리 거리의 싸구려 술집을 전전하며
세상 물정을 경험했고, 한때는 소설가 스콧 피츠제럴드의 이웃이었다. 그러나 뒤부아는 뉴욕
의 스튜디오에서 평화롭고 조용한 만년을 보냈다.

에드워드 호퍼, 〈햇빛을 받고 있는 사람들〉,
1960, 캔버스에 유채, 102.6×153.4,
스미스소니언 미술관(워싱턴 D.C)

에드워드 호퍼는 뉴욕 주 워싱턴 파크 스퀘어
에 있던 사람들을 관찰한 다음에 이들을 미국
서부로 옮겨서 〈햇빛을 받고 있는 사람들People
in the Sun〉에 담았다고 밝혔다. 다섯 명의 등장
인물은 완전히 분리된 저마다의 세계에 갇혀
있다. 그런데 다들 즐겁지 않은 모습이다. 예술
가가 구조, 형태, 모양에만 관심을 기울인 이 그
림에서 책을 읽고 있는 남성만이 이 세계에서
빠져나갈 힘을 가진 유일한 사람이다.

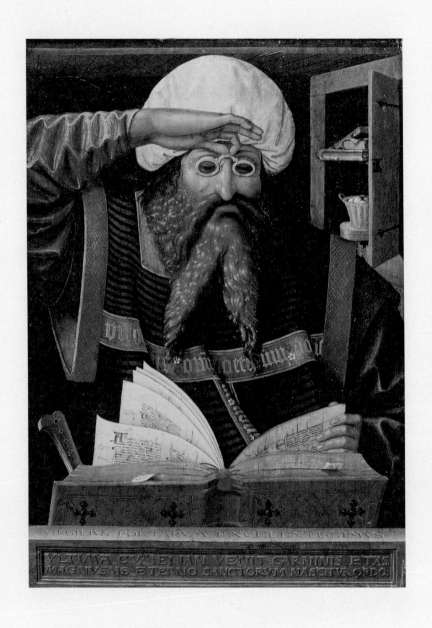

VIRGILIVS POETARVM EXCELLENTISSIMVS

ULTIMA CVMAEI IAM VENIT CARMINIS ETAS
MAGNVS AB ETERNO SANCTORVM NASCITVR ORDO.

갤러리 4

인류의
모든
지혜

책에 담긴 것

리 헌트는 1823년에 쓴, 「내 책들」이라고 이름 붙인 기사에서 책에 담
긴 압축된 것들에서 '모든 이가 현명하다고 여기는 집결된 영혼'을 찾을
수 있다고 기술했다.[1] 거의 2천 년 전에 철학자 대 플리니우스는 『박물지』
를 저술하면서 문명화된 삶과 관행은 그것을 기록할 수단 없이는 유지될
수 없다고 썼다. 그것은 책이 한 일은 아니고, 책에 권위와 지식과 교육의
본거지라는 지위를 준 것이었다.

　오늘날 끊임없이 변화하는 첨단 기기를 맹신하는 이들은 아리스토텔레
스의 저작이 기록된, 기원전 4세기에 제작된 파피루스 두루마리가 수백
년 뒤에 로마 장군 술라의 명으로 로마로 옮겨질 정도로 가치 있었음을 떠

올려야 한다. 또한 기독교는 하느님의 말씀을 표현하는 수단으로서 책에 궁극적인 권위를 부여했다. 가난한 삶을 권장했던 성인 아시시의 성 프란체스코는 책을 '소유'하지는 않았을 것 같지만, 시성諡聖되고부터 여러 차례 책을 지닌 모습으로 묘사되었다. 성모를 묘사하면서 책을 함께 그렸던 것처럼 시대에 맞지 않는 묘사가 '취향이 고상한 사람을 역겹게 만든다'고 생각했던 19세기의 저술가 아이작 디즈레일리 같은 사람에게는 끔찍스러웠겠지만 말이다.2 한편 보나벤투라 베를링기에리는 성 프란체스코의 생애를 묘사한 템페라화(1235)를 그릴 때 성인이 거친 베로 만들어진 옷을 입은 것으로 표현함으로써 가난을 강조했지만 정작 성인은 (당시에는 값비쌌던) 복음서를 들고 있다.3 수세기가 지난 뒤에 단테이 게이브리얼 로세티가 그린 〈성모 마리아의 소녀 시절The Girlhood of Mary Virgin〉(1848-1849)에서 한복판에 쌓인 커다란 책들은 성모의 고결한 지식을 가리킨다.4

르네상스의 인본주의는 그림에 새로운 요소를 도입시켰다. 세속적 지식이 그것이었다. 초상화에서 책은 지성을 시각적으로 표현하는 필수 요소였다. 종전에는 성 아우구스티누스나 성 예로니모만이 서재에 있는 모습으로 묘사되었지만 더 이상은 아니었다. 새로운 지식을 기록하고 전달하는 수단으로 (둘 다 1543년에 출간된) 코페르니쿠스의 『천구의 회전에 대하여』든 베살리우스의 『인간의 몸의 구조에 대하여』든 책은 권위를 대변했다.5 렘브란트의 〈툴프 박사의 해부학 수업The Anatomy Lesson of Dr Tulp〉(1632)에 보이는 책은 베살리우스의 책일 수도 있고, 1627년에 출간된 스피겔의 해부학 도서일 수도 있지만, 모두 권위를 바탕으로 실질적인 지식을 전달할 때 책이 긴요했음을 보여 준다.6

예술이 도덕성을 버리거나 세계에 대한 관념과 고결한 미덕에 무관심해진 것은 아니다. 캥탱 마시의 〈환전상과 그의 아내The Moneylender and His Wife〉(1514, 239쪽)에서 남편은 보석과 금, 진주의 무게를 재느라 바쁘고 아

내는 ⊥ 모습에 홀려 기도서에서 눈을 떼고 있다. 모든 것이 상징적이지
는 않았다. 바사리의 『예술가 열전』 제2판(1568)은 검증되지 않은 이야기
에서 사실로 옮겨 가려는 새로운 바람을 반영했다.

지식과 권위는 교육과 직접적으로 연관되었다. 다니엘 체스터 프렌치
의 조각 〈갤러데트 박사와 그의 첫 농아 학생Dr Gallaudet and His First Deaf-Mute
Pupil〉(1888)은 교육자 갤러데트가 농아 학생과 책을 펴 들고 있는 모습을
묘사했다.7 학생들은 책에 빠져들었다. 펜실베이니아 주 브린 모 대학 기
록 보관소에 있는, 1878년 8월의 M. 캐리 토머스의 일기에는 그녀가 나
흘간 내리 독서하며 느꼈던, 한 시간이 일 초처럼 여겨졌던 책을 읽는 기
쁨이 묘사되어 있다.8 당시에 교육은 사람들에게 절박한 것이었다. 20세
기 초에 패전으로 어려움을 겪던 독일의 서점이나 도서관에서 발견된 자
기계발의 개념은 국가를 위해 시급히 필요한 것이었다.9

20세기 미술의 위대한 혁명가들은 책의 중요성을 간과하지 않았다. 러
시아 아방가르드가 분명하게 보여 주었던 것처럼 책은 혁명의 수단이기
도 했다. 소크라테스에 따르면 고대 이집트의 파라오 타무스는 인간이 글
을 쓰면 기억을 잃어버릴 거라고 염려했다.10 이는 기우였다. 글은 책을
통해 기억을 지탱해 왔다. 그러나 디지털의 시대정신은 뜻밖에도 진부한
이유로 포스트 트루스post-truth 시대를 맞이했다. 디지털 신봉자들은 지식
과 오락은 자유로워야 한다는 생각에 젖어 소비자 가격을 지속 가능한 수
준 아래로 떨어뜨렸다. 그 결과 객관적 타당성에 대한 추구가 위태로워졌
다. 역사를 통틀어 책은 오늘날과 같은 문제를 겪지 않은 채로 지식, 권위,
교육의 전형이 되었다.

셰익스피어의 희곡 『템페스트The Tempest』의 프로스페로 공작이 자신의
서재를 가르키며 '공작의 작위에 걸맞을 정도로 크다'고 했던 것은 당연한
말이었다.11

메시나의 안토넬로, 〈서재에 있는 성 예로니모Saint Jerome in his Study〉, 1475년경, 패널에 유채,
45.7×36.2, 런던 내셔널 갤러리

'책'을 권위 있는 지식과 연관 짓는 데 있어 성 예로니모보다 적합한 사람이 있을까? 4세기에
그가 성경을 라틴어로 번역한 작업(『불가타 성경』)은 책의 초기 수백 년의 역사 동안 하느님의
말씀을 세상에 널리 퍼트렸다. 1475년경에 메시나의 안토넬로가 그린 이 그림은 르네상스 서
재에 있는 성 예로니모를 묘사한 많은 작품 중 하나다. 여기에는 책이 제공하는 '위안'이라는
또 다른 요소가 담겨 있다. (계단 입구에 놓인) 슬리퍼, 식물, 고양이, 수건 등의 다른 안락한 소
유물들도 볼 수 있다.

주세페 아르침볼도, 〈도서관 사서〉, 1560년대, 캔버스에 유채, 97×71,
스코클로스테르 성(스웨덴)

아르침볼도의 〈도서관 사서The Librarian〉(위)는 화가 자신과 마찬가지로 인본주의자였던 볼프강 라지우스로 보인다. 라지우스는 황제 막시밀리안 2세의 합스부르크 궁정에 소속되어 있었다. 어떤 이들은 이 작품을 책의 세계에 대한 풍자로 여겼지만, 우리는 이 그림이 스위스 학자 콘라트 게스너와 같은 시대에 나왔다는 점을 기억해야 한다. 게스너는 총 네 권으로 된 『도서 총람』(1545-1549)에다 인쇄술 발명 직후 출간된 모든 책의 목록을 담으려고 했다.

마키아벨리는 일찍부터 10년 넘게 일했던 피렌체의 행정관 자리를 잃고서는 시골 농장에 틀어박혀 책을 읽으며 '덕망 있는 고대 인물들의 세계로 들어갔다'. 그리고 마침내 『군주론』을 완성했다. 그로부터 4백여 년 뒤의 인물인 스탈린은 편안히 쉬면서 책을 읽었고, 자신이 읽은 책에 주석까지 달았다. 마키아벨리 초상화(맞은편)는 초기 매너리즘 화가 로소 피오렌티노가 그린 것으로 추정된다. 로소 피오렌티노에 대한 기록은 바사리의 『예술가 열전』에 실렸다. 마키아벨리가 쓴 책은 영향력이 너무나도 커서 헨리 키신저는 한때 자신이 마키아벨리스트 중 한 명이었음을 부정해야만 했다. 키신저는 스피노자와 칸트를 더 좋아했다고 한다.

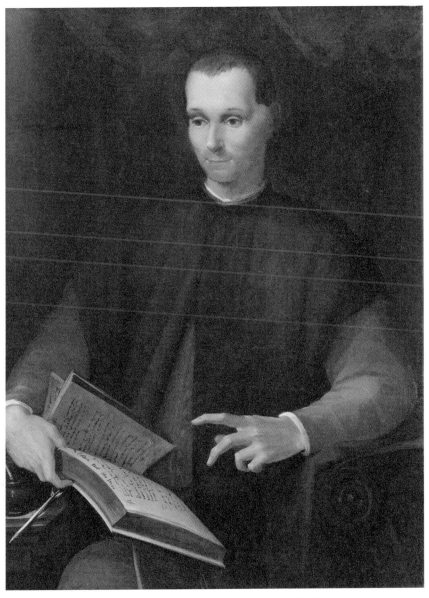

로소 피오렌티노(추정), 〈니콜로 마키아벨리의 초상Portrait of Niccolò Machiavelli〉, 16세기 초반, 패널에 유채, 크기는 알려져 있지 않음, 마키아벨리의 집(산탄드레아 인 페르쿠시나)

세바스티아노 델 피옴보, 〈추기경 반디넬로 데 사울리, 그의 비서, 그리고 두 명의 지리학자Cardinal
Bandinello Sauli, His Secretary, and Two Geographers〉, 1516, 패널에 유채, 121.8×150.4,
워싱턴 국립미술관

책은 세계사 속에서의, 그리고 개인의 삶에서의 결정적인 순간을 나타내기도 한다. 세바스티
아노가 그린 그림에 등장하는 추기경 반디넬로 데 사울리는 얼마 뒤 교황 레오 10세 암살 계획
에 연루되어 투옥될 운명이다. 오른편 끝에는 바사리의 친구이자 르네상스 역사가인 파올로
조비오가 있다. 그는 교황의 후원에 대한 필요와 세속적이고 실증적인 조사라는 두 세계 사이
에 끼여 있다. 테이블 위에는 섬에 대한 저술인 『이솔라리오Isolario』가 놓여 있다. 당시는 탐험
과 발견, 새로이 발견된 땅과 교역로의 시대였기 때문이다. '성경'이라는 책의 권위는 뒤이은
다섯 세기에 걸쳐 선교 활동을 돕기 위해 또 다른 책, 즉 과학적 연구의 성과를 담은 책으로 옮
겨 갈 터였다. 한편으로 과학 지식이 활개를 치게 될 세속적이고 합리적인 미래가 멀리서 다가
오고 있다. 그리고 책에는 이 두 가지를 떠받칠 권위가 있다.

캥탱 마시, 〈환전상과 그의 아내〉, 1514, 패널에 유채, 70.5×67, 루브르 박물관(파리)

1466년에 벨기에 루뱅에서 태어난 캥탱 마시는 1530년에 상업 도시 안트베르펜에서 삶을 마감한다. 당대의 북부 유럽과 남부 유럽의 무역 중심지였던 안트베르펜에서는 이탈리아 은행가와 이베리아 반도 상인들이 사용하는 여러 통화가 통용되었다. 〈환전상과 그의 아내〉는 어떻게 해석해야 할까? 부인은 세속의 재물 때문에 성모자에 대한 명상에서 멀어지고 있는 것일까? 아니면 탐욕에 휘둘릴 때조차 기도서는 (합리적인 행동을 이끄는) 도덕적인 감각을 제공할까? 어느 쪽이든 아마도 예술가 자신인 것 같은 화면 아래의 볼록 거울에 비친 붉은 모자를 쓴 조그마한 인물은 책 읽기를 멈추지 않을 것이다.

프랑스 화파, 〈서적 행상인Le Colporteur〉, 17세기, 캔버스에 유채, 72×85, 루브르 박물관(파리)

17세기에 서적 행상인들은 천대를 받았지만 인쇄술이 발명된 후에는 번성했다. 오늘날의 '아마존'만큼은 아니었겠지만 어쨌든 임대료나 기타 간접비가 없었기에 가격 경쟁력 면에서 유리했다. 서적 행상인들은 책을 상인과 토지 소유자에게 가장 먼저 가져다줌으로써 노동 계급이 책을 접하는 데도 중요한 역할을 했다. 1817년 10월에 프랑스 북동부에 위치한 오브 현에서는 현지 상인들이 장날 행상에 반감을 느낀다며 트루아 시장에게 경고가 내려갔다. 트루아가 대량 생산된 저가 도서 '파란 표지 책Bibliothèque bleue'의 본거지였기 때문이다. 비슷한 책을 영국에서는 '싸구려 책chapbooks'이라고 했고, 독일에서는 '민속본Volksbuch'이라고 했다. 얼마 후 유대인 서적 행상 시몽 레비는 고향 알자스에서 파리로 옮겨 갔다. 그 유명한 칼망-레비 출판사 창립자 형제의 아버지가 레비다. 이처럼 서적 행상인들은 책을 세상에 배포하는 소리 없는 엔진이었다. 이를 반영하듯, 기 드 모파상의 단편 「서적 행상인」은 사부아에서 부르제 호수를 따라 걷는 어느 서적 행상인의 시점에서 시작된다. 이 소설은 모파상이 사망한 1893년에 『르 피가로』에 게재되었다.

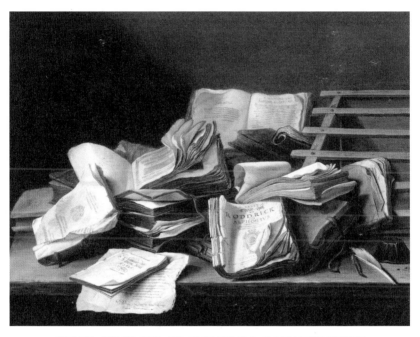

얀 데 헤엠, 〈책이 있는 정물〉, 1628, 패널에 유채, 31.2×40.2, 커스토디아 재단(파리)

레이던은 네덜란드에서 가장 오래된 대학을 가진 도시로, 화가 얀 데 헤엠Jan de Heem의 고향이기도 하다. 그의 〈책이 있는 정물Still Life with Books〉은 레이던에서 호평을 받았던 것 같다. 멜랑콜리한 분위기를 풍기는 낡은 책들은 인간이 만든 모든 것이 결국에는 사멸한다는 사실을 분명하게 보여 준다. 화가의 의붓아버지는 제본 기술자이자 서점 주인이었다. 데 헤엠은 이런 그림을 적어도 여섯 점 이상 그렸다. 당시 레이던에서는 색이 절제된 그림이 유행했고, 붓의 손잡이나 날카로운 도구로 화면을 긁어 책의 페이지를 묘사하는 방식이 인기를 끌었다. 그의 기법은 젊은 시절의 렘브란트와 젊은 얀 리번스와 비슷한 점이 있다. 이 그림에서 우리는 당시 유머러스한 연애시를 썼던 작가 야코프 베스테르반의 책(맨 위 가운데)과 G. A. 브레데로의 『로드릭과 알폰수스』(가운데 오른편)를 볼 수 있다. 또 화면 왼편 아래쪽의 테이블 앞쪽으로 튀어나온 책자에는 화가의 서명이 보인다. (조절된 무질서에 대한 감각과 함께) 색을 절제한 데 헤엠의 정물화에 감명을 받은 앙리 마티스는 루브르에서 그의 작품을 모사하기도 했다.

242

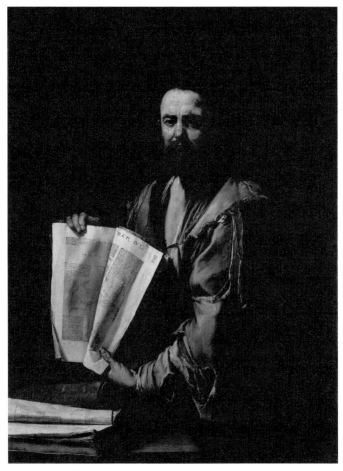

주세페 데 리베라, 〈유클리드Euclid〉, 1630-1635년경, 캔버스에 유채, 125.1×92.4,
폴 게티 미술관(로스앤젤레스)

이탈리아 초기 바로크 시대의 화가 루도비코 카라치는 발렌시아에서 이탈리아로 돌아온 지 얼
마 지나지 않아 '카라바조풍으로 그림을 그리는 젊은 스페인 화가' 주세페 데 리베라를 눈여겨
보게 되었다. 이 그림에서 책은 과거와 현재, 그리고 미래를 연결시키는 존재다. 유클리드가 고
대 그리스의 기하학과 정수론을 집대성한 대작 『기하학원론』(기원전 300년경)은 무려 2천 년 동
안이나 기하학 분야에서 핵심 서적이었다. 이 그림의 모델은 오로지 지적 활동에만 몰두한 채
로 옷은 되는 대로 걸친 학자다. 작품은 존재의 도덕적 기초로서 헬레니즘 철학과 스토아 철학
에 대한 17세기의 새로운 관심을 반영했을 뿐만 아니라, 우리에게 늘 스스로의 모습을 돌아보
게 하는 이미지를 보여 준다.

카스파 켕켈(추정), 〈올로프 루드베크의 초상Portrait of Olof Rudbeck〉, 1687,
캔버스에 유채, 84×67, 스웨덴 국립미술관(스톡홀름)

이 그림을 그린 것으로 추정되는 카스파 켕켈이 스웨덴 사람인지 독일 사람인지,
그리고 그림의 모델인 식물학자 루드베크(1630-1702)의 젊은 시절을 그렸는지 아
니면 만년을 그렸는지는 불확실하다. 연구자들은 나이든 쪽으로 합의했지만 이 작
품이 제작된 1687년에 루드베크의 나이는 예순에 가까웠던 데 반해 그림 속 인물
은 그리 나이 먹어 보이지 않는다. 주교의 아들로 태어난 루드베크는 웁살라 의대
교수, 식물학자, 엔지니어, 건축가, 역사학자(특히 사라진 아틀란티스가 스웨덴이라고
주장한 네 권의 논문이 유명하다)로서 왕성하게 활동했다. 그는 자신의 역량을 이름이
같은 아들 루드베크(1660-1740)에게 물려주었다. 아들은 아버지의 뒤를 이어 의대
교수가 되었고, 일찍부터 과학 영역의 개척자로 두각을 나타냈다. 이 그림에 등장
하는 책에는 1543년에 출간된 베살리우스의 『인간의 몸의 구조에 대하여』에 실린
해골 소묘가 보인다. 맞은편 페이지에 실린 약용 식물은 두란테(1529-1590)의 『새
로운 식물』에 실린 삽화를 차용한 것 같다.

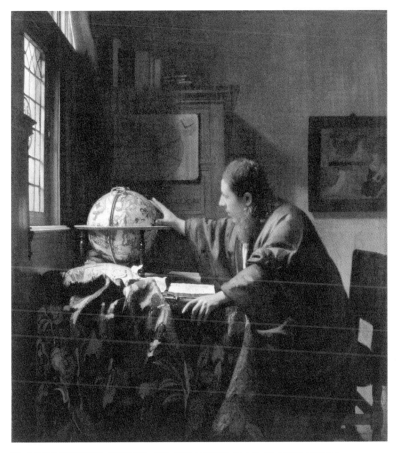

위: 요하네스 페르메이르, 〈천문학자〉, 1668, 캔버스에 유채, 51×45, 루브르 박물관(파리)
맞은편: 얀 판 데르 헤이덴, 〈도서관 모퉁이Corner of a Library〉, 1711, 캔버스에 유채, 77×63.5,
티센보르네미사 미술관(마드리드)

17세기에 과학의 발견이 열어젖힌 새로운 세계와 여전히 위세를 누리던 종교적 가르침의 낡은
세계 사이에서 책은 어떠한 구실을 했을까? 요하네스 페르메이르가 나중에 그린 〈지리학자The
Geographer〉와 쌍을 이루는 〈천문학자The Astronomer〉(위)에서 펼쳐져 있는 책은 기하학, 기계 장
치, 그리고 '신으로부터의 영감'을 다루었던 메티우스의 『천문과 지리의 법칙』의 한 부분을 보
여 준다. 어떤 이들은 그림 속 인물이 화가와 동시대인으로 유기체를 연구하는 데 처음으로 현
미경을 사용했던 안톤 판 레이우엔훅이라고 생각한다.

이제 책은 세계를 보는 창이 되었다. 18세기 초의 한 서재를 묘사한 그림(맞은편)에서 그림이
전달하는 메시지는 중국산 비단과 일본산 도자기만이 아니라 지구의와 펼쳐진 지도책에 의해
강화되었다. 이 그림을 그린 네덜란드 화가 얀 판 데르 헤이덴Jan van der Heyden(1637-1712)은
만년에 이 장면을 세 차례나 그렸다. 사망할 무렵 그의 소유물 목록에는 여러 권의 대형 서적을
비롯하여 1백84권의 책이 있었다고 한다.

얀 스텐, 〈고양이에게 책을 읽히는 아이|Children Teaching a Cat to Read〉, 1665-1668, 패널에 유채, 45×35.5, 바젤 미술관

레이던 출신의 예술가 얀 스텐은 델프트에서 한동안 주점과 양조장을 운영했다. 그는 가정생활의 소란과 무질서, 지저분함을 묘사하는 것을 좋아해서 '얀 스텐의 난잡함'이라는 네덜란드어 표현까지 생길 정도였다. 이 그림에서 아이들은 고양이에게 책을 읽힌다. 화가는 고양이가 세상의 온갖 재주를 다 지녔다는 의미로 고양이가 춤을 배우는 장면을 그리기도 했다. 하지만 이는 다소 위험한 생각이었다. 고양이는 종종 불길한 존재로 여겨졌고, 특히 아이들에게는 나쁜 행동에 대해 경고하는 구실을 했기 때문이다.

콘스탄틴 베르하우, 〈잠이 든 학생〉, 1663, 패널에 유채, 38×31, 스웨덴 국립미술관(스톡홀름)

옛날에 일곱 가지 대죄 중 하나였던 나태는 오늘날 스페인 프라도 미술관에 있는 히에로니무스 보스의 작품(1500년경)에서처럼 종교적인 의미만을 지니지는 않는다. 그러나 1660년대에 네덜란드 하우다에서 활동했던 화가 콘스탄틴 베르하우가 그린 〈잠이 든 학생The Sleeping Student〉에서는 다른 의미를 지닌다. 17세기 네덜란드 회화에서는 나태의 상징으로 소녀를 비롯한 여성이 등장하는 것이 일반적이었다. 당시 여성들은 읽기를 배우기 어려웠다. 신교 국가였던 네덜란드인들은 교육받은 시민이 나라를 번영하게 만든다고 믿었으나 이는 어디까지나 소년들에게만 해당되었다. 그림 속에 쌓여 있는 책은 자연에서 벗어난 새로운 현대성의 냄새를 풍긴다. 화가는 학생의 장래를 걱정하는 듯 부드럽게 책망한다.

조나단 리처드슨, 〈서재에 있는 예술가의 아들의 초상Portrait of the Artist's Son in his Study〉,
1734년경, 보드를 댄 캔버스에 유채, 90.4×71.5, 테이트(런던)

영국의 초상화가이자 문필가였던 조나단 리처드슨이 예술에 대해 쓴 글은 조슈아 레이
놀즈에게 영감을 주었다. 이 글은 프랑스어로 번역되었으며, 독일의 미술사학자 요한 빙
켈만의 찬사를 받았다. 리처드슨은 그리기가 지적 활동이며 초상화는 모델의 '외양의 유
사성과 함께 정신을 드러내야 한다'는 생각을 지지했다. 또한 그는 '수집'을 '신사를 위한
학문'으로 만들었다. 아버지와 마찬가지로 리처드슨의 아들도 1721년에 이탈리아로 그
랜드 투어를 가서는 '조각, 부조, 데생과 회화'에 대한 지식을 쌓았다. 그리고 아버지와
함께 수집가와 부유한 관광객들을 위한 책을 제작했다.

장 시메옹 샤르댕, 〈원숭이 골동품상〉, 1725-1745년경, 캔버스에 유채, 81×64,
루브르 박물관(파리)

서양 문화에서 동물에 대한 관념은 대체로 부정적이었다. 기독교에서 원숭이는 악
마를 가리켰는데, 세속화가 진행된 뒤로도 원숭이에 대한 생각은 그다지 바뀌지 않
았다. 그것이 광기의 상징이든 욕망의 상징이든 인간을 역겨운 모습으로 변형시킨
것이든 관계없이 원숭이는 감수성이 결여된 존재로 묘사되었다. 헨리 푸젤리가 그
린 〈악몽The Nightmare〉(1781)에는 여성의 몸에 올라탄 원숭이 비스무리한 생물이
등장한다. 다른 그림에서도 그랬듯이 샤르댕은 〈원숭이 골동품상Le Singe antiquaire〉
(위)에 미묘한 성격을 부여했다. 사실 18세기에는 앙투안 바토를 비롯한 여러 화가
가 인간의 행동을 모방하는 원숭이를 그렸다. 샤르댕의 친구이자 시인인 샤를 에티
엔 페셀리에는 이 그림의 풍자적인 목적에 대해 이렇게 설명했다. 골동품상은 자신
이 모은 메달과 책을 보면서 오늘날의 성과를 존중해야 한다고. 마찬가지로 샤르댕
은 〈원숭이 화가Le Singe peintre〉(1739-1740년경)에서 인간 형상의 조각을 자신의 모
습으로 그리는 원숭이를 보여 주었다. 자연에서 직접 배우기보다는 앞서 다른 사람
이 만든 작품을 흉내 내는 예술가들을 풍자한 것이다.

랠프 얼, 〈에스더 보드먼Esther Boardman〉, 1789, 캔버스에 유채, 108×81.3,
메트로폴리탄 박물관(뉴욕)

화가 랠프 얼Ralph Earl은 에스더 보드먼이라는 여성의 초상화를 그렸는데, 그림 속의 모든 것
이 당시의 유행을 보여 준다. 깃털이 달린 모자와 1780년대에 마리 앙투아네트가 입어 널리 유
행했던 가운, 그리고 시집. 아직 미국의 어느 대학에서도 여성의 입학을 허락하지 않았다. 하지
만 한 세기 남짓 지난 뒤에는 다섯 곳 중 네 곳이 여성의 입학을 허가했다.

랠프 얼의 삶은 파란만장했다. 매사추세츠 주 우스터 카운티에서 태어나 미국 독립 직후에는
런던에서 동료 화가 벤저민 웨스트와 지냈다. 맞은편 초상화는 그가 뉴욕의 채무자 감옥에서
출소한 뒤인 1789년에 코네티컷에서 그렸다. 화가는 결국 알코올 중독에 빠졌다. 초상화의 주
인공인 엘리자 보드먼(에스더의 오빠)은 열여섯 살의 어린 나이에 미국 독립 전쟁에 참전했고
나중에 상원의원이 되었는데 이 그림이 그려질 당시에는 포목상이었다. 그는 1786년에 뉴밀
퍼드에 차린 가게에다 영국 인지가 눈에 띄도록 붙어 있는 직물과 셰익스피어의 희곡, 밀턴의
『실낙원』과 『런던 매거진』을 함께 두었다.

랠프 얼, 〈엘리자 보드먼Elijah Boardman〉, 1789, 캔버스에 유채, 210.8×129.5, 메트로폴리탄 박물관(뉴욕)

장 시메옹 샤르댕, 〈소녀 선생님〉, 1740년 이후,
캔버스에 유채, 58.3×74, 워싱턴 국립미술관

샤르댕의 〈소녀 선생님The Little Schoolmistress〉
은 적어도 세 가지 버전이 존재한다. 더블린, 런
던, 워싱턴에 한 점씩 있다. 1740년에 프랑수아
베르나르 레피시에가 '더 많은 대중'을 위해 이
작품을 동판화로 제작했다. 모두 같은 장면이
고, 두 세기 반 뒤에 루치안 프로이트*(정신분석
의 창시자인 지그문트 프로이트의 손자)는 이 그림
에서 영감을 받아 유화와 동판화로 같은 주제
를 다루었다. 약간 흐리게 그려진 어린 학생은
샤르댕의 친구이자 가구상이었던 르누아르의
아이로 보인다. 공부를 독려하는 젊은 여성은
아마 소년의 누나일 것이다. 이처럼 교육과 책
은 불가분의 관계였다.

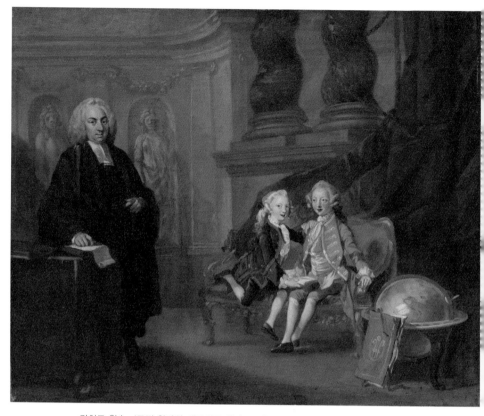

리처드 윌슨, 〈조지 왕자와 에드워드 왕자, 그리고 그들의 가정 교사 에이코스Prince George and Prince Edward Augustus, Sons of Frederick, Prince of Wales, with Their Tutor Dr Francis Ayscough〉, 1748-1749년경, 캔버스에 유채, 63.5×76.5, 예일 브리티시 아트센터 (뉴헤이븐)

영국 왕립 아카데미 설립자인 리처드 윌슨은 여러 차례 소년 시절의 조지 3세(가장 오른쪽)를 그렸다. 이 그림에는 나중에 요크와 올버니 공작이 되는 조지의 동생 에 드워드 왕자, 그리고 이들의 개인 교사였던 에이스코가 위풍당당한 모습으로 함께 등장한다. 조지는 애서가였다. 왕실 소장품을 새로 고치고 영국 박물관에 약 6만 5 천 권의 도서를 국가 소장품의 토대로 남겼다. 왕실 후계자 교육에서 책은 필수 요 소였다. 또한 조지는 영국 군주로서는 처음으로 과학을 공부했다. 그리고 수학, 농 업, 헌법 등의 과목을 배웠다. 이와 같은 교육으로 여덟 살 이전에 독일어와 영어를 읽고 쓸 수 있었다고 한다.

얀 리번스, 〈고대의 의상을 입은 팔츠 선제후 카를과 그의 가정 교사Prince Charles Louis of the Palatinate with his Tutor Wolrad von Plessen in Historical Dress〉, 1631, 캔버스에 유채, 104.5×97.5, 폴 게티 미술관(로스앤젤레스)

1635년 11월 21일에 외삼촌 찰스 1세의 영국 궁정에 도착한 팔츠 선제후 카를 1세 루트비히는 정중한 환영을 받았다. 극작가 토머스 헤이우드는 이 열한 살짜리 망명객이 샤를마뉴 대제라도 되는 것처럼 공손한 경의를 표했다. 하지만 이런 분위기는 오래가지 못했다. 왕자는 자신의 아버지인 프리드리히 5세가 합스부르크의 황제 페르디난트 2세와의 충돌에서 잃은 영지를 되찾으려 부단히 노력했지만, 찰스 1세가 이에 응하지 않음으로써 그만 사이가 틀어졌다. 1631년에 카를 1세가 자신의 개인 교사와 함께 있는 모습을 담은 이 초상화는 렘브란트의 가까운 동료였던 네덜란드 예술가 얀 리번스의 작품이다. 렘브란트와 마찬가지로 리번스도 등장인물들을 먼 과거의 인물로 연출하기를 즐겼다. 이 그림에서는 젊은 알렉산더 대왕과 그의 스승 아리스토텔레스로 묘사했다. 소년은 꿈을 꾸고, 교사는 관객을 그림으로 이끈다. 그림 속의 책은 이들이 실제 활동했던 기원전 4세기의 책이라고는 볼 수 없겠지만 그림의 진지한 의도를 드러낸다.

윌리엄 터너, 〈서재에 앉아 있는 남성A Man Seated at a Table in the Old Library〉, 1827, 종이에 구아슈와 수채, 14.1×19.1, 테이트(런던)

윌리엄 터너가 서식스의 페트워스 하우스에 있는 고색창연한 서재를 구아슈와 수 채로 자유분방하게 표현한 이 그림에는 화가의 후원자이자 수집가였던 조지 윈덤 과 터너의 우정에 대한 긴 이야기가 담겨 있다. 그러나 허풍선이 난봉꾼 귀족(유명 한 일기 작가 찰스 그레빌은 '이 무렵의 페트워스 하우스는 거대한 여관이었다'라고 썼다)이 었던 윈덤조차도 터너의 작업실에 함부로 들어갈 수 없었다.

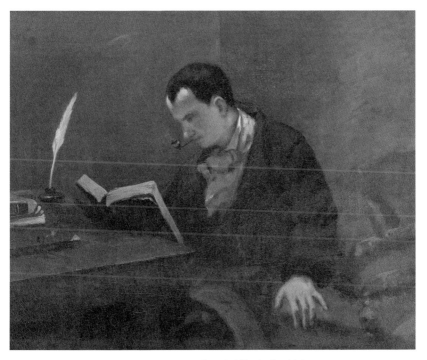

귀스타브 쿠르베, 〈샤를 보들레르의 초상Portrait of Charles Baudelaire〉, 1848, 캔버스에
유채, 54×65, 파브르 미술관(몽펠리에)

카멜레온처럼 천변만화하는, 프랑스 작가 쥘 발레스에 따르자면 어설픈 배우였던,
샤를 보들레르의 초상화를 그리자면 예술가는 대담해야만 했다. 1848년에 귀스타
브 쿠르베가 그린 이 초상화에서 인물보다 오히려 책과 깃펜이 사실적이다. 한편
보들레르는 이 무렵 발명된 사진이라는 매체에 대해 '재능 없거나 게을러서 제대로
관찰하지 못하는' 화가의 피난처라고 일갈했다. 나중에 쿠르베는 보들레르의 초상
화를 어떻게 완성해야 할지 몰랐다고 털어놓았다. '날마다 그의 얼굴은 달라졌다.'
쿠르베와 보들레르의 사이는 틀어져 버렸다. 1859년에 열린 살롱의 리뷰에서 보들
레르는 전혀 온당하지 않은 이 초상화 속 인물을 알아보려면 역사가의 지성과 기법
만이 아니라 '점술가의 투시력'이 필요할 거라고 했다.[12]

258

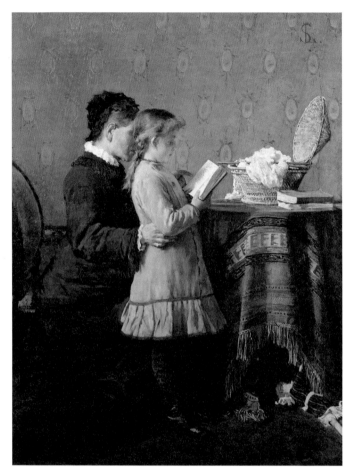

실베스트로 레가, 〈읽기 수업〉, 1881, 캔버스에 유채, 116×90, 개인 소장

오늘날의 연구에 따르면 르네상스 때 토스카나의 다른 지역에서 행해진 교육에서
는 문법과 라틴어가 중요했지만 피렌체에서는 상업적인 역량과 수학적인 능력에
중점을 두었다고 한다. 하지만 수세기 후에 토스카나 예술가 실베스트로 레가가 그
린 〈읽기 수업The Reading Lesson〉에서 보듯이, 서구 세계 전체에서 중산층은 현대 생
활의 필수 요소로 독해 능력에 우선적인 가치를 부여했다.

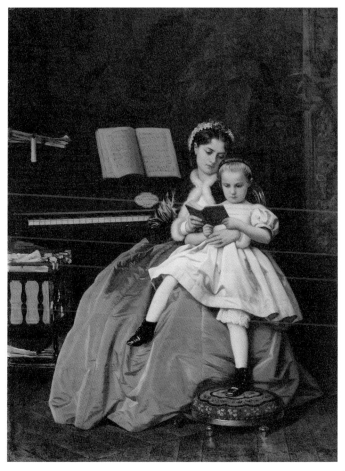

오귀스트 툴무슈, 〈책을 읽는 연습〉, 1865, 캔버스에 유채, 36.5×27.6, 보스턴 미술관

오귀스트 툴무슈가 〈책을 읽는 연습The Reading Lesson〉을 그렸을 1865년 무렵부터 프랑스 부르주아에게 교육은 새로운 종교로 자리 잡았다. 에밀 졸라는 툴무슈의 그림에 대해 '툴무슈가 그린 예쁜 인형들'이라고 썼는데, 이 그림에서 진지하게 책을 읽고 있는 어머니와 아이를 가리키는 표현은 아니다.

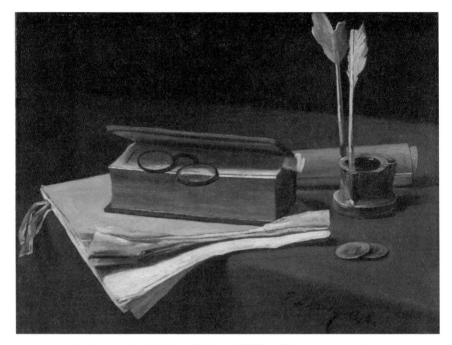

프랑수아 봉뱅, 〈책, 종이와 잉크병이 있는 정물Still Life with Book, Papers and Inkwell〉, 1876, 함석에 유채, 36.2×48.3, 런던 내셔널 갤러리

프랑수아 봉뱅은 1850년까지 파리 경찰 본부에서 일했다. 그는 독학으로 그림을 공부했는데, 이 과정에서 두 가지 이점을 얻었다. 하나는 드가와 마네 등을 비롯한 예술가들을 좋아했던 수집가 루이 라카즈의 후원이었다. 다른 하나는 과거의 예술과 작품에 대한 자기 나름의 확고한 탐구였다. 봉뱅은 17세기 네덜란드와 플랑드르의 바니타스 정물화와 샤르댕, 특히 피터르 더 호흐Pieter de Hooch가 그린 풍속화를 주의 깊게 연구했다.

이탈리아 바로크 시대의 화가 게르치노는 볼로냐와 페라라 사이에 있는 첸토에서 활동했는데, 그곳에서 이 그림(맞은편)을 그렸다. 변호사이자 시의원이었던 프란체스코 리게티의 초상이다. 작가이기도 했던 리게티는 형사법에 관한 명망 높은 안내서를 들고 있다. 서가에는 서양 법학의 중요 저작들이 보인다. 수세기 동안 책 제목은 책의 밑이나 배 혹은 오늘날 우리에게도 친숙한 형태로 책등에 자리 잡아 왔다. 디자인과는 별개로, 법률에 대한 책은 책 자체의 권위를 강화했다.

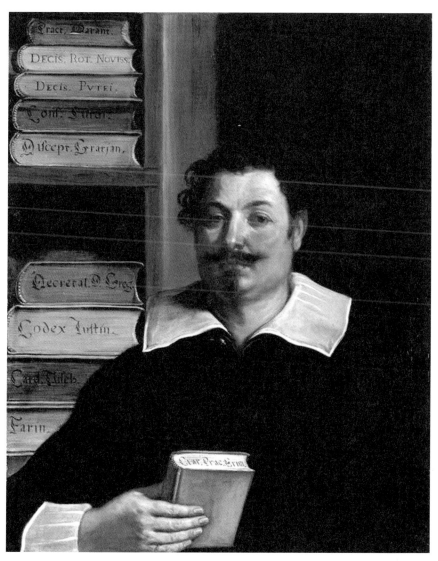

게르치노, 〈프란체스코 리게티의 초상Portrait of Francesco Righetti〉, 1626-1628년경, 캔버스에 유채, 83×67, 개인 소장

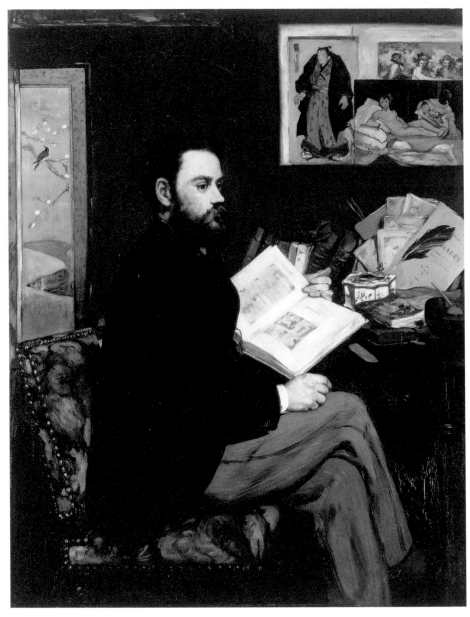

에두아르 마네, 〈에밀 졸라의 초상Portrait of Emile Zola〉, 1868, 캔버스에 유채, 146×114, 오르세 미술관(파리)

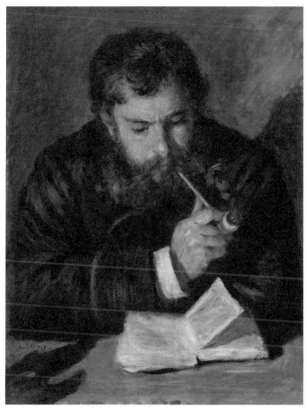

피에르 오귀스트 르누아르, 〈클로드 모네의 초상Portrait of Claude Monet〉, 1872,
캔버스에 유채, 65×50, 워싱턴 국립미술관

예술가들은 책과 함께 있는 다른 예술가들을 자주 그렸다. 1860년대에 스위스 화가 샤를 글레르는 잠깐 르누아르와 모네를 가르쳤는데, 말 안 듣던 이 학생들은 선생의 화실에서 알프레드 시슬레와 프레데리크 바지유를 만나 어울렸다. 르누아르와 모네 모두 초반에는 처지가 좋지 않았다. 르누아르는 1872년에 모네를 그렸다(위). 같은 해에 그린 다른 그림에서 모네는 마찬가지로 파이프로 담배를 피우면서 좀 더 느슨한 태도로 신문을 읽고 있다.

에두아르 마네와 에밀 졸라는 1866년 2월에 풍경화가 앙투안 길메의 소개로 처음 만났다. 양쪽 모두에 시의적절한 만남이었다. 졸라는 뒷날 증보된 글(맞은편 그림의 테이블에는 졸라의 글이 실린 책의 파란색 표지가 보인다)에서 여러 비평가들에 맞서 마네를 옹호했다. 그는 1867년에 출간된 소설 『테레즈 라캥Thérèse Raquin』으로 유명해졌다. 다음 해 마네가 그의 초상을 그렸다. 졸라가 펼쳐든 책은 아마도 마네가 가장 좋아하는 책인 샤를 블랑의 『회화의 역사』일 것이다. 1868년 5월에 졸라는 마네의 모델 노릇을 했던 것에 대해 썼는데, 마네가 눈을 빛내며 뻣뻣한 태도로 너무 집중해 그려 마치 자신이 그 자리에 없는 것처럼 느껴졌다고 했다. 프랑스 화가 오딜롱 르동은 이 그림이 초상화보다는 정물화에 가깝다고 평했다.

조르조 데 키리코, 〈아이의 뇌〉, 1914, 캔버스에 유채, 81.5×65, 스톡홀름 현대 미술관

20세기에 책은 새로운 상징으로의 기능을 수행하기 시작했다. 앙드레 브르통은 파리에서 버스를 타고 가다 갤러리 창가에 조르조 데 키리코가 그린 〈아이의 뇌The Child's Brain〉가 걸려 있는 걸 봤는데, 단숨에 그림에 사로잡혀서는 당장 구입하지 않을 수 없었다고 한다. 이 그림은 프로이트가 주장한 거세 공포와 오이디푸스 콤플렉스를 반영한 것으로 여겨진다. 남성적인 콧수염과 길고 여성스러운 속눈썹을 지닌 이 남자는 데 키리코의 아버지일까? 그리고 책 바깥쪽으로 나와 있는 빨간 가름끈은 남성의 성기를 또 책 자체는 아버지의 성교를 암시하는 것일까?

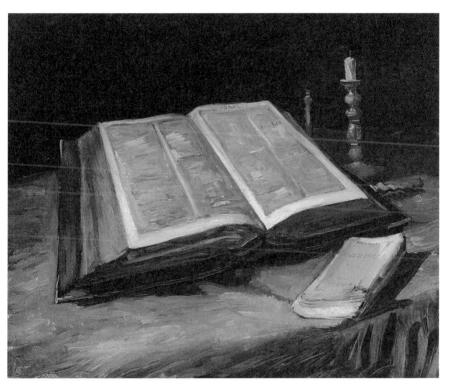

빈센트 반 고흐, 〈성경이 있는 정물〉, 1885, 캔버스에 유채, 65.7×78.5,
반 고흐 박물관(암스테르담)

빈센트 반 고흐는 〈성경이 있는 정물〉에서 삶에 대한 두 가지 확연하게 다른 접근 방식을
대조시켰다. 그는 이즈음 막 세상을 떠난 목사였던 아버지의 맹목적인 믿음을 1882년판
성경에 담았다. 열린 성경은 그리스도가 겪을 고통과 형벌로 가득 찬 『이사야서』 제53장
을 보여 준다. 화가는 비슷한 시기에 출간된 에밀 졸라의 소설 『삶의 기쁨La Joie de vivre』
을 앞에 놓았다. 이 책에서 졸라는 반 고흐의 말처럼 '삶을 우리 스스로가 느끼는 그대로'
그려 냈다.13 사실 졸라의 소설이 『이사야서』보다 나을 건 없다. 책에는 주인공 폴린의
분투로도 어찌할 수 없었던 불행, 악의, 배신, 자살이 가득 담겨 있다.

테오 반 리셀베르그, 〈독서〉, 1903, 캔버스에 유채, 181×241, 겐트 미술관

독서는 사적 활동인 동시에 사회적 활동이 될 수 있다. 또한 지적 흥분과 결합된 즐거움을 줄 수도 있다. 테오 반 리셀베르그의 〈독서〉(위)에서 벨기에 출신의 상징주의 시인이자 화가의 평생지기 친구였던 에밀 베르하렌은 유명인들의 모임을 이끌고 있다. 이로부터 10년도 지나지 않아 여기 참여한 수필가이자 희곡 작가이고 시인인 모리스 마테를링크(가장 오른쪽)는 노벨 문학상을 수상했다.

일반적으로 알려진 바에 따르자면 폴 고갱이 자신이 존경해 마지않던 예술가 친구 마이어 드 한을 그린 이 초상화(맞은편)는, 고갱에게 '프랑스 속의 타히티'였던 브르타뉴에 있던 그들의 숙소 문 일부를 장식하기 위함이었다. 또한 이 그림은 친구의 심오한 지식에 보내는 찬사였다.**14** 하지만 드 한의 시선에 깃든 음탕한 분위기는 유대인 곱사등이었던 그가 고갱과 경쟁한 끝에 집주인 마리의 사랑을 쟁취한 사건과 관련 있을 것이다. 테이블 위에 놓여 있는 밀턴의 『실낙원』과 토머스 칼라일의 극도로 반유대적인 저술 『의상衣裳 철학Sartor Resartus』은 아무래도 고갱이 친구의 지성을 인정하지 않는다는 의미로 보인다.

폴 고갱, 〈등불 옆의 자콥 마이어 드 한Portrait of Jacob Meyer de Haan by Lamplight〉, 1889, 패널에
유채, 79.6×51.7, 뉴욕 현대 미술관

에드가 드가, 〈에드몽 뒤랑티의 초상Portrait of Edmond Duranty〉, 1879, 리넨에 템페라와 파스텔, 100.6×100.6, 뷰렐 컬렉션(글라스고)

파리의 카페 게르부아의 창조적인 일상에는 이따금 소란이 끼어들었다. 1879년에 드가가 그린 이 그림 속 인물은 자신의 서재에 앉아 책들에 둘러싸여 만족스러워 하는 예술 비평가이자 소설가 에드몽 뒤랑티다. 마네는 뒤랑티가 쓴 평문을 보고 그에게 결투를 신청했고 졸라가 이 결투에서 마네의 세컨드 역할을 맡았다. 뒤랑티가 가벼운 부상을 입자 곧 결투는 끝났고, 마네와 뒤랑티는 화해했다. 뒤랑티의 수필 '새로운 회화'는 1876년에 열린 인상주의 그룹의 두 번째 전시 때 출간되었다. 이 글에서 뒤랑티는 '현대 생활'을 다룬 새로운 스타일의 회화에 지적인 토대를 부여하려고 했다. 뒤랑티는 드가가 비할 데 없는 재능과 지성을 지녔다고 언급했고, 그가 표현한 생각들은 드가의 그것과도 흡사했다. 뒷날 죽음을 마주한 뒤랑티는 애서가들이 어디서나 겪는 쓰라린 딜레마와 마주해야 했다. 책을 처리하는 문제였다. 그는 대부분의 책을 팔고 그다음 해에 세상을 떠났다.

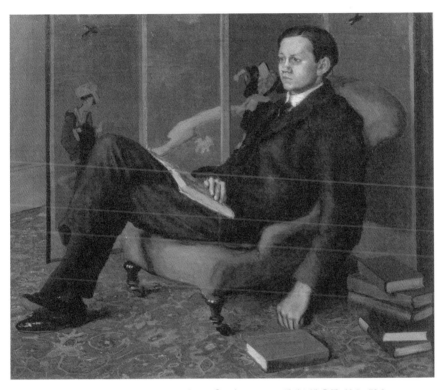

던컨 그랜트, 〈제임스 스트레이치James Strachey〉, 1910, 캔버스에 유채, 63.5×76.2, 테이트(런던)

블룸즈버리 그룹은 예술, 책, 작가가 삶의 중심이라는 19세기 이래의 신조를 추구
했다. 1910년에 화가 던컨 그랜트는 자신의 사촌이자 작가 리턴 스트레이치의 동
생인 제임스를 모델로 이 그림을 그렸다. 당시 제임스는 시사 주간지 『스펙테이터
The Spectator』에서 글을 쓰고 있었다. 나중에는 부인과 함께 프로이트 전집을 영어
로 번역했는데, 이 번역에 대한 평이 너무 좋아 일부는 독일어로 다시 번역되었다.
그랜트는 책을 읽는 사람을 많이 그렸는데, 제임스의 여동생이 막 도스토옙스키의
『죄와 벌』을 다 읽고는 감격에 젖어 있는 모습도 그렸다.

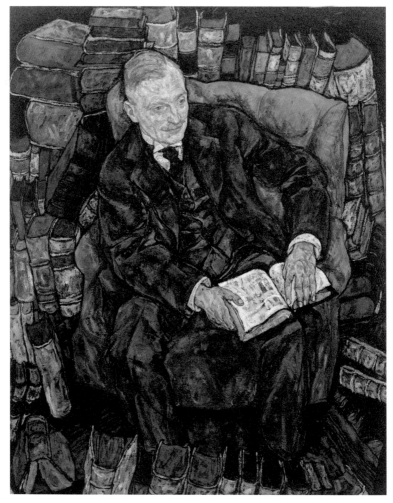

에곤 실레, 〈후고 콜러의 초상Portrait of Hugo Koller〉, 1918, 캔버스에 유채, 140×110,
벨베데레 오스트리아 갤러리(빈)

에곤 실레Egon Schiele는 세상을 떠나기 얼마 전인 1918년에 사업가 후고 콜러의 초상을 그렸
다. 그림 속 콜러는 온유한 학자처럼 보인다. 빈 근처에 있는 콜러의 별장에는 커다란 서재가
있어 실레는 다른 데서는 구하기 어려웠던 희귀본을 읽을 수 있었다. 콜러의 부인 브론시아도
예술가였는데, 나치가 집권하면서 반체제 예술가로 낙인찍혔다.

폴 세잔, 〈귀스타브 제프루아의 초상Portrait of Gustave Geffroy〉, 1895, 캔버스에 유채, 110×89, 오르세 미술관(파리)

귀스타브 제프루아는 처음으로 모네의 전기를 쓴 인물이다. 말수가 적은 모네는 제프루아의 물음에 죄다 한마디로 답했다. 모네는 제프루아에게 세잔을 소개했고, 세잔은 1895년에 그의 초상화를 그리게 된다. 제프루아에게는 꽤나 고역이었다. 세잔이 모네에게 보낸 편지에 따르면 3개월이나 앉아서 포즈를 취하게 했지만 '결과가 변변치 않았다'. 결국 왼손과 얼굴은 미완성이고, 두 사람은 이후 다시 만나지 않았다. 세잔은 스스로의 작업에 대해 부정적으로 평가했지만, 입체주의 예술가들은 세잔의 작업을 바탕으로 자신들의 예술을 개척했다.

그웬 존, 〈학생〉, 1903-1904, 캔버스에 유채, 56.1×33.1, 맨체스터 아트 갤러리

1903년 '도렐리아'라는 애칭으로 불렸던 모델 도로시 맥네일은 화가 그웬 존Gwen John과 함께 프랑스의 툴루즈에서 도보 여행을 하며 겨울을 보냈다. 제1차 세계 대전 때 '전사자들을 위한 헌시'(1914)를 쓴 것으로 유명한 시인 로렌스 비니언은 『새터데이 리뷰』에서 존이 도렐리아를 그린 〈학생The Student〉(위)의 성격을 완벽하게 요약했다. 이 그림은 그가 말한 '강렬함'을 보여 주는 동시에 오늘날의 미술에서 보기 힘든 '조용하고 수줍은' 유형의 것이기에 요란한 기교를 자랑하는 그림보다 뛰어나다는 것이었다. 이 그림에 보이는 여행서들(그중 하나는 프랑스어 책인 『러시아』다)은 관객의 시선을 모델의 얼굴로 이끄는 구실을 한다.

'신경질적인', '노골적으로 음란한', '극도로 흥분된', '집요한', '강박적인', '위태로운'…. 비평가들이 에곤 실레의 그림에 적용한 표현들이다. 화가가 외설적인 그림을 그렸다는 이유로 고통스러운 감옥 생활을 겪고 나서인 1914년에 완성한 그림(맞은편)을 보자. 자신의 책들을 담은 그림이나 오스트리아의 구릉을 그린 그림에서 우리는 실레의 뛰어난 재능이 차분하게 드러난 양상을 살펴볼 수 있다. 그럼에도 불구하고 이 그림처럼 화가가 자신의 소유물을 남근 형태로 표현한 것과 페티시즘의 분위기는 그의 진정한 취향을 암시한다.

에곤 실레, 〈책이 있는 정물Still Life with Books〉, 1914, 캔버스에 유채, 117.5×78, 레오폴드 박물관(빈)

274

노라 헤이슨, 〈초상화 습작 A Portrait Study〉, 1933, 캔버스에 유채, 86.5×66.7,
태즈메이니아 박물관 및 미술관(호바트)

소포니스바 앙구이솔라, 〈자화상Self-Portrait〉, 1554,
포플러 나무에 유채, 19.5×12.5, 빈 미술사 박물관

북부 이탈리아 도시 크레모나의 명문가 출신 화가 소포니스바 앙구이솔라Sofonisba Anguissola는 1550년 로마에서 미켈란젤로와 조르조 바사리를 만났다. 바사리는 그녀에 대하여 '이 시대의 어떤 여성보다도 학식이 깊고 품위 있다'라고 썼다. 화가의 아버지는 딸이 화가로 활동하는 것을 열렬히 지지하고 격려했지만, 19세기 미술사가 야코프 부르크하르트가 르네상스의 특징으로 정의한 '남성과 완전히 평등한 기반'을 찾기는 어려웠다. 이 자화상은 카스틸리오네가 '겸손한 사려 깊음'이라고 불렀던 미덕을 보여 준다. 그녀는 자신이 쓴 사랑의 소네트가 담긴 책을 내세우며 책장을 펼쳐 보이고 있다. '처녀 소포니스바 앙구이솔라가 1554년에 직접 만들었다'라는 라틴어 문장이 보인다.

소포니스바 앙구이솔라(위)와 노라 헤이슨Nora Heysen이 1933년에 그린 자화상(맞은편) 사이에 놓인 거의 4백 년의 세월 동안에 여성 예술가들의 처지는 얼마나 바뀌었을까? 유감스럽게도 우리가 기대하는 만큼은 아니다. 호주의 유명 예술가 한스 헤이슨의 딸로 태어난 노라는 뉴사우스웨일스 미술관의 후원을 받게 되는 아치볼드 상을 수상했다. 이에 대한 1949년 2월 4일자 『오스트레일리언 우먼스 위클리』 헤드라인은 이랬다. '예술 상을 수상한 여성 화가는 요리도 잘한다.' 이 무렵의 일반적인 생각을 보여 주는 문장이다. 호주의 색조주의 예술가이자 교사였던 맥스 멜드럼은 여성이 남성처럼 무엇인가를 할 수 있다는 생각은 '정신 나간' 것이며, 여성은 직업이 아니라 가정에 전념해야 한다고 주장했다. 노라가 자화상에서 보여 주는 눈빛은 그런 생각들에 대한 더할 나위 없는 대답이다.

276

에두아르 뷔야르, 〈잔 랑방Jeanne Lanvin〉,
1933년경, 캔버스에 템페라, 124.5×136.5,
오르세 미술관(파리)

1890년대 초, 화가 에두아르 뷔야르Édouard
Vuillard와 디자이너 잔 랑방은 파리 중심부 생
토노레 거리에 있는 같은 건물에 살았다. 두 사
람은 나이도 같았다. 랑방을 담은 이 그림에 대
하여 뷔야르는 자신은 초상화를 그린 게 아니
라 '집에 있는 사람들'을 그렸다고 했다. 1930
년대 초 파리 오트쿠튀르를 주름 잡았던 랑방
이 갖가지 패턴과 여러 책들과 함께 자신의 창
조적 원천인 가정적인 사무실에 앉아 있다. 소
설가 줄리언 반스는 이에 대해 '적절한 디테일
의 승리'라고 멋지게 요약했다.

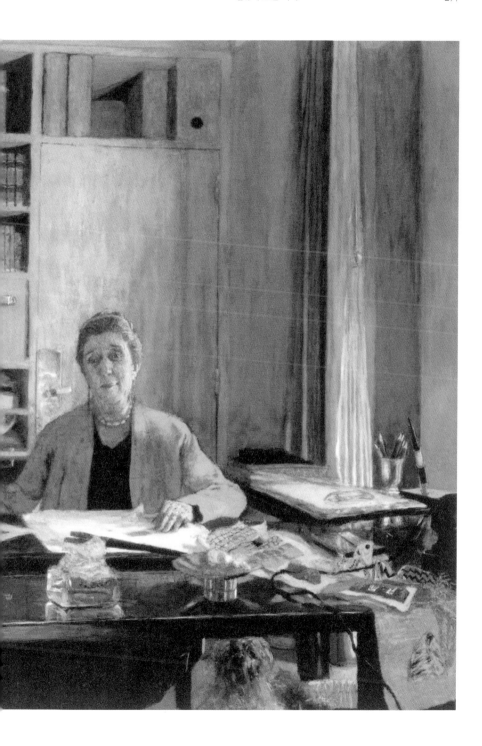

플로린 스테트하이머, 〈칼 반 벡텐의 초상Portrait of Carl Van Vechten〉, 1922,
캔버스에 유채, 91×80, 예일 대학교 영미 문학 컬렉션(뉴헤이븐)

유쾌했지만 스스로를 잘 드러내지 않았던 예술가 플로린 스테트하이머는 자신의
그림을 전시하기보다는 간직하는 것을 좋아했다. 하지만 마르셀 뒤샹, 스티글리츠
를 비롯한 친구들을 여럿 그렸다. 1922년에 그린 이 그림 속에 사진가, 작가, 수집
가인 칼 반 벡텐이 화려하게 차려입고 앉아 있다. 벡텐의 고양이가 층층이 쌓인 책
위에 자리 잡고 있다. 세 권의 책 중에서 가운데 있는 책은 벡텐이 쓴 『집 안의 호랑
이: 고양이의 문화사』이고, 그의 왼편에 있는 책과 피아노는 그리니치 빌리지의 보
헤미안들, 상류층의 기고만장한 인사들, 하렘 작가들과 여타 창조적인 영혼들로
이루어진 서클의 적절한 배경을 이룬다. 벡텐은 '파파 우줌스Papa Woojums'였다. 거
트루드 스타인과 벡텐은 '우줌스'라는 공상의 가족을 만들어 내서는 서로를 이렇게
불렀다. 앨리스 토클러는 마마 우줌스, 거트루드 스타인은 베이비 우줌스였다. 벡
텐은 스타인과 토클러에게 보내는 편지에 이렇게 썼다. '친애하는 친애하는 친애하
는 우줌세즈(우줌세즈라고 발음해 줘, 제발!).'

앨리스 닐, 〈케네스 피어링Kenneth Fearing〉, 1935, 캔버스에 유채, 76.5×66, 뉴욕 현대 미술관

'내 마음에서 그 바보 같은 놈을 치워 버려.' 1935년에 시인 케네스 피어링은 자신 의 초상화를 그리던 앨리스 닐Alice Neel에게 이렇게 말했다. 하지만 이 그림은 대공 황 동안 가난하고 짓밟힌 사람들의 운명에 필사적으로 슬퍼한 한 남자의 피 흘리는 가슴을 표현한다. 자살 충동과 결혼 생활에서 겪은 폭력에 시달리던 닐은 그리니치 빌리지에 살면서 보헤미안 집단, 급진적인 작가들과 친구가 되었다. 피어링도 그 들 중 한 사람이었다. 그림의 배경에 그가 살던 곳 가까이 지나던 고가 철도가 보인 다. 거의 2천 년 동안 그래 왔듯이, 그림 한복판의 책만이 그에게 위안이 되었다.

르네 마그리트, 〈금지된 재현〉, 1937, 캔버스에 유채, 81.5×65.5, 보이만스 반 뵈닝겐 미술관(로테르담)

르네 마그리트René Magritte의 〈금지된 재현La Reproduction interdite〉에는 벽난로 위에 놓인 책, 에드거 앨런 포가 1838년에 내놓은 『아서 고든 핌의 모험』의 프랑스어판만이 거울에 정상적으로 비추어지고 있다. 나머지는 모두 비현실적이다. 하지만 소설의 주인공인 소년 아서 고든 핌의 여행 자체도 초현실적이다. 우리는 우리가 보는 것을 본다. 우리는 우리가 읽는 것을 읽는다. 이처럼 예술과 책은 동행한다.

주

서문

1. F. R. Grahame(Catherine Laura Johnstone), *The Progress of Science, Art, and Literature in Russia*(1865), p. 8.

2. Bertolt Brecht, 'Against Georg Lukács', *New Left Review*, 84(1974), p. 51. Janet Wolff, *The Social Production of Art*(2판. 1993), p. 91에서 인용.

3. Alexander Ireland, *The Book-Lover's Enchiridion*(5판. 1888), 'Prelude of Mottoes'에서 인용.

4. 위의 책, p. 289.

5. 위의 책, p. 312.

6. Richard D. Altick, *Paintings from Books: Art and Literature in Britain, 1760-1900*(1985), p. 399.

7. Ireland, 앞의 책, p. 200에서 인용.

8. Kate Flint, *The Woman Reader, 1837-1914*(1993), p. 139.

9. Lynda Nead, *Myths of Sexuality: Representations of Women in Victorian Britain*(페이퍼백. 1990), p. 79에서 인용.

10. John Ruskin, *Modern Painters*(6판. 1857), vol. 1, p. xxii.

11. A. Hyatt Mayor, *Prints and People: A Social History of Printed Pictures*(1971), n.p.

12. Ian Gadd(편집), *The History of the Book in the West: 1455-1700*(2010), essay by David Cressy, p. 508.

1장

1. For Gutenberg, see Albert Kapr, *Johann Gutenberg: The Man and His Invention*, Douglas Martin 번역(1996); John Man, *The Gutenberg Revolution: The Story of a Genius and an Invention that Changed the World*(2002); Leslie Howsam(편집), *The Cambridge Companion to the History of the Book*(2015).

2. Keith Houston, *The Book: A Coverto-Cover Exploration of the Most Powerful Object of Our Time*(2016), p. 96.

3. 위의 책, p. 255.

4. Guglielmo Cavallo and Roger Chartier(편집), *A History of Reading in the West*, Lydia G. Cochrane 번역(페이퍼백, 2003), p. 15.

5. Houston, 앞의 책, p. 56.

6. Christina Duffy, 'Books Depicted in Art', British Library Collection Care blog, 1 July 2014.

7. Svend Dahl, *History of the Book*(영문 2판, 1968), p. 41.

8. Joseph Rosenblum, *A Bibliographic History of the Book*(1995), p. 1.

9. Alberto Manguel, *A History of Reading*(1996), p. 294.

10. Simon Eliot and Jonathan Rose(편집), *A Companion to the History of the Book*(2007), essay by Rowan Watson, p. 486.

11. Manguel, 앞의 책, p. 150.

12. 위의 책, p. 98.

13. Anthony Charles Ormond McGrath, 'Books in Art: The Meaning and Significance of Images of Books in Italian Religious Painting 1250-1400' (unpublished PhD thesis, University of Sussex, 2012), pp. 11-12, 68.

14. Norma Levarie, *The Art and History of Books*(신판, 1995), p. 23; Lucien Febvre and Henri-Jean Martin, *The Coming of the Book: The Impact of Printing 1450-1800*, ed. Geoffrey Nowell-Smith and David Wootton, David Gerard 번역(1976), pp. 26-27.

15. Manguel, 앞의 책, p. 77.

16. Linda L. Brownrigg(편집), *Medieval Book Production: Assessing the Evidence*(1990), essay by R. H. and M. A. Rouse, pp. 103-106.

17. Jan Białostocki, *The Message of Images: Studies in the History of Art*(1988), p. 156.

18. Paul Oskar Kristeller, *Renaissance Thought and the Arts: Collected Essays*(확장판. 1990), p. 181.

19. Emma Barker, Nick Webb and Kim Woods(편집), *The Changing Status of the Artist*(1999), intro., p. 28.

20. Mary Rogers and Paola Tinagli, *Women and the Visual Arts in Italy c. 1400-1650: Luxury and Leisure, Duty and Devotion-A Sourcebook*(2012), p. 66.

21. Houston, 앞의 책, p. 170.

22. Levarie, 앞의 책, p. 67; Febvre and Martin, 앞의 책, p. 22.

23. Levarie, 앞의 책, p. 67.

24. Houston, 앞의 책, p. 121.

25. Elizabeth L. Eisenstein, *The Printing Press as an Agent of Change: Communications and Cultural Transformations in Early-Modern Europe*(페이퍼백. 1980), p. 250에서 인용.

26. Houston, 앞의 책, pp. 203-204.

2장

1. Eliot and Rose, 앞의 책, essay by Rowan Watson, p. 487; Cavallo and Chartier, 앞의 책, essay by Anthony Grafton, p. 185.

2. David Finkelstein and Alistair McCleery(편집), *The Book History Reader*(2002), essay by Roger Chartier, p. 126.

3. Rogers and Tinagli, 앞의 책, p. 213.

4. Rudolf and Margot Wittkower, *Born under Saturn: The Character and Conduct of Artists-A Documented History from Antiquity to the French Revolution*(1963), p. 54.

5. Peter Burke, *The Italian Renaissance: Culture and Society in Italy*(개정판. 1987), p. 60.

6. Antonella Braida and Giuliana Pieri(편집), *Image and Word: Reflections of Art and Literature from the Middle Ages to the Present*(2003), p. 3.

7. 위의 책, p. 5.

8. Burke, 앞의 책, p. 155.

9. René Wellek, 'The Parallelism Between Literature and the Arts', *English Institute Annual 1941*(1942), p. 31.

10. Houston, 앞의 책, p. 185.

11. Sandra Hindman(편집), *Printing the Written Word: The Social History of Books, circa 1450-1520*(1991), essay by Martha Tedeschi, p. 41.

12. 위의 책, essay by Sheila Edmunds, pp. 25, 33.

13. Finkelstein and McCleery, 앞의 책, essay by Jan-Dirk Müller, p. 154.

14. John L. Flood and William A. Kelly(편집), *The German Book, 1450-1750: Studies presented to David L. Paisey in His Retirement*(1995), essay by Irmgard Bezzel, pp. 31-32.

15. Hugh Amory and David D. Hall(편집), *A History of the Book in America*, vol. 1, *The Colonial Book in the Atlantic World*(2000), p. 26.

16. Dahl, 앞의 책, p. 137.

17. Finkelstein and McCleery, 앞의 책, essay by Jan-Dirk Müller, p. 163.

18. Gadd, 앞의 책, essay by Andrew Pettegee and Matthew Hall, pp. 143, 162.

19. Patricia Lee Rubin, *Giorgio Vasari: Art and History*(1995), p. 106.

20. Rodney Palmer and Thomas Frangenberg(편집), *The Rise of the Image: Essays on the History of the Illustrated Art Book*(2003), essay by Sharon Gregory, p. 52.

21. Rubin, 앞의 책, p. 50.

22. Philip Jacks(편집), *Vasari's Florence: Artists and Literati at the Medicean Court*(1998), p. 1.

23. Rubin, 앞의 책, pp. 290-291.

24. 위의 책, p. 148.

25. Jacks, 앞의 책, p. 1.

26. Rudolph and Margaret Wittkower, 앞의 책, p. 12.

27. Levarie, 앞의 책, p. 288.

28. Eliot and Rose, 앞의 책, essay by Megan L. Benton, p. 495.

29. Manguel, 앞의 책, pp. 296-297.

30. Eisenstein, 앞의 책, p. 248.

31. 위의 책, pp. 247-248 ; Białostocki, 앞의 책, p. 153 ; Febvre and Martin, 앞의 책, p. 95.

32. Eisenstein, 앞의 책, p. 233.

33. 위의 책, p. 254, Anthony Blunt, *Artistic Theory in Italy, 1450-1600*(1962), p. 56에서 재인용.

34. David J. Cast(편집), *The Ashgate Research Companion to Giorgio Vasari*(2014), p. 263.

35. Joanna Woods-Marsden, *Renaissance Self-Portraiture: The Visual Construction of Identity and the Social Status of the Artist*(1998), p. 22.

36. Barker, Webb and Woods, 앞의 책, intro., p. 20, essay by Kim Woods, pp. 104, 110 ; Białostocki, 앞의 책, p. 159.

37. John C. Van Dyke, *A Text-Book of the History of Painting*(신판, 1915), 제1판의 서문(1894).

38. Palmer and Frangenberg, 앞의 책, essays by Anthony Hamber, p. 224, and Valerie Holman, p. 245.

39. Białostocki, 앞의 책, p. 153.

40. Kristeller, 앞의 책, p. 190.

3장

1. Roger Chartier(편집), *A History of Private Life*, vol. 3, *Passions of the Renaissance*, Arthur Goldhammer 번역(1989), p. 128.

2. John Bury, 'El Greco's Books', *Burlington Magazine*, vol. 129, no. 1011(June 1987), pp. 388-391.

3. Białostocki, 앞의 책, p. 154.

4. Altick 앞의 책, p. 18.

5. Finkelstein and McCleery, 앞의 책, essay by Roger Chartier, p. 122.

6. 위의 책, essay by E. Jennifer Monaghan, p. 299.

7. Gadd, 앞의 책, essay by David Cressy, p. 501.

8. David H. Solkin, *Painting out of the Ordinary: Modernity and the Art of Everyday Life*

in Nineteenth-Century Britain(2008), p. 117.

9. Ireland, 앞의 책, p. 101에서 인용.

10. Albert Ward, *Book Production, Fiction and the German Reading Public, 1740-1800*(1974), p. 29.

11. Denis V. Reidy(편집), *The Italian Book 1465-1800: Studies Presented to Dennis E. Rhodes on His 70th Birthday*(1993), essay by Diego Zancani, p. 177.

12. Flint, 앞의 책, p. 22에서 인용.

13. Charles Sterling, *Still Life Painting: From Antiquity to the Twentieth Century*, James Emmons 번역(개정 2판, 1981), pp. 12, 63.

4장

1. Cavallo and Chartier, 앞의 책, essay by Reinhard Wittram, p. 298에서 인용.

2. Chartier, *Private Life*, p. 143.

3. Ward, 앞의 책, p. 61.

4. Cavallo and Chartier, 앞의 책, essay by Reinhard Wittram, p. 293.

5. Ward, 앞의 책, p. 6.

6. Finkelstein and McCleery, 앞의 책, essay by John Brewer, p. 241.

7. Ann Bermingham and John Brewer, *The Consumption of Culture 1600-1800: Image, Object, Text*(1995), essay by Peter H. Pawlowicz, p. 45.

8. Altick, 앞의 책, p. 1.

9. 위의 책, p. 54.

10. Kristeller, 앞의 책, pp. 199–203.

11. Kate Retford, *The Art of Domestic Life: Family Portraiture in Eighteenth-Century England*(2006), pp. 38–40.

12. Solkin, 앞의 책, p. 212.

13. Bermingham and Brewer, 앞의 책, essay by Peter H. Pawlowicz, p. 47에서 인용.

14. Chartier, *Private Life*, p. 146.

15. Bermingham and Brewer, 앞의 책, essay by Peter H. Pawlowicz, p. 49.

16. Finkelstein and McCleery, 앞의 책, p. 134.

17. Matt Erlin, *Necessary Luxuries: Books, Literature, and the Culture of Consumption in Germany, 1770-1815*(2014), p. 79.

18. Ward, 앞의 책, pp. 30, 47.

19. Amory and Hall, 앞의 책, pp. 520–521.

20. Robert A. Gross and Mary Kelley(편집), *A History of the Book in America, vol. 2, An Extensive Republic: Print, Culture, and Society in the New Nation, 1790-1840*(2010), pp. 11, 14.

21. Ward, 앞의 책, p. 107.

22. Erlin, 앞의 책, p. 65에서 인용.

23. 위의 책, p. 72.

24. Pamela E. Selwyn, *Everyday Life in the German Book Trade: Friedrich Nicolai as Bookseller and Publisher in the Age of Enlightenment, 1750-1810*(2000), *passim*. For Heinzmann, see Chad Wellmon, *Organizing Enlightenment: Information Overload and the Invention of the Modern Research University*(2015), and James Van Horn Melton, *The Rise of the Public in Enlightenment Europe*(2001), 특히 pp. 110–111.

25. Cavallo and Chartier, 앞의 책, essay by Reinhard Wittram, p. 285에서 인용.

26. Roger Chartier, *The Order of Books: Readers, Authors and Libraries in Europe between the Fourteenth and Eighteenth Centuries*, Lydia G. Cochrane 번역(1994), pp. 62–63.

27. Ward, 앞의 책, p. 59.

28. Erlin, 앞의 책, p. 85.

5장

1. Altick, 앞의 책, pp. 96–97.

2. Dianne Sachko Macleod, *Art and the Victorian Middle Class: Money and the Making of Cultural Identity*(1996), p. 275에서 인용.

3. 위의 책, pp. 41, 43.

4. Lynne Tatlock(편집), *Publishing Culture and the 'Reading Nation': German Book History in the Long Nineteenth Century*(2010), p. 4.

5. Gross and Kelley, 앞의 책, p. 6.

6. 위의 책, essay by Barry O'Connell, p. 510.

7. James Smith Allen, *In the Public Eye: A History of Reading in Modern France, 1880-1940*(1991), p. 165.

8. Nicole Howard, *The Book: The Life Story of a Technology*(페이퍼백 1판, 2009), p. 134.

9. Eliot and Rose, 앞의 책, essay by Rowan Watson, p. 489.

10. Grahame, 앞의 책, p. 8.

11. Cavallo and Chartier, 앞의 책, essay by Martin Lyons, p. 313.

12. Macleod, 앞의 책, p. 350.

13. Mark Bills(편집), *Dickens and the Artists*(2012), p. 162.

14. Manguel, 앞의 책, p. 110.

15. Scott E. Casper, Jeffrey D. Groves, Stephen W. Nissenbaum and Michael Winship(편집), *A History of the Book in America, vol. 3, The Industrial Book, 1840-1880*(2007), essay by Barbara Sicherman, p. 281.

16. 위의 책, pp. 290, 372.

17. Allen, 앞의 책, p. 29.

18. Carl F. Kaestle and Janice A. Radway, *A History of the Book in America, vol. 4, Print in Motion: The Expansion of Publishing and Reading in the United States, 1880-1940*(2009), essay by Carl F. Kaestle, p. 31.

19. Allen, 앞의 책, p. 161.

20. Casper, Groves, Nissenbaum and Winship, 앞의 책, p. 31.

21. Gerard Curtis, *Visual Words: Art and the Material Book in Victorian England*(2002), p. 255.

22. 위의 책, p. 260.

23. 이 주제와 관련하여 작가에 대해서는 2014년 6월 28일에 케임브리지 대학교 영어학부에서 개최한 '19세기 후반 책 수집의 에로티즘'에서 빅토리아 밀스의 발표와 함께 논의되었다.

24. William Carew Hazlitt, *The Confessions of a Collector*(1897), p. 224.

25. Octave Uzanne, *The Book-Hunter in Paris: Studies among the Bookstalls and the Quays*(1893), pp. 109-110, 226.

26. Curtis, 앞의 책, p. 259.

27. Flint, 앞의 책, p. 4.

28. 위의 책, p. 258.

29. Peter Gay, *The Bourgeois Experience: Victoria to Freud*, vol. 2, *The Tender Passion*(페이퍼백 1판, 1999), p. 137.

30. Flint, 앞의 책, p. 3.

31. www.royalcollection. org.uk/collection/403745/themadonna–and–child에서 인용.

32. Flint, 앞의 책, p. 254.

33. Tatlock, 앞의 책, essay by Jennifer Drake Askey, p. 157에서 인용.

34. Altick, 앞의 책, p. 140.

35. Augustine Birrell, preface to Uzanne, 앞의 책, p. vii.

36. Braida and Pieri, 앞의 책, essay by Luisa Cale, p. 151.

37. Rhoda L. Flaxman, *Victorian Word-Painting and Narrative: Toward the Blending of Genres*(1987), p. 19에서 인용.

38. Bills, 앞의 책, p. 1, Ronald Pickvance, *English Influences on Van Gogh*(1974), p. 26에서 인용.

39. Rosalind P. Blakesley, *The Russian Canvas: Painting in Imperial Russia, 1757-1881*(2016), p. 127.

40. Altick, 앞의 책, p. 139.

41. Jean Seznec, *Literature and the Visual Arts in Nineteenth-Century France*(1963), p. 12.

42. Altick, 앞의 책, p. 168.

43. Casper, Groves, Nissenbaum and Winship, 앞의 책, essay by Louise Stevenson, p. 324.

44. Braida and Pieri, 앞의 책, essay by J. J. L. Whiteley, p. 38.

45. Bills, 앞의 책, essay by Hilary Underwood, p. 80.

46. Roselyne de Ayala and Jean–Pierre Guéno, *Illustrated Letters: Artists and Writers Correspond*, John Goodman 번역(2000), pp. 13, 90.

47. Dan Piepenbring, 'Victor Hugo's Drawings', Paris Review online, 26 February 2015.

48. David Wakefield, *The French Romantics: Literature and the Visual Arts, 1800-1840*(2007), p. 106.

49. John Rewald, *The History of Impressionism*(개정 4판, 1973), p. 52.

50. Françoise Cachin and Charles S. Moffett, in collaboration with Michel Melot, *Manet 1832-1883*(1983), pp. 280–282.

51. Białostocki, 앞의 책, pp. 62–63.

52. H. R. Graetz, *The Symbolic Language of Vincent van Gogh*(1963), p. 39.

53. Białostocki, 앞의 책, p. 63.

54. Leo Jansen, Hans Luijten and Nienke Bakker(편집), *Vincent van Gogh-The Letters: The Complete Illustrated and Annotated Editi on*(2009), letter 853.

6장

1. Tatlock, 앞의 책, essay by Katrin Völkner, p. 263.

2. Curtis, 앞의 책, p. 208.

3. M. C. Fischer and W. A. Kelly(편집), *The Book in Germany*(2010), essays by Jasmin Lange, p. 117, and Alistair McCleery, pp. 127–129.

4. Kaestle and Radway, 앞의 책, essay by Ellen Gruber Garvey, p. 186.

5. Molly Brunson, *Russian Realisms: Literature and Painting, 1840-1890*(2016), pp. 160–161.

6. Peter Burke, *Eyewitnessing: The Uses of Images as Historical Evidence*(2001), p. 75.

7. Manguel, 앞의 책, p. 92.

8. Gustav Janouch, *Conversations with Kafka*, Goronwy Rees 번역(1985, 초판은 1971), pp. 34-37에서 인용.

9. Ulrich Finke(편집), *French Nineteenth-Century Painting and Literature*(1972), p. 359.

10. Johanna Drucker, *The Century of Artists' Books*(2판, 2004), p. 46.

11. 위의 책, p. 60.

12. Kathryn Bromwich, 'Mike Stilkey's Paintings on Salvaged Books–In Pictures', *The*

Guardian, 20 July 2014.

13. David Paul Nord, Joan Shelley Rubin and Michael Schudson(편집), *A History of the Book in America*, vol. 5, *The Enduring Book*(2009), intro. by Michael Schudson.

14. Howard, 앞의 책, p. 147.

15. Nord, Rubin and Schudson, 앞의 책, p. 512.

16. Howard, 앞의 책, p. 156.

17. Ireland, 앞의 책, p. 172에서 인용.

18. Robbie Millen, 'Gilbert & George', *The Times*, 25 April 2017.

19. Jo Steffens and Matthias Neumann(편집), *Unpacking My Library: Artists and Their Books*(2017).

갤러리 1

1. Białostocki, 앞의 책, p. 42.

2. Catherine Nixey, *The Darkening Age: The Christian Destruction of the Classical World*(2017), provides comprehensive documentation.

3. Michael F. Suarez, S. J. and H. R. Woodhuysen(편집), *The Oxford Companion to the Book*(2010), vol. 1, essay by Brian Cummings, p. 63.

4. James Hall, *A History of Ideas and Images in Italian Art*(1983), p. 4.

5. Braida and Pieri, 앞의 책, p. 3에서 인용.

6. McGrath, 앞의 책, p. 11.

7. Howard, 앞의 책, p. 21.

8. Francis Haskell, *History and Its Images: Art and the Interpretation of the Past*(3쇄, 1995), p. 434.

9. Manguel, 앞의 책, p. 171.

10. Finkelstein and McCleery, 앞의 책, essay by Richard Altick, p. 344에서 인용.

11. Howard, 앞의 책, p. 58.

12. Jean-François Gilmont(편집), *The Reformation and the Book*, Karin Maag 번역 (1998), essay by Jean-François Gilmont, p. 482.

13. Burke, *Eyewitnessing*, p. 114.

14 Amory and Hall, 앞의 책, essay by Ross W. Beales and E. Jennifer Monaghan, p. 383.

15. John Stuart Mill, *Considerations on Representative Government*(1861), p. 14.

16. Christiane Inmann, *Forbidden Fruit: A History of Women and Books in Art*(2009), pp. 180–181에서 인용.

갤러리 2

1. Flint, 앞의 책, p. 11에서 인용.

2. *Chartier, Private Life*, p. 151.

3. Casper, Groves, Nissenbaum and Winship, 앞의 책, essay by Barbara Sicherman, p. 282.

4. Chartier, *Private Life*, p. 124.

5. Allen, 앞의 책, pp. 145, 159.

6. 위의 책, pp. 143, 172.

7. The painting is reproduced in Steven Mintz and Susan Kellogg, *Domestic Revolutions: A Social History of American Family Life*(1988).

갤러리 3

1. Ireland, 앞의 책, p. 52에서 인용.

2. Curtis, 앞의 책, p. 235.

3. Mayor, 앞의 책, n.p.

4. Białostocki, 앞의 책, p. 55.

5. Lord Francis Napier, *Notes on Modern Painting at Naples*(1855), p. 13.

6. Gary Tinterow, Michael Pantazzi and Vincent Pomarede, *Corot*(1996), p. 278에서 인용.

7. William Hazlitt, *Sketches of the Principal Picture-Galleries in England*(1824), pp. 1–22.

갤러리 4

1. Ireland, 앞의 책, p. 200에서 인용.

2. Isaac D'Israeli, *Curiosities of Literature*(multiple expanded editions, 1791-1849), 'Essay on Painting'.

3. McGrath, 앞의 책, p. 105.

4. Flint, 앞의 책, p. 17.

5. Howard, 앞의 책, p. 71.

6. Białastocki, 앞의 책, p. 47.

7. Curtis, 앞의 책, p. 219.

8. Casper, Groves, Nissenbaum and Winship, 앞의 책, essay by Barbara Sicherman, p. 293.

9. Tatlock, 앞의 책, essay by Katrin Völkner, p. 252.

10. Houston, 앞의 책, p. 252.

11. Chartier, *Private Life*, p. 137.

12. 보들레르의 언급은 그의 리뷰 「The Salon of 1859」에서 인용, *Revue francaise*, 10 June-20 July 1859. 쿠르베는 Heather McPherson에서 인용, *The Modern Portrait in Nineteenth-century France*(2001), p. 24.

13. Jansen, Luijten and Bakker, 앞의 책, letter 574.

14. Charles Chassé, *Gauguin et le groupe de Pont-Aven*(1921), p. 52에서 인용.

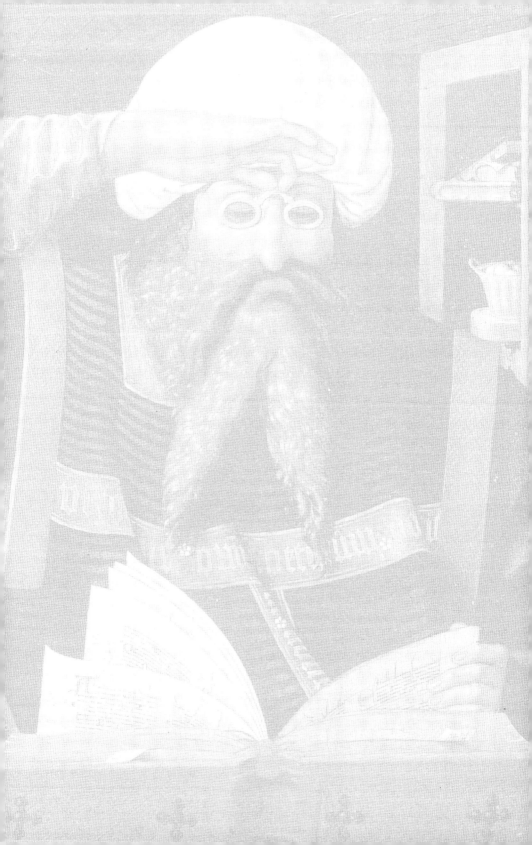

예술가는 왜 책을 사랑하는가?

예술에서 일상으로,
그리고 위안이 된 책들

2019년 5월 10일 초판 1쇄 인쇄
2019년 5월 20일 초판 1쇄 발행

지은이 | 제이미 캄플린, 마리아 라나우로
옮긴이 | 이연식
발행인 | 이원주

책임편집 | 이경주
책임마케팅 | 조용호

발행처 ㈜시공사
출판등록 1989년 5월 10일(제3-248호)

주소 | 서울시 서초구 사임당로 82(우편번호 06641)
전화 | 편집 (02)2046-2844·마케팅 (02)2046-2800
팩스 | 편집·마케팅 (02)585-1755
홈페이지 www.sigongart.com

ISBN 978-89-527-9937-1 03600

이 도서의 국립중앙도서관 출판예정도서목록(CIP)은 서지정보유통지원시스템 홈페이지
(http://seoji.nl.go.kr)와 국가자료종합목록시스템(http://www.nl.go.kr/kolisnet)에서 이용하실 수
있습니다. (CIP제어번호 : CIP2019016440)